设计，几何

AI时代的
设计师生存手册

纪晓亮◎著

U0309559

清华大学出版社
北京

内 容 简 介

随着人工智能和大数据等技术的进步，设计行业的底层逻辑正在发生剧烈变化。一方面，越来越多的美化类工作，可以凭借智能化的生成工具免费一键式生成。另一方面，很多设计需求仍然得不到真正的满足，设计仍处于供不应求的阶段。设计究竟是什么？怎么定义一个好的设计？设计的价值应该怎么衡量？本书就是基于以上背景和问题展开的一系列思考和总结。

本书适合需要升级设计观、找回创作感的设计师阅读，也适合希望把设计作为自己事业加速器的其他人群参考。

图书在版编目(CIP)数据

设计，几何：AI 时代的设计师生存手册 / 纪晓亮著 . —北京：清华大学出版社，2024.2
ISBN 978-7-302-65317-2

Ⅰ . ①设… Ⅱ . ①纪… Ⅲ . ①设计—研究 Ⅳ . ① J06

中国国家版本馆 CIP 数据核字 (2024) 第 039363 号

责任编辑：杜　杨
封面设计：杨玉兰
版式设计：方加青
责任校对：胡伟民
责任印制：丛怀宇

出版发行：清华大学出版社
　　　　网　　　址：https://www.tup.com.cn，https://www.wqxuetang.com
　　　　地　　　址：北京清华大学学研大厦 A 座　　　　邮　　编：100084
　　　　社 总 机：010-83470000　　　　邮　　购：010-62786544
　　　　投稿与读者服务：010-62776969，c-service@tup.tsinghua.edu.cn
　　　　质 量 反 馈：010-62772015，zhiliang@tup.tsinghua.edu.cn
印 装 者：涿州汇美亿浓印刷有限公司
经　　销：全国新华书店
开　　本：170mm×240mm　　　印　　张：13.25　　　字　　数：220 千字
版　　次：2024 年 4 月第 1 版　　　印　　次：2024 年 4 月第 1 次印刷
定　　价：69.00 元

产品编号：102025-01

和晓亮共事运营站酷的这近二十年，是中国设计从小到大、从弱到强的二十年。我们很幸运，赶上了时代的红利。和其他年轻的设计师一样，先是感叹国外设计的先进，再是埋头学习复杂的软件。没有足够的优质信息，是我们这代人学习设计时最大的苦恼。站酷正是这种需求之下的产物。现在的中文互联网上，已经不再是二十年前那种以国外不明所以的设计作品为标杆的氛围，现在的年轻设计师已经有足够的自信去面对任何一个设计课题，并确信可以在站酷等平台上看到与国外同样优秀的国人佳作。

现在我们在技法和视觉表达层面，已经是世界领先的水平。我们可以在很多国际级的大作中看到中国团队的身影，但是我们的设计仍然不足以自称先进。这大概是由于我们多年来一直是社会分工中的制造者、跟

随者。我们不需要知道设计中的"为什么"，只需要做好设计中的"怎么做"。这种状态下，赚钱没问题，生活没问题，但是这毕竟只是一种被动的相对低价值的社会分工，设计师作为创造者的一员，需要摆脱这种被动的工作模式。

时代的变化很快，我们运营设计师平台的这近二十年间，亲眼见证了很多细分设计领域的崛起和沉寂，也看到了很多设计新星从寂寂无名到闪耀行业。变化是唯一不变的真理，这句话我们都深有体会。但是我们从未设想会发生眼下 AI 带来的这般剧烈变化。AI 创作横空出世，推翻了之前几乎一切标准，一夜之间让大神和新人变得无比接近。在人人都可以几秒钟就做出漂亮设计的时代，之前负责创作的设计师，他们要何去何从？

重新思考设计，以应对产业升级或科技迭代，变得无比迫切和重要。

晓亮这本书就是他对当下时代之问的解答，书中包括他对学术的理性拆解，也包括他对人性的感性认知，更包括形形色色设计师们的真切体悟和思考。

设计是什么？初见时简单，再见时迷惑，又见时才略有所得。不管你的答案是什么，提出好问题是我们这个时代更需要的能力。

梁耀明

站酷创始人、CEO

设计是要解决问题的。设计思维是指我们在面临问题的时候，如何去理解和解决这个问题。通过一个创作、一系列创作或者一群人的创作，能够在特定时期、针对特定人群解决他们认知上或者行为上的一些困难，甚至改变他们的行为方式是完全可能的。

辛向阳

同济大学长聘特聘教授、博士生导师、

XXY Innovation 设计思维与战略咨询创始人

数字时代的技术变革所诞生的美学价值，不单是一种风格，也是一种新的文化，一种人类无法触及的复杂算法特性。作为设计师，面对技术的变革应该持有一种批判性的态度，我们首先应该成为一个人，而不是异化

为算法的工具。那些不可被量化的、作为人的特质将变得弥足珍贵。

杨明洁

YANG DESIGN 及 YANG HOUSE 创始人、收藏家

福布斯中国最具影响力工业设计师、同济大学客座教授

回到童年，借助一双纯真的眼睛去重新发现世界，在我看来这就是优秀设计师的工作方式。怎么保持这份率真，不妨就从提问设计究竟几何开始。

颜小鹂

童书出版人

设计和艺术都是创造，但设计要考虑功能性，艺术是没有功能性的。很多事情只要深入地思考它，你就可以逐渐地接近真理，哪怕是带有偏见的。有时候刚好是听起来矛盾、冲突的东西，才能形成一种内在的张力。沿着每一个不同的路径去思考它，对这些问题深入研究，才能够让设计变得更有趣。

刘晓翔

书籍设计师

没有甲方的设计，在我看来是一种大设计。把一种思想、一种流动的体验做到完美，让读者进入你的灵感体系当中，这需要设计，且更好、更有市场。

熊亮

绘本作家

《设计，几何》体现了纪晓亮老师长时间对设计在职业、社会、时代领域的思考与辩证，在日益追求"短、平、快"的生活节奏中显得可贵可敬。当下设计的价值被史无前例地歌颂，但 AI 的出现又在不断挑战设计的生成方式，设计师的思考能力与维度，决定了未来的窗口。期待这本书能够给予大家重要的启迪。

<div align="right">高少康</div>
<div align="right">靳刘高设计合伙人、香港设计师协会副主席</div>

科技发展给设计行业带来变迁与挑战，AI 的出现更是带来震荡和反思。在 AI 时代，如何定义设计的本质与价值？如何更新设计的方法与手段？如何保持设计的独立和创新？这本书无疑是我们同行路上的一盏路灯。

<div align="right">张昊</div>
<div align="right">昊格高定字创始人、设计总监，深圳市平面设计协会顾问、第十届主席</div>

当越来越多的技术问题都可以被 AI 处理，人的价值就越来越需要聚焦在以人为本的创造，这正是设计师的价值。在 AI 的帮助下，人人都"能"设计、"要"设计，这才是职业设计师在 AI 时代真正要面对的危与机。

<div align="right">吴卓浩</div>
<div align="right">阿派朗创造力科技首席科学家</div>
<div align="right">原创新工场 AI 工程院副总裁、Google 中国首任用户体验负责人</div>

AI 只能复制已有的精彩，真的创作者则产生未知的精妙。好的创作

来自独特的好奇心，更来自持之以恒的认真面对。设计师和其他创作者一样，要把每一个作品当作当下自我的水平检验。精进就是最好的回报。

矩阵

漫画家

《设计，几何》不仅是一本专业的指南，更是一场关于设计与 AI 碰撞的趣味冒险。书中深入研究了设计的本质与未来，提出了引人深思的问题和新奇的解决方案。透过重新审视设计方法和 AI 对设计的影响，这本书为设计师们打开了一扇创意的大门，带领他们探索未知领域，挖掘无限可能。无论是想要开拓思维，还是追逐创新，这本书都会成为你最有趣的设计伴侣，助你在设计世界中畅游自如，翱翔未来。

陈敏鑫

巴顿品牌合伙人

当你开始阅读这本书时，你会在每一个对谈者的经验中深刻地感受到创作的困惑、事业的波折、命运的辗转，当然与之平衡的，还有成功的惊喜、挑战的乐趣、生活的礼遇，这一切，都是你读完这本书后最真挚的收获。

司南

森雨文化 CEO、站酷推荐设计师

纪老师是过去二十多年中国互联网设计领域的老兵，而我是一个不爱社交的人，有幸偶然认识，一见如故。

我非常惊叹在 Web2、移动互联网等诸多浪潮对于设计的需求与冲击下，依然有这样一位中正的，真正热爱观察、思考、实践与表达的设计从业者，由衷致敬。我个人也有幸参与了几期播客与直播栏目，来分享特定时刻下自己对于 AI 设计的理解，交谈关乎技术、设计、商业与职业，整个交流的过程是打开的、富有远见与启发的。伴听的播客也像一面镜子，让我看到一个更大的有设计与设计师存在的新世界。设计这一个博雅学科，必然会帮助更多设计师与爱好者去思考、观察与创造。

小气的神

百度产品设计师

之前参加纪老师的访谈，能明显感受到他对于推动中国设计行业进一步发展有着极高的热情，很高兴他能将众多访谈的精华以及自己的思考凝聚成一本书。我相信看完这本书的读者，一定能对"设计"一词有更深刻的理解。

薛志荣

《AI 改变设计》《前瞻交互》《写给设计师的技术书》作者

艺术设计向来是人类智慧与创造力的最佳体现。然而，AI 技术的飞速发展正在重塑这个行业。设计师如何应对技术变革？纪晓亮老师通过跟行业前沿工作者的对话，给大家整理出了这个行业最新、最有价值的信息和方法论。无论您是资深设计从业者，还是刚加入这个行业，这本书都将为您拓展视野、增长见识，帮助您把握 AI 时代的行业脉搏。

逗砂

独立设计师

科技的进化让各行业的技能不断"退化"，想法变得比技能重要，提出好问题比解决一个难题重要。设计执行或许会在未来消失，而能以设计思维去为这个世界创造增量价值才是当下设计师该去提早储备的能力。

未来，你的职业如何与科技共处，或许能从这本书里找到答案。

<div align="right">

大宝

超级大宝设计咨询创始人

</div>

晓亮是我目前有限的职业生涯里最亲密的合作伙伴。我们几个人从设计爱好者发展到设计师的网络家人，从一张张作品、一位位作者慢慢学习……终于在十八年后，晓亮推出了他个人的第一本书《设计，几何》。设计究竟几何？这正是我们这些年的追问，希望你会喜欢它其中包含的欢乐和思索。

<div align="right">

赵利利

站酷联合创始人

</div>

在共事的十多年中，我屡屡感受到晓亮对设计事业的热情和对设计师身份的由衷自豪，他有种天然的使命感，这种使命感伴随他服务了这么多设计师，相信也会继续伴随他在未来为设计行业做出更多的贡献。

<div align="right">

芦伟

站酷合伙人

</div>

随着人工智能的演进和经济环境的变化，设计师能否创造价值突然变得可疑，但设计思维却正好可以从天马行空、鬼灵精怪的刻板印象中解放出来，变成人人可用的创新路径。我先说两个数字：50% 和 500%，它们各代表了两个趋势。

50%，超过一半的现有设计师将离开这个行业，投身于其他职业。

大厂就职，隔天就被"优化"。高级职称，突然就被"毕业"。这背后一方面是新技术的强烈冲击：各种层出不穷的 AI 生成软件，已经可以快速抹平十多年的专业训练。另一方面则是设计职业在产业链中偏后段的位置，以至于上游客户稍感风寒，设计岗位就将面临生死去留的拷问。

500%，多于 5 倍的非职业设计师，会把设计作为自己的思考做事的方式。

这是我对设计趋势的另一个预期，这个预期来自我十多年运营大型设计师社区的切身感受，也来自在与本书同名播客《设计，几何？》中我和各位设计前辈高手们的直接交流。这里所说的设计，更接近于乔布斯[①]的描述：

"大多数人都会犯这样的错误：设计就是事物的样子。人们认为这是一种装饰——设计师被委任一个任务，并被告知'让它好看些！'这不是我认为的设计。设计不仅仅是看起来的样子和感觉。设计是要起作用的。"

也就是说，我们所说的设计不仅仅是一种外在美化的装饰技能，而是一种切实存在的作用力。它的作用是以创造性的方法去解决看似不可能解决的问题，以发现性的眼光去探索似乎无须改进的日常。

这就是本书的成文原因和方向：**去发现，去创造。**

方向明确，但现在毕竟是一个信息爆炸的时代，各种说法不一，各种内容层出不穷，人人都想教别人做人，人人都被教着做事。怎么判断一个建议值不值得采纳？怎么知道一个内容适不适合观看？

我有一个三步辨别法：

首先，提出建议的人是谁？也就是他凭什么提出建议？

其次，他的建议成色如何？是否是他认真想过的？建议内容他愿意公开宣扬吗？

最后，也是最重要的，他为什么要提出建议？为什么要做出节目？为什么要出版书籍？他想从中得到什么？

我认为能禁得住这几个问题拷问的内容，才更值得我们花时间去阅

① 史蒂夫·乔布斯（Steve Jobs），美国发明家、企业家，苹果公司联合创始人，曾任苹果公司首席执行官。

读。也正好借着这几个问题，我来向大家介绍一下本书的内容。

我们是谁？

我们是最熟悉中国设计作品的人，17 年陪伴设计从业者的人。打开站酷网，这 17 年间的一切，从设计作品到设计师历历在目，事事可查，人人可问。

凭什么我们来说？

（1）**信息多**。我们十余年来读图超过 8000 万张，服务读者过亿，其中注册会员过千万，全部都是设计从业人员。我们有着中国设计作品最真实的数据。

（2）**经验长**。17 年从业时间并不是最长，但因为职业原因，我们可以若即若离地对行业现象进行充分的观察，并且不断用各种方式和各类设计师交流这些现象背后的原因。其中，有很多内容对设计师有帮助，值得让更多人注意。

（3）**时效新**。在站酷网，我们可以看到时下最新的设计作品，更可以看到大家围绕这些作品的讨论，这里面包含着设计未来的可能性。我们自己的编辑部和总编室，我们身边行业上下游的朋友们，也在不断产生新的观察和思考。

（4）**机会好**。基于站酷网的行业地位，我们有机会接触顶尖的设计师和合作者，可以借这些机会帮大家和他们交流，获得他们的心法经验。

为什么我们要做？

（1）我们希望有更丰富的官方内容，来吸引设计师在更多的场景下使用我们的产品和服务。除了这档音频节目、这本书，我们有更多定位不同但同样用心的官方内容。

（2）我们总是说建议别人走出舒适圈，但我们自己应该首先走出来，这样才有发言权。总说要和进步最快的设计者为伍，我们选择了"做内容"这个快速且高同步率的跑道。

（3）我们的观点究竟是对是错，不说出来无法得知。大家的观点如何，不问出来也无法猜测。需要一个渠道，大家说出来问出来，一起聊起来。

（4）创作的快乐，你们都懂。这本身就足以构成做事的理由。

所以，我们想做的并不是一部教材，我们能做的也并不是殿堂里严肃的复述。上千万组作品，上千万位设计师，教会了我们一件事：做出来，发表出来，然后去交流，去改进；而不是自以为是，拒绝所有的审视，去自我满足。

这是一本天真而又认真的书，希望你可以感受到这种专属于设计者的单纯和可爱。

鉴于本书可能会有非设计师出身的读者，所以我们在内容设计上还是兼顾了设计基础理论的部分，因为设计不光是美学，也是理学。基于这个思路，本书的内容一方面会沿着经典的设计思维，继续保持播客的轻松感，尽量做到言之有物，帮在职的设计师重新找回初学时的兴奋，发现设计更深层次的价值；另一方面，也帮助对设计感兴趣但没有头绪的创新者们发现设计工作独特的思考方式和魅力。

我们通常认为设计包含四个关键步骤：

移情（Empathize），也就是沉浸式地观察和理解人群。重在以人为本和同理心的建立。

问题定义（Define），也就是定义和识别最关键的问题。重在明晰问

题，找对着力点。

设计原型（Prototype），也就是把设计理念实施成型，用来探索问题的解决方案。重在开放式的探索和大胆的尝试，以及保持对人的关注。

测试（Test），也就是对设计的效果进行及时的反馈。重在对原型的有效实现和对关键问题的洞察以及时刻观照。

本书第 1 章的内容，也就正好对应这四个步骤。希望大家**在每个设计阶段，都可以保持开放性的思考，注意与其他流程之间的相互贯通**。除此之外，由于播客的便利性，我们也做了很多对谈类的内容，这个部分会更加偏向于时事趋势、实际感受以及经验分享。基于对谈主题，我们对第 2 章做了一个简单的分类，分为科技、文化、商业三大方向，用来进一步解释设计是什么。

本书第 3 章聚焦设计师的职业和生活，包括成长与创业类的内容，希望可以帮助读者看到更多设计师对这份职业、这种生活方式的感受。如果读者有志于长期从事设计行业，或者希望可以在此行业创业的话，希望这个部分对大家能有所帮助。总之，在设计行业的转折之年，这些内容形散而意不散。正像我们讨论的设计本身，它存在于一切，又不是一切。

设计，几何？为了找到更多的可能性吧。

作者

目录

设计
是一种
想法

1.1 设计方法之移情

隐含假设，为什么我们会不喜欢某些人？

本篇我们要聊的是一种像空气一样无时无刻不存在，也无时无刻不被我们忽略的东西——隐含假设。

我最近在做一个小练习，那就是去主动分析别人的隐含假设。注意，不是分析言外之意，也不是分析人际关系学，或者为人处世小技巧。这是一个理性的练习，练习去挖掘在他人张口之前的那个隐藏的想法。

比如北京人见面打招呼，问"吃了吗您？"它其实就隐含了好几层意思：第一，我和你比较熟悉，可以互相聊些比较生活化的话题；第二，我没什么重要紧急的事要和你说；第三，你如果有事，我会愿意听你说。

我这个小游戏的趣味就在于，对这些信息的呈现和重新审视。我觉得这是很多时候我们进行"洞察"的好方法，会胜过对直白问题的问卷式调查。你能想象我拿着一张 A4 纸，站在巷口，尾随着一位邻居，问"您和我熟吗？您有事要和我说吗？我有事您想听吗？"这个画面有多么可笑。

但其实，很多时候我们正在用这种滑稽的方式进行所谓"科学的调研"。

我当然能明白单纯的科学家们，他们的想法很简单：一切问题都是

数学问题,而数学的大多数问题又是概率问题,所以只要掌握足够多的样本,就可以借此掌握真理。这无疑是一种挺可爱的想法,而且在很大程度上,这个想法没毛病。但是这里面有个巨大的漏洞,那就是对数据的定义,在不同的对象之间存在着巨大的差异。

有人说"不错"表示满意度 90 分,但有人只要满意度 40 分就会用"不错"来形容自己的感觉。有人一句话都没说但是人们都为他欢呼,也有人半天滔滔不绝,换来的却是周围人看骗子的目光。信息的宝贵在于可信可用,而不在于数量多。所以我们需要的是洞察之后的数据。

我从心理学科里找到了一个成熟的理论工具:ABC 认知模型。这个模型是美国心理学家阿尔伯特·艾利斯(Albert Ellis)提出的。他指出,并不是当事人或者事件本身让我们喜悦或悲伤——它们只不过是提供了一种刺激。其实,是我们的认知决定了我们在特定情况下的感受。所以 ABC 模型由触发事件(Activating events,A)、信念(Beliefs,B)和结果(Consequences,C)三个部分组成。

大家发现了没有,它和我们最习惯的因果式推理的区别就只在于对"信念"这个中间过程的觉察。所以我根据这个原理,进行了开头提到的练习:把中间的 B 提取出来。比如你约会要迟到了,你感到很着急。如果只是因果推理,我们会本能地觉得我着急是因为要迟到,我要迟到所以我很着急。这似乎也很合理,但是其实这中间还有一个半自动的信念处理环节。

绝大多数人的信念和我们一样,认为迟到是不好的行为,认为我们应该保持良好的行为,认为一旦别人对我们有负面评价,就会造成一系列的麻烦,所以我们着急。

但其实这种信念并不见得存在于每个人身上，假如有一个人，他不在乎本次约会的对象——那些已经看到他迟到的人，因为无权评价他，又或者无法对他造成困扰，那将要迟到的因就不会导致着急的果。

说到这里，有人可能会说，你活得好累，琢磨这些干啥，迟到了着急，着急了跳脚，见面了问句"吃了吗您"。生活恬淡自然，工作井井有条，好好活着不好吗？干嘛为难自己去练习这些看不见摸不着的信念。

我觉得吧，确实这个练习挺反人性的，也挺反直觉的，但是相信我，一旦你开始转换视角，你会发现一片新天地。因为尽管信念被提取出来的过程有点累，分析出来有点难，但是它经常是人们很多行动的依据。如果我们刻意练习对信念的提取，会极大提升我们对人们行为预测的准确度。往深里说，这也是提高设计能力的一个好方法。

下面我来拆解一下这个练习的具体步骤：

第一步： 观察到自己的某个反应，并写下来。比如失落、开心、激动、紧张等。这一步看似简单其实却是最难的，因为我们太习惯于稀里糊涂地活着了。

第二步： 将导致这个反应的人或者事，写下来。这一步比较轻松，考察的是我们之前习惯认为的那个导致我们反应的原因。比如我着急是因为快迟到了，迟到就是第二步要记录的**第一因**。

第三步： 提取第一因和你的反应之间的之前总是被自动略过的信念。试着将这个信念写出来，甚至去挖掘一下这个中间信念背后的核心信念是什么。

第四步： 观察一下这个中间信念和它背后的核心信念。很多问题的答案就在这里。

　　为什么快迟到了还不着急的人你不喜欢？不是因为你们性格不合，而是因为你们的信念不合。为什么你策划的活动没人参加？不是因为你的奖品不够丰厚，文案不够劲爆，而是因为你的隐含假设是施舍礼物给参与者，而不是赞同他们的信念。为什么你的 logo 客户不想买单？你的隐含假设是挥洒艺术天分，而客户的隐含假设是能多赚些钱。

　　如果我们只是在因果之间用我们的信念去做解读，就会有百思不得其解的感觉，但是如果我们可以把注意力放在不同人持有的信念上，站在不同的信念基点上去看，就会发现每件事都十分合理。这种能合理化理解他人的能力，我觉得才是沟通的起点。

　　正如罗纳德·B·阿德勒和拉塞尔·F.普罗科特在《沟通的艺术》一书中所提到的，沟通包含了"内容"和"关系"两大维度。

　　内容是我们平时关注的沟通，比如"今天的任务是完成初稿""下午三点开会"等。其实沟通还包含了"关系"的维度。比如你们是家人还是朋友，是平等的还是存在从属关系？是你有求于他还是他有求于你？很多沟通没能很好地进行，问题不是出在内容，而是出在没有厘清关系。

　　而从理清关系到推动改变之间，还有一个关键点，就是我们今天聊的隐含假设。有时候共同的或者截然对立的信念，甚至会穿越内容和关系，来加速或者阻碍良好沟通效果的实现。

　　我们在设计时提出的观点大概率和对方原本持有的隐含假设并不相同。而且人们的本能是拒绝因改变带来的不确定性的。在这种情况下，我们作为主动和弱势的推动方，怎么去把我们精心准备的设计内容推荐给客户？试试用前面说的四步分解法去解读一下他们的 ABC。

荷花，是怎么成为咱妈的头像的？

本篇我们要聊的是一个轻松的话题。

你是否发现，家族群里的叔叔、舅舅、姨姨、婶婶们，大家似乎都用着统一的头像，不是荷花蓝天，就是青山绿水等。

我问了几位长辈，大家的回答基本都是随着年龄增长，他们逐渐认识到人生苦短，平淡为真，吵闹喧嚣的生活并非生命的本质等，特别出世，特别悠远。

可是等等！为什么逢年过节的大家并不是这样？为什么那些霓虹灯般的"恭喜发财""天天开心""平安是福"表情包又从大家指尖发出？

说好的平淡呢？追求的静谧呢？

我要聊聊这个矛盾现象背后的原因。

第一个原因叫作"怀旧性记忆上涨"，又叫"记忆隆起"，是一种相较于其他年龄，我们对于年轻时候生活的记忆更为生动的现象。从 40 岁开始，青春期到成年这段时期，也就是 15 ～ 25 岁期间的记忆会不断在中老年人脑海中高频浮现，大概是因为这段时间是人格开始独立的时期，也是人生中最早思考自我与世界的关系的时期。

根据统计表明，这段时间的记忆会随着岁月的流逝越来越占据人的审美意识。而"60 后"这代人的青春回忆，也就是 20 世纪的七八十年代，正是遍地张贴着浓墨重彩的宣传画、大字报的时代。相对匮乏的精神消费和相对强烈的宣传标语，构成了他们的审美底色。

第二个原因是随着人体机能的老化，高级灰等沉闷的颜色逐渐不容易被老化的视网膜捕捉，就像老人的口味会变重一样，他们视觉上的需求也

会逐渐转向艳丽，这可以说是个自然规律。同样的色彩给同一个人在 20 岁和 70 岁时看，且不说审美和心理层面的不同，首先在生理层面就是完全不同的感受。

这么看起来，"60 后"把荷花设置成头像就是个不可改变的事实了。我们年轻一代应该怎么去面对这一切呢？

我有几个想法：

第一，我们可以试着进入他们的视角，去欣赏他们对美的理解和小心思。审美很多时候不是美不美的问题，更是角度的问题，只要我们愿意进入他们的视角，你会发现一片新天地。王姨的荷花上站着一只红蜻蜓，刘大爷的鳄鱼皮手机套上有一个绿色的绣花，这些小心思都是一种态度的表达。

第二，给他们提供最舒适而不是最时髦的产品。我看到短视频平台有一些老年的穿搭博主，实话说有时候让我有点不适。因为我并没有从那些穿着 Supreme 或者藤原浩的爷爷眼里看到真正的自信和开心。这些被孙辈强行时尚的老人并不快乐。就像我们小时候被迫表演节目一样，内心充满了抗拒。当然如果有爷爷奶奶真心喜欢这些时下的流行，那是很好的，我会给与时俱进的他们点赞。

第三，我们也会老，我们老的时候，希望怎么展现我们的时尚态度？是跟随当时的年轻人，还是继续说着已经过时的网络用语，穿着曾经流行的潮流品牌？我觉得都是好的，也都是美的，不逼迫别人跟随自己，不逼迫自己跟随别人，这就是时尚，就是大方，也就是美。

大卫·休谟（David Hume）在《人性论》中有这样的洞见：

不是因为某个东西美，所以使得欣赏那个东西的审美者感到开心。而

是因为某个东西使得审美者感到开心，所以审美者才觉得那个东西美。

在我个人看来，自然的就是美的，即使一个人老去，这个过程也因为自然而美。

萌萌哒，可爱的价值是什么？

本篇我们要聊的是"萌"。

2022 年北京冬奥会期间，北京王府井冬奥特许商店，不少人排队一两个小时，只为抢购几个"冰墩墩"吉祥物回家，而奥林匹克官方旗舰店的冰墩墩手办也很快被抢购一空。二手价和黄牛价则达到了 5 ～ 13 倍的溢价。

问及大家抢购的原因，无非是觉得冰墩墩好萌好可爱，以及别人都在抢，怕晚了就抢不到了。这次冰墩墩的爆火可以说又一次证明了"萌文化"的力量。这种起源于日本的可爱经济，最典型的成功案例就是凯蒂猫（Hello Kitty）。这只没嘴巴的小猫从它诞生三十多年以来，光算特许经营费一项，每年就创造约 10 亿美元的价值。还有萌萌的皮卡丘，宠物小精灵及其周边产品每年销售额达 50 多亿美元。

在站酷，近两年的主要大赛类型也都是征集可爱的吉祥物 IP① 的设计比赛。人们都看中了"萌"在当下的商业价值，但它的来龙去脉和原理是什么？怎么充分挖掘它的全部潜力？我们今天就来研究一下，可爱经济背后的历史原因和它的长期价值。

① IP（Intellectual Property）直译为"知识产权"，该词在互联网界已经有所引申。互联网界的 IP 可以理解为所有成名文创（文学、影视、动漫、游戏等）作品的统称。也就是说此时的 IP 更多的只是代表智力创造的著作版权，比如发明、文学和艺术作品一类。

"萌"这个词最早出现于 20 世纪 90 年代的日本，一般用来表达对二次元角色的好感。从字面也可以看出它形容的是一个刚刚萌发的状态，像刚发芽的植物一样无害、柔弱，给人一种想要保护它的感觉。

在萌的语境里，漂亮不是必须的，但一定是接近幼儿的。萌形容的不是一种完美的状态，反而甚至是一种不太好的状态，比如任性、天真、傻傻的样子。熊本熊就可以用萌来形容，这个角色类似中年公务员，却有很多任性的行为，举止也透露出一种独特的坚持。笨拙可以说是萌的一个必要元素。

这种削弱的表达，其实是一种自我保护。是经济下行期里人们对自己年幼时被保护状态的一种怀念。结合 20 世纪 90 年代日本经济的大萧条，我们可以体会这种文化是怎么兴起的。20 世纪 80 年代前还如日中天的经济，在 20 世纪 90 年代急转直下，大量的人失业降薪，人们都有自我保护、自我解释的需要。这时候明艳完美的明星和偶像只能反衬当下生活的落魄，失去了大家的支持。人们转而寻求柔弱简单的萌系偶像，来安慰自己的心灵。

萌文化现在也在中国大行其道，比如国内吉祥物运营十分成功的"三只松鼠"品牌，就洞察到了人们对可爱动物天然的喜爱，可以用来淡化商业交易中的紧张氛围。不只是形象设计，"三只松鼠"的客服称呼消费者为"主人"，在各个交易包装运营的过程中，也把"萌"文化贯穿其中。这给消费者明显区别于普通电商品牌的消费体验，实现了差异化的效果。

下面我们来简单总结一下萌系角色的设计要点。我按"形、体、神"归纳为"大、笨、皮"三点：

大，头大眼大脑门大。总之，越像幼体状态越好。

笨，手短脚短身子胖。也是幼体状态的特征，但在此之外，要有一些能力不强需要帮助的感觉。不只是形体上的笨，还有心理上的天真。

皮，顽皮的皮，总是有出乎意料的多余行为。一个萌系的角色，要有自己的兴趣和行为模式才行。

有了这三点基本要素，再加上其他的设计，就可以塑造出你的萌系 IP 了。

我们知道了萌的历史和定义，那么萌文化还有更深层的价值吗？当然是有的，萌的背后其实包含着一个很棒的策略，那就是幼态持续。

"幼态持续"这个词来自美国生物学家古尔德 (Stephen Gould) 提出的幼态持续 (Neoteny) 假说，人类的幼态持续是指人类在成年后，依然保有其他灵长类物种只在幼年才具备的很多特征。

观察人类可以发现，我们即使成年了，整体形态还是更接近幼年期的猿类，而不是成年后上肢更强、面骨突出的成年猿类。

成年，一方面意味着强大稳定的生存能力，另一方面也表示失去了"升级新技能"的潜力。黑猩猩三岁左右就发育成熟，锋利的牙齿、健壮的四肢、敏锐的神经系统，都足以让它面对丛林里的危机，可以脱离父母的庇护，独立开拓生存空间。而独立生存要面临的种种危机困难，也就迫使它们放弃了其他方向的发展，终身依靠尖牙肌肉为生。

反观人类，因为幼态持续，所以我们有更长的学习适应阶段，可以在十余年始终保持幼年的行为特征，比如好奇心、活泼好动、无所畏惧、精力充沛等。而这些特征，无疑给人类带来了更多的可能性，我们用更强的大脑补偿了不够强健的肌肉，用更精巧的工具补偿了不够锐利的牙齿，逐渐进化成为地球上最成功的物种之一。

《约翰·克里斯多夫》里说：

"大部分人在二三十岁就死去了，因为过了这个年龄，他们只是自己的影子，此后的余生则是在模仿自己中度过，日复一日"。

我们其实再萌一会儿，可以慢慢积蓄力量，不要着急进化到完全体，成为自己的模仿者，而是以"幼态持续"去探索更多的可能性。

同侪压力，同学混得越好你的心情越糟？

大家都知道，我们人类本身是一种部落聚居的群体性动物，这就意味着，我们更习惯于站在一个部落的规模的角度来观察和思考问题。就像那个笑话：老虎追我们，但是我跑得很慢怎么办？答案是，只要你比一个人快就可以，老虎追上他，其他人就都得救了。所以，我们的潜意识里一直在避免自己成为那个喂了老虎救了全村的最弱者。

怎么才能不焦虑，甚至怎么把这种负面的情绪转化成正面的能量呢？我们可以从不同的角度来思考一下。

同侪压力其实来自内外两个方面。首先是来自内心，是自己内在对于落后于同侪的焦虑，也就是刚才说的老虎在追的压力。要克服这点，主要是改变自己的心态，有这么几句话可以试着对自己说说。

事没什么了不起的

单项成绩不算什么。他跑步快，我画画好；他结婚早，我颜值高。找到自己的核心价值和目标，使它区别于他人，可以避免产生在同一赛道竞争的压迫感。

人没什么了不起的

除了隔壁、邻居、同学、亲戚，世界上还有无穷的更加优秀的人，假如要对比，也应该找到最强者，而不是止步于眼前。

我也没什么了不起的

把竞争对手变成昨天的自己，你会发现，只要你坚持进步，明天的自己总是会更强一些。这就意味着眼下的我一定是错的、弱的、失败的。既然是这样，还有什么焦虑？

同侪压力其次是来自外界，尤其是亲友们期待的目光。这无穷的期待背后，其实是个简单朴素的东西——他们需要确认我们是快乐的，并且有能力一直快乐下去。所以事情就简单了，主动把我们目前的快乐和长期的快乐计划告诉他们就好。

你可以试试告诉家人，你最近学会了什么，得到了什么，为什么这个东西能让你开心，以及你正在做什么，在将来会获得哪些成果。

我试过，尽管开始的时候他们很不理解，但是一旦他们从你的讲述中看到了你的努力，他们的期待就会（跟随）你的计划了。所以，用你的计划来替代亲友们的计划，就是解决外部同侪压力的解药。

感受，创作的起点和终点是什么？对谈中国儿童绘本作家熊亮

创造力其实都限制在已经被创造好的所有概念之内

纪晓亮： 你是在跟随别人的一个游戏规则，还是在跟随自己的游戏规则？你在玩别人设计好的游戏，还是在玩自己设计好的？

熊亮： 人总是受语言和概念局限，我们的思考都是线性的，都是被既定的语言所控制的，所以我们无法在循环的世界中去感受真正。创造力其实也是被这样限制的，你的创造力其实都被限制在已经被创造好的所有概念之内。

所以，我觉得自己只有在一种完全的"空地、荒地"中才有创造力。所以我挺喜欢"荒地和野人"概念。

以前没有绘本的时候，我想去做绘本；现在绘本泛滥的时候，这些绘本已经被各种奖项、概念所束缚了，我在里面已经发挥不出强项了。不是我故意要跳出，而是我创作的目的本来就是不想在规则中生活。

所以对我来说，进入到某个行业中，无异于自投罗网，我还不如飞出去。**我还是比较喜欢开拓新的东西，不是故意为求新而去求新，而是真正追寻心里的想法。**

纪晓亮：创作是真正本能的一种需要，创作者自己也解释不清楚原因，它是一种直觉。

熊亮：正因为解释不清楚为什么，所以它才是最重要的。前两天我在看托马斯·特朗斯特罗姆（Tomas Tranströmer）的诗，其中有一句是"**我们偷挤宇宙的奶汁而幸存**"。就像你在创作中能够偷挤一点你自己的未知潜力。

纪晓亮：所以你需要练习的是怎么不用语言去感受、体验世界，而是用语言之外的那套系统，更本能的那套系统去感知这些东西。

熊亮：对，你可以把过去现在每一个细微的点、互相不干的东西联系起来，而不是通过线性的方式。这个时候你感觉瞬间找到了整体。这种感受通常让我上瘾。

纪晓亮：同样都是创作，为什么您会想去做小朋友相关的东西，比如绘本之类的？

熊亮：其实绘画、写作，包括绘本对我来说一样是非常重要的工作。在研究上，我还会做分级创作，比如 6 个月的孩子想什么？1 岁的孩子想什么？2 岁的孩子想什么？他的边界是什么？

我在做童书的时候，其实是在研究每一种概念的源头，这种研究让我保持活力。即便我不做儿童绘本，我还是会做这样的工作。

纪晓亮：所以孩子所处状态的宝贵反而在于很多概念他还没有建立起来。

熊亮：对，**所以我们创作者的目标是"既和又"，既有孩子那样敏锐的发现联系的觉察力，又有各种各样的方法，这两者兼有**。我每天都在训练自己成为一个孤独的观察者。我做童书的时候是这种感觉，我特别乐于

成为一个"6个月的孩子"，没有自我，就像一个失去记忆的老人，一个在街头没有妈妈在身边的婴儿的感觉。

纪晓亮：这是一种我们其实都有过，但是现在都忘记了的综合体验。

熊亮：如果你给6个月的孩子做书，你要知道他没有自我，他是不观察外界的，他只要全身心地跟母亲发生连接。所以我做五感绘本，可以借助绘本打开他的感官。你可以拍他身体的时候靠近他，贴近他的耳朵讲绘本上的东西。借用这样的方式去跟孩子玩一玩，孩子的印象会很深刻。可能家长看了这本书，跟孩子玩了一会，家长觉得累了，或去工作了，但在孩子这里，游戏没有结束，这些体验他会记在头脑中。

他本来只能通过凝视母亲，模仿她来与外界沟通，但是现在他通过一个非常有趣的游戏，通过自己的感官与外界发生了更加直接生动的联系，他自己的感官就会更敏锐；长大之后，他的安定性、稳定性就会更好，而且他的理解力也会比别人更强。**书其实是一个交流工具，设计也是一样的。**

近些年来，创作者越来越多，奖项越来越多，国际交流也越来越多，但我们应该表现真正的幽默感、真正的困惑、真正的秘密、真正的爱，这是孩子所需要的，我们要去找到这些东西。现在年轻创作者的经验还不多，但他们在视觉方面已经有比较好的语境和语言。我们去看插画展的时候，从图像的语境和语言中根本分不出国内国外。中国人在这方面可能更有潜力，更有想象力，因为中文原本就有象形的属性，它是一个很生动的语言系统。**它本身就是一个图形。**

把文字作为描述性的图像的时候，我们就无法发挥图像的魅力；文字必须作为符号，图像才能够在文字中间找到发挥空间。反过来图像也是一

种符号，图像是可被观察的东西。所以我们只有少量创作者故事非常好，大部分创作者的故事不如国外的，因为他们没有找到绘本语言的方法，所以我们更要加强语言上的学习。

纪晓亮： 能具体说说吗？

熊亮： 部分图像信息是很容易传达的，因为图像全世界都能看懂，比如在图片社交软件上，大家的图像能互相理解传达。而语言结构是来自我们的文化，来自我们的说话方式。这里面包含着非常多的惯性，惯性需要很多努力去打破，所以我觉得语言学习对创作者来说才是更加重要的东西。

比如绘本中比较重要的是图文传达、图文叙事。图文传达不是图加文，那是老概念了，图文本身就是一个独立的语言，就像动画也是一个独立的语言，它通过动态的形象把节奏感呈现出来，而翻页就是绘本的一种呈现形式。不动的一张画也是一样，读者在画当中应当能随着构图，感受到故事在发展，我们可以说这是绘本所追求的设计感，这其实是我们的弱项，我们经常会把绘本带向一条图配文的老路。

其实绘本设计的目的是用图文语言来传达思想。把一种思想、一种流动的体验做到完美，让读者也能够跟你一样进入灵感体系当中。它需要设计，因为这样的东西更好且更有市场。 现在看绘本的时候，那种由结构带来的惊喜还是不够多。

寻求创作是基于对未知的渴望

纪晓亮： 画画和写作对您来说意味着什么？

熊亮： 我有时候在想，等老了忽然不想画画了怎么办？而且我想过，

如果把我放到一个完全没有人的地方，甚至一个荒岛上面，我还会不会画画？不会的，有谁需要呢？

在那个时候，在荒岛上都会被需要的事情，就只能是写作了。通过写作，我可以成为一个自我的观察者，观察自己的生活，重新找到自己活着的感受，活下去的勇气。这个时候不是写一些鼓励自己的话，而是一些细微的想法，让自己感觉头脑还是活跃的。自己作为一个自我观察者而存在，这种感觉是会带来慰藉的。

我们寻求故事，寻求创作灵感，一定是有着未知的渴望。**未知的渴望也必须通过未知但是又鲜明的形态呈现在我们面前**，它是需要设计的。形象、符号、内容都需要设计，这个时候会更有趣。而且设计就代表着你要对不同的东西感兴趣。设计也一样，设计师要探索不同的东西，还得不断地放弃自己，他需要的勇气比画家可能更大。**大家都将自己行业所需的勇气看得更高，其实都一样，每个行业都不好做。**

纪晓亮：我是觉得您现在没在做设计，所以你会把设计放得这么高，但是据我观察，相比纯艺术创作，或者是绘本这种半艺术创作，我们一般会认为设计师是最低级的，可能绘本高一点，纯艺术最高。所以今天早晨来您工作室的时候，我们一行人看着大大的桌子，还有上面没有完成的画，那种憧憬的感觉是特别强烈的。

熊亮：那这就要靠站酷网来好好发挥。您说得没错，在你们前面，我想恬不知耻地把自己创作的东西说成"大设计"。没有甲方的设计，在我看来是一种大设计。

纪晓亮：所以有甲方的，尤其是被甲方死死控制住的设计，可能就是苦的设计。但是没有甲方的创作，是以所有人为对象，甚至以自己为对

象，它其实也可以叫作设计。**它是一种巧妙地去组合各种元素跟手法的一个思维方式。**

熊亮： 我们在做书的时候，希望大家能看见有这样一类书，有这样一类设计，有这样一类表达，其实是希望为我们自己和他人开启一种新的生活方式和可能性，我是为此而做。

现在大家都在做中国绘本，好像势头来了。但迎合势头去做的事对我是没有意义的，所以我可能想要去做别的东西。以前我会做小故事，现在我会完整地建立一些大的世界观，比如像《游侠小木客》这种，是对我的个人的挑战，我是很有兴趣的。而且通过它我能去尝试一些从来没做过的事。但是在绘本上面，我的兴趣就可能转向了新的领域，比如我们现在面对的那些焦虑、沟通上的问题，或者新的信息化的世界对我们的影响。

1.2　设计方法之问题定义

学设计，首先你会看设计吗？

本篇我们要聊的是怎么有效地看设计、学设计。

每个学设计的人，一定都听过前辈的这种教导：学设计就是要多看多练，多看别人的优秀作品，多做练习，多思考，多借鉴，慢慢水平就上来了。但是我们实践下来，看作品、做练习经常感觉只是在白白浪费时间。每次拿到设计项目仍然脑中空空，双手无力。倒是借鉴了不少，但是作品出来之后，跟风模仿的感觉特别强，总是做不出来高手的那种味道。

问题出在哪里呢？我们来试着找找原因。

我们把上述前辈的话拆解一下，他们提示的几个关键动作分别是多看优秀作品、多做练习、多借鉴优秀设计。那我们就从看作品、做练习、多借鉴三个角度来谈。

作为看过上千万件作品的站酷老编辑，这正好对应到了我的强项，那我就来大言不惭一番。我觉得看作品、做练习、多借鉴的奥义就是我们需要代入式地欣赏作品。

首先，代入到消费者的角度，这个作品是否满足了我们消费者的需求？在这个角度下，我们可以不那么专业。俗话说"我不会造冰箱但我可

以评价冰箱"，这就是消费者视角。这个角度可以帮我们筛掉最差的连基本需求都无法满足的作品，提醒我们自己不要犯类似的错误。

然后就需要我们更进一步，代入到同行的角度来看了。每种设计门类，每个手法的背后，都有一个或一系列的设计原则或理论流派。比如对比、比例、突出、平衡、邻近、留白、重复、动态、韵律、一致等，这些都是平面设计的原则。站在同行的视角，我们可以看到作品是否遵守了基本的设计规律，运用了哪些手法，甚至可以看到作者的师门流派。这个角度可以帮我们找到更适合目前欣赏趣味的作品。能通过这个角度的考验的作品，可以作为练习的对象。我们也可以有意地找到适合我们口味的作品，细细地去拆解它的手法，模仿它的效果。

再来，我们就需要进入到设计者本人的角度来观察作品了。这是作为设计师想要成长最需要使用的角度。这个视角的难度在于它需要我们真的经历过类似的工作场景，才可以代入。这样做的收获在于，如果我们可以在脑中重新模拟整个项目各方对设计作品的要求，产品受到的素材、时间、工艺等限制，那么我们再来看这个作品时，就可以真正体会到作者的良苦用心和巧妙构思。这些苦心和巧思，才是设计工作的精华所在，才可以真正点亮我们的所谓的"灵感"。多借鉴，更多指的也正是借鉴这些解决问题的思路。

到这里，我们可以说已经从看设计的三个不同阶段分别学会了什么不该做、什么可以做、可以怎么做，对应开头的看作品、做练习、多借鉴三大学习技巧。但最后，我觉得还需要主动拔高一下自己的视野，试着从历史的角度去分析作品。

我们可以粗读设计史、艺术史等书籍，建立一个历史的视角，明白我们今天使用的大多手法规则都不是无源之水。它们都是来自一代代创作者

的创作及使用者的选择。如果我们能带着历史的目光分析设计作品，或许一些看似荒诞不经的作品，就能找到地方安放了。因为很多作品，重要的不是它当前的状态，而是它提供的新方向。对于很多作者，重要也不是他现在的水平，而是他进步的速度，以及加速度。

充分学习之后，最终我们得到的不是孤立的审美，而是一套你自己的设计观。形成这套设计观并不断修补加固它，才是学习设计的本质。这套设计观没有对错，只有适不适合你。至于别人的设计观就更无须去批判，只需对它们善加利用。

我来分享一套前辈的设计观，记载战国时期各工种规范与工艺的文献《考工记》中提到："天有时，地有气，材有美，工有巧，合此四者，然后可以为良。"

天有时：就是时间性，一个作品要放置在具体的语境下来看待。

地有气：就是空间性，也就是在什么地点看设计。

材有美：制作材料的选择。

工有巧：设计构思的巧妙。

符合这四点的作品，就是咱们前辈认为的好作品。你觉得呢？

默认选项，设计师的权利有多大？

本篇我们要聊的是默认选项的设计要领。

曾经有人仅仅通过对餐厅食品的重新摆放，就让不同食品的销量发生了很大的变化，销量涨幅达到 25%。在超市里，什么样的包装设计可以占

据上风，一直是包装设计师的核心课题之一。

设计和编辑有一点是共通的，那就是都是通过对事物和内容的摆放来解决问题。作为一名设计类的编辑，我对这点深有体会。今天我们就来聊聊关于摆放的话题，尤其是"默认选项"这种最常用的摆放方式。

我们在分析默认选项时，不光要看什么摆在了最显眼的默认位置，更要去想，为什么有的信息被省略隐藏，这些突出和隐藏其实引导了人们的决策。

大多数所谓的默认选项其实是一种必要。设想一下，假如我们新买了一部手机，它的设计师不希望用默认选项引导我们，而是由我们来自行设置每个可选项，会发生什么。从手机屏保到手机铃声再到响铃次数、亮度、字体……等我们可以开始使用手机，估计已经是一周以后了。

所以默认选项大多数时候是一种"不得不"，如果我们不下决心妨碍一下大家的自由选择权，那么大家就会被无穷的细节困住。但是，这并不能说明默认选项里面就没有猫腻了。有研究表明，无论默认设置是什么样，许多人在实际使用中都情愿保持不变，甚至这些默认选项带来了稍微的不适，大家也都选择去适应而不是去略作调节。设定默认选项以及深藏修改菜单等技巧可以对结果产生极大的影响。

为什么我们对默认选项有这么大的依赖？

一方面是我们的惰性，我们总是抱着多一事不如少一事的态度来做事；另一方面是我们强大的适应性，久居鲍鱼之肆而不闻其臭，说明了我们对环境的快速适应能力。还有一个最重要的原因，是我们的内心恐惧改变，只要现状没有糟糕到极点，我们总是更害怕由于更改了什么设置而出现不可预见的危险。那么应该怎么设计最佳的默认选项呢？

首先，默认选项里不要预设任何经不起推敲的条款。比如在超级长的用户协议中间，预设一个将网站发表的内容版权全都无条件转让给平台之类的霸王条款。这种把戏即使能蒙混过关，得到很多用户的授权，可一旦被人发现，将极大破坏平台的公信力。

其次，默认选项的设计需要综合考虑各方的利益，而非仅仅设计者一方，尤其是设计关系到很多人的生命和安全的时候。交通规则和器官捐赠的默认选项设计中有很多细节可以帮我们理解这一点。

最后，将默认选项设置得灵活多变也是一种好办法。站酷就是这个技巧的实践者，我们的首页推荐其实就是一种默认选项，我们经常在默认选项中加入一些"违背直觉"的内容，一方面可以激发使用者的思考，另一方面也能避免僵化。只要注意控制比例和影响范围，默认选项也可以是创新的工具。

行业揭秘，为什么你总是遇上奇葩客户？

客户和设计师的成功合作，一定是基于相互欣赏的结果，设计师们对此深有体会。我们无一例外地重视自身品牌的塑造，认为好的设计师品牌就可以斩获客户。但是单靠第一印象，很难保证持续和谐的合作。

怎么让开始的这点好感不要迅速变成互相讨厌？怎么能不仅赚到客户的钱，同时还可以拥有愉快的合作过程，甚至产出经典的作品？**我觉得这其中的关键，是要去更多地了解客户的需求。**

应该从哪些方面了解客户呢？我把它分成物理和心理两个层面。

首先是物理层面，使用百度、知乎、小红书，或去图书馆查明以下信

息：定义清楚客户的需求是什么（WHAT），客户想要解决的问题究竟是什么？注意不是他说出来的那个需求，是他心里藏着的那个需求。调查清楚竞争的对手是谁（WHO）？客户行业内的佼佼者和新秀是谁？他们是怎么做的？同时不要忘记时间要素（WHEN），即需要在多长时间内解决问题？最后，思考问题背后的为什么（WHY），为什么是我来设计而不是别人？

基于这些物理层面的了解，就可以得出重要道具：提案。提案是对以上信息串联思考后，给出的解决方案（HOW）。

然后拿着你的提案书，查明以下心理层面的客户信息：哪一个（WHICH）——哪个问题才是他们最关心的？哪些方面已经被他们认为是没有价值的？有多少（HOW MUCH）——这次设计可以带给他们的收益究竟是多大？他们这段时间金钱的预算究竟是多少？然后基于这些信息，再来检查改进你的设计。经过这一番调查，后续签单成功率至少可以提升一倍。

我们再来重新梳理一遍上述思路。

什么（WHAT）：每一个大行业都可以进行细化切分，如在线旅游行业可以划分成票务 - 酒店模式、团购电商模式、自助游分享模式、B2B 模式①。你的客户属于其中的哪种模式？客户行业有哪些硬性指标？客户内部的职能划分是什么样的？为什么？客户维持核心竞争力的难点是什么？

谁（WHO）：行业的主管部门有哪些？细分客户行业，头部企业是哪些？有可能入侵客户业务的上下游公司或者巨头是哪些？客户的用户群经济水平和特征是怎样的？客户里可以拍板决定的人是谁？

什么时期 / 阶段（WHEN）：客户行业目前是什么发展阶段：萌芽期、

① B2B 模式指的是企业之间的商业交易模式，即 Business to Business。

蓝海期、红海期、夕阳期？客户自身是什么发展阶段：幼稚期、成长期、成熟期、衰退期？

为什么（WHY）：头部公司成功的战术是什么？客户的核心竞争力是什么？

怎么能（HOW）：客户的钱怎么赚的？其他行业有什么新模式可以用在客户的行业？你的服务是怎么帮到客户获得竞争优势的？

哪一个（WHICH）：客户成本最大的地方是在哪？客户利润最大的地方是在哪？

有多少（HOW MUCH）：你客户的行业体量是多少？客户目前年盈利大概是多少？暂未盈利的，未来的盈利模式是什么？一件货品可以帮客户赚多少钱？

怎么样，以上问题你能答上来多少？能说出一半答案的，我相信你已经是客户心中的神级设计师。站在这些共识上，做出来的设计，也才是真正有价值的好设计。

这些问题的答案从哪里可以得到？我给大家一些线索，可以扫码查看相关网址。

扫描二维码查看网址

设计卖的是一整套服务，尤其是调研服务，不是创意！不是风格！不是名气！最终，商业设计还是要回归到商业的本质上来。围绕着商业事实展开创造性的设计，才是设计师在现在这个时代的正确策略。

按图索骥，站酷为什么不说清楚推荐标准？

本篇我们要聊的是一个对我而言很常见的问题，那就是站酷推荐的标准是什么？

一般提问者都是在 12 小时内刚发表过作品的设计师，有的人怒气冲冲，更多的人是真的好奇想知道这个标准是什么。我能明白自己辛苦做出来的作品，发表在一个基于内容质量的推荐平台后，没有得到正常反馈时的空虚感。所以，一般我都尽量去看看作品，如果确实是漏推，我们编辑会一起复盘漏推的原因，尽量不再发生类似的事情。但是大多数此类作品，其实也并没有进行补推，甚至包括我在内的编辑们也没有去做回复。

不回复主要是因为工作量太大，不可能对每组作品都做详细的复盘。还有一个原因，是这些作品确实在我们的认知里是不够好的，同时它们的问题也比较普遍，并没有继续挖掘讨论的空间。所以久而久之，就有一些传闻，比如私信编辑就可以获得推荐，或者站酷编辑很高冷不在乎用户反馈之类。

在此和大家统一解释一下站酷的作品推荐标准，也解释一下为什么我们只放了一个简化版的推荐标准（站酷的推荐标准在每一页底部的"常见问题"中），而不是大张旗鼓地放在作品发布的显著位置。

我们一起先来看一下这个简单的版本。

推荐的作品需要具备以下特性：

（1）作品质量高。

（2）作品完成度高。

（3）作品具有独特的表达手法。

（4）作品对其他的设计师有帮助、有启发、有激励。

推荐作品分为首页推荐、编辑精选和普通推荐三个等级，作品会根据以上特性的符合度进行划分。我们推荐作品时还会以作者的用心程度、网友的好评度等作为参考依据，客观推荐。

因为站酷包含的作品门类横跨十多个领域，所以我们肯定没办法简单套用"形色字构质"等平面设计的美术框架，或者"战略、范围、框架、结构、表现"等用户体验框架来对作品一概而论。但大家可以感觉到我们还是在努力从所有的设计门类中抽象出共有的维度。以下是详细的推荐标准。

商业项目作品 / 练习稿（有明确的需求，以解决问题为前提的作品）：

（1）是否准确地把握需求方提出的需求或面临的问题。

（2）是否对项目有整体思考与把控能力。

（3）是否能够掌握并合理运用设计与美学规则。

（4）是否使用了独创的表现手法与技法。

（5）是否拥有良好的审美趣味。

（6）是否具备解决需求的独创思路。

首页推荐至少需要满足以上特性 5 个；精选推荐至少需要满足以上特性 3 个；普通推荐至少需要满足以上特性 1 个。

（7）是否能够便于观看者了解整个项目。

（8）是否具备一定的话题性。

（9）是否属于稀缺的设计门类。

（7）（8）（9）为加分特性，最多把普通推荐升级至精选推荐。

非商业项目作品 / 练习稿（没有具体目的而创作的作品）:

（1）是否在创作技法上有独创性。

（2）是否能够熟练地运用创作技法。

（3）是否在表达形式上有独创性。

（4）作品是否具备良好的呈现效果。

（5）是否在创作理念上有独创性。

（6）是否能够引发深层思考。

首页推荐至少需要满足以上特性 5 个；精选推荐至少需要满足以上特性 3 个；普通推荐至少需要满足以上特性 1 个。

（7）是否拥有鲜明稳定的个人风格。

（8）是否具备一定的话题性。

（9）是否属于稀缺的艺术门类。

（7）（8）（9）为加分特性，最多把普通推荐升级至精选推荐。

大家看完这个更详细的甚至带着分层计算方法的版本，有什么感觉？我猜你们会说，这个仍然太抽象了。

是的，作品表现是否得体、是否充分，还是要靠编辑的主观判断。我们何尝不想总结出这么一套标准，咔咔输入算法，算法嗖嗖地把作品扫描一番，然后就得出了所有人都满意的结果。然而，这是不可能也是不应该的。现在流行把一切工作都 SOP（Standard Operating Procedure，标准作业程序化），这当然是好事，可以避免低级错误和低效率。但是，在标准之外、流程之上，还有一些短期内无法沉淀的知识和经验。

提问，设计思维的本质是什么？对谈同济大学教授辛向阳

纪晓亮：您认为设计是什么？您会怎么描述设计思维？

辛向阳：设计是要解决问题的。 设计思维，是我们在面临问题的时候，如何去理解和解决这个问题。企业琢磨问题，是在宏观的企业战略和微观的产品战略上去思考，在不同的利益相关者之间，到底把一个东西放在哪个地方，这是很有讲究的。

设计师要解决这个问题，是解决如何去搭建这个问题的框架。当我们用设计的方法去解决问题的时候，每一个问题其实都有无数个解。不同的解决方案其实取决于我们不同的能力、立场，以及我们未来愿意看到的发展空间。

有很多解决方案会带来直接的回报，例如商业利益回报，除此之外还有长期的回报。但是解决方案不一定能为企业带来长期的战略成长，无论是在构建框架上，还是在解决问题上，它都有不同的可能性。

纪晓亮： 您一直在学术界担任重要的岗位，但是现在选择投身设计咨询，我想请问您这么做的原因是什么？

辛向阳： 很长一段时间我一直在体制内，从在香港理工大学创建号称中国第一个交互设计专业，到在江南大学做设计学院的院长，应该让国

内的不少学界或者企业界的人认识了我。做科研的时候，大家会觉得我们这些方法或者这些理念，要么过于抽象，不便于被企业应用，要么过于前沿，在中国特定的商业和社会环境里不太适合用。那我希望投身设计咨询之后，能够以我自己实际的创业经历告诉别人，这些东西其实是我们需要的。

纪晓亮： 能具体介绍一下您的方法论吗？

辛向阳：很多时候你会发现，甲方并不一定特别清楚他到底要什么。如果一个人特别清楚他要什么，也就意味着他知道给哪一个特定的市场，给哪一个特定的目标用户设计一个什么样的东西，去解决目标用户的什么样的问题，去实现什么样的目标。当然，这些事情他都清楚之后，产品设计其实就很简单。

这些目标需要在不断的对话碰撞过程中，在企业的产品战略和企业宏观的集团战略之间找到合理的定位，在竞争企业和竞品之间找到合理的位置。同时在现在企业的核心能力和企业能做的事情、所掌握的资源以及目标消费者之间找到合理的匹配度，这个时候才能清楚我们到底要做什么，能做什么。

纪晓亮： 您能列举一个具体的例子帮助我们理解吗？

辛向阳： 我遇到一个做企业的创业者，事业比较成功。他爱好户外运动，后来接触到借助绳索运动的户外探索的时候，他就想将这种探索项目变成一种新的户外旅游项目。刚开始做这个项目的时候，他们的一个创始人就意识到一个问题，这个项目看起来很酷，大家看到一些项目的视频会觉得非常好玩，会很想去。但事实上，这种户外的项目需要有喀斯特地貌这种特殊的地理环境条件支持，才能够做好。而具备这些条件的区域往往

都不在传统的旅游路线上，各种周边服务条件就远远不能满足项目需要。一般人参与这样的项目，如果想感受真正的户外挑战和兴奋刺激，就需要三四天甚至更长的时间。

整个项目从小众到大众的推广过程中遇到很多困难，这时候他找到了我。我意识到问题之后，首先帮助他们企业做了一件事情。这类企业希望突破现有这些问题与障碍时，就有可能会走传统的旅游开发路线，其中有一个不太好的现象，就是有可能会野蛮开发。野蛮开发一是会降低用户个人获得的经历挑战的意义，再一个是会对环境造成危害。

于是，我们第一件事就是先明确企业的使命愿景，到底为什么要让这些人跟你一样想去户外，去感受这些事物和体验呢？为什么想去探索自然？很多时候，去了旅游项目之后，旅游这两三天的经历和个人心智成长之间没有任何关系。而小众旅游项目，如果能够和个人的职业成长、心智成长之间发生关联，就有可能帮助企业找到一些使命愿景。当个人职业和心智通过户外旅游成长了的时候，就意味着他们的项目涉及个人成长价值了。所以，首先帮企业找到一个所谓的使命：让每一个人在探索自然、挑战自我的过程之中，感受不一样的喜悦，成为合格的地球公民。

接下来，结合企业的商业成长和普通老百姓所关注的环境问题，给它一个完整的、宏观的目标。从某种意义上来说，实际是为项目的发展增加了制约条件，我们要找到既适合项目发展，又能进一步大众化，进一步去拓展业务的一些新东西。

既然是帮助人成为合格地球公民，那项目就被赋予了教育意义，大家来参与就不仅仅是玩一下。而是将整个项目以绳索运动为载体，进行地球公民教育。地球公民教育有三个主题：一个是当地文化，如贵州的少数民族文化、广州的商贸文化；另一个是可持续发展；还有一个是关于绳索

运动本身。这三个主题教育，你可以去随便选择一个，如果你有时间，三个都可以选择。当我们把教育内容作为企业重要核心业务的时候，企业业务拓展就相对简单了。绳索运动只是一个载体，用地球公民的概念去做文旅，去做内容。

现在中国很多文旅行业缺少这种关乎内容本身的东西。无论是游乐场、跳楼机还是过山车，游玩项目体验的那几分钟与大家生活的正常经历是脱节的。而当我们用绳子做一个教育载体的时候，承载的很多内容都能跟更多的人发生关联。比如教小朋友们如何去理解他个人成长中面临的问题，他的成长和社会以及环境保护之间的关系等。

这件事情还有另一个更有趣的地方。项目的装备来自法国公司，其企业使命是"让你去到你不能去到的地方"，在《国家地理》杂志或者BBC探索节目中可以看到很多人用的是我们项目的同款装备。一开始法国企业还是以高高在上的姿态去审查这个项目。等我做完这个项目，对方就表现出明显的开心与放松，聊天的时候就表示说盈利不应该是目标，而是我们做出社会服务之后所获得的回报。现在，法国公司就不是审查姿态，而是可以联合的平等姿态。

在品牌的商业利益和社会价值之间如何找到合理的契合点？你掌握好生产能力、成本控制、质量管理，这些事相对简单。当有了自己的品牌、自己的系统之后，企业跟社会之间的联系就会越来越紧密。品牌会影响到消费者的价值取向、日常的生活习惯和行为，甚至生活的方方面面。这时候企业的使命愿景和社会整体的价值的导向，是应该关联起来的。

纪晓亮：我们从这个案例里感受到了设计带来的系统性思考和眼界的打开，设计思维确实具备巨大的价值。

辛向阳：我们这个问题没有唯一解，每一种解读对应着不同的解决方案，每种解决方案也反映了不同的解读和立场。设计思维里一个很核心的东西，是价值观的培养。但光有价值观的培养，不能转化成生产力也是不行的。设计思维一定要能解决问题。通过一个创作、一系列创作或者一群人的创作，能够在一个特定的时期，针对一些特征的人群解决他们认知上或者行为上的一些困难，甚至改变他们的行为方式是完全可能的。

纪晓亮：是的，感谢辛老师的讲解，设计思维不仅仅是想到，更是做到。我们会继续在设计思维的线索下做更多的探索和思考。

1.3 设计方法之设计原型

情绪板，感觉是可以沟通的吗？

本篇我们要聊的是设计中一个常见的词"感觉"，以及可以解决感觉问题的工具"情绪板"。

为什么只要开始说感觉，就意味着要出事了？因为感觉意味着无法量化的目标，抽象化的理念，甚至完全背离的解释系统等风险。你感觉对，但是我就是感觉错，无法证实也无法证伪。我一直和设计师们建议，设计者不要说感觉这个词，原因就在这里。但是即使我们不说感觉，有很多事情还是会落在感觉上，项目中总会存在语言和数据无法描述的内容。

这个时候，我们怎么去破局？面对无法证实也无法证伪的"我感觉不对"，我们怎么去应对？

先分析一下感觉类问题是怎么产生的。在我看来，在设计项目中产生问题只有一个原因：没能满足客户的需求。客户拿感觉来说事，本质也是他的某些需求没有得到满足。

我把需求分为企业需求、用户需求、决策者需求三层，下面分别看看其中感觉因素的占比。

第一层，企业需求，也就是客户的直接需求，一般表现为我们收到的

需求清单，这是最直观但也最表面的价值。大多数的设计师后面的交付不顺利，就是因为只看到了这些已经被列举出来的需求。功能价值代表着客户的企业需求，感觉类因素看似在这里不存在，但其实有点像是招聘时候的职位要求或相亲时的求偶标准，不管列举得多么清楚详尽，但大家都知道它只是个参考，用来排除最不可能的选项而已。

第二层，用户需求，是真实价值的承载。但因为用户个体分散并且各不相同，我们无法像上一个需求那样可以拿到一份清单，需要设计师去自行挖掘。正因为没有清单，从这里开始，感觉的因素开始干扰设计进程。设计师认为用户需要 A，客户认为用户在乎的是 B，双方就此争执不下的场景屡见不鲜。感觉这个词，在用户需求这一层开始成为常用词。

除了企业需求和用户需求，其实还存在着一个隐藏的需求，而且这个需求往往会给设计师致命一击，这个就是决策者需求。到了这里，几乎全部都是感觉，项目也就毁在这个决策者的感觉里。

这三种需求，基本涵盖了设计项目中可能出现的问题的全部来源，并且我们能看到，感觉的成分在其中逐渐加大。下面我们就来看看怎么来满足这些充斥着感觉因素的需求，达成设计目标。

具体的办法就是使用题目中的设计工具：情绪板。

情绪板（Mood Board）可以说是感觉类问题的专门工具，是设计领域常用的表达设计定义与方向的视觉呈现工具。它的内容可以包括摄影、插图、色块、版式、文字、纹理、草图等。尤其常见于设计提案环节，用来辅助说明设计风格的选择，设计思路的灵感来源等。情绪板常见的形式包括拼贴、参考集、草图原型等。可以说，只要做设计，就一定接触过这个工具。

但是，根据我的观察，大多数设计师把它用错了。错误主要表现在，只是把它当成了一种提案手段，却忽视了它更重要的作为思考和沟通工具的功能。下面我来详细解释情绪板的正确使用方式，只要使用它有意识地去捕捉和固化需求中的感性因素，就可以做到不再被感觉这个词困扰。

为了便于理解，我顺着项目的进程，把情绪板的使用分成信息收集、创意发散、概念设计、方案阐释四个阶段，然后分别介绍，并且为了便于大家记忆，把"多快好省"四个特性作为不同阶段的注解。

信息收集阶段，关键词：省，本阶段的重点沟通内容是企业需求

这个阶段主要解决"为什么"的问题，也就是为什么客户要找设计师。正规成熟的客户会直接给出需求清单，但是我们要注意，千万不要只是拿到需求清单就直接开工！就像前面说的，看似一条条需求都很清晰理性，但是，任何一条需求都有巨大的感性解释的空间。

所以，找机会和对方能拍板的人，一条条地明确这些需求的定义，搞清楚其中的轻重缓急，记住本阶段关键词："省"。

要在这个阶段就控制好客户的期望值，把他的愿望清单缩减到一两个核心目标上。这个阶段还有一个重要的事情，当着他的面，一边确认需求，一边创建情绪板，使他感到自己参与了情绪板的创建过程。这种参与感十分重要！后续能避免很多因为感觉不对导致的返工。注意到这几点，第一阶段也就差不多了，主要的产出物为需求文档，也可以理解为只有关键词的情绪板。

我重复一下重点：和决策人一起确认需求，明确轻重缓急，把需求清单收缩到只有一两个主要目标。务必让他感觉到自己的参与和贡献！

创意发散阶段，关键词：多，本阶段的重点沟通内容是用户需求

这个阶段的工作比较具体，简单说就是根据上个阶段的关键词展开联想，找出相关关键词，然后根据这些联想的线索，疯狂收集资料。这是大多数情绪板教程的重点介绍单元，有很多技巧和内容，详细内容大家可以去自行查阅学习，我就不再重复。我提示三个重点：

第一，本阶段的关键词是"多"，请尽可能多地展开联想，本着不放过任何线索和灵感的态度去做创意发散，这直接关系到设计方案的创新性。

第二，在联想丰富的基础上，请注意控制不要跑题太远，应该始终围绕用户的价值来展开。

第三，至少在关键词扩展时，应该邀请决策人一起参与，因为这是又一次深入理解他和企业需求的机会。同时，他在这个过程的参与感对你们后续的顺畅沟通十分重要。

这个阶段的产出物就是我们比较熟悉的情绪板了，包含着形形色色的色彩、图案、照片、词语、草图等。

概念设计阶段，关键词：快，本阶段的重点沟通内容是决策者需求

概念设计阶段经常是被忽视的，大概因为这个过程经常只是在主创人员的脑海中默默完成，所以无法被标示出来。这是十分错误的，我个人认为，概念设计阶段是整个设计过程里的关键，为了避免因为感觉等因素推倒重来，这个阶段必须具象化，必须使用情绪板。

可能大家会觉得，这个阶段本来是我们设计师自己想想，很快就可以完成的事，你这么主张，太浪费时间了。但我要说，我这么建议的原因正是要帮大家节省时间，因为最大的时间浪费不是来自讨论和过程，而是来自推倒重来。在概念设计阶段使用情绪板，可以极大地减少推倒重来的次

数。我来做一道算术题就可以说明：

我们假设过稿率为 20%，是不是意味着重复 5 次就可以成功？错，重复 14 次才有 95% 的过稿率。如果想要 99% 的过稿率则需要 21 次。

所以，要想避免重复交稿，想要快速结案，只有一个办法：与决策人一起快速进行概念设计的交流碰撞，尽快把这 21 次推翻在情绪板里。

这个阶段要注意的只有一条：必须和你的客户决策人一起孵化出这个概念。

任何没有客户决策人参与的产出概念，都可能被推翻！ 如果你和决策人一起商量出来一个满意的概念，在我看来，设计就已经立于不败之地了。

方案阐释阶段，关键词：好，本阶段的重点沟通内容是通知

然后就是之前大家最重视，但其实最不重要的方案阐释阶段了。大家重视是因为想着用充足的论据、精美的画面、得体的表达征服在场的客户。我说不重要是因为，你要讲的内容，其实来自在场客户的决策人，来自前三步你和他的深入沟通，来自他对项目的思考、对概念的共情。作为客户决策人的灵魂拍档，你只需要有条理地把你们两个的结论通知给大家。

以上就是我对客户动不动就要用感觉胁迫你改稿的一个应对办法：**用情绪板使得你和客户决策人达到情绪共振。**

最后，我和大家分享一些创建情绪板的资源：

Pinterest：搜集全球创意和灵感的图片网站。

Moodboard&Moodboard Lite：情绪板在线制作软件，可以在 iPad 上创建和共享多用户协作的情绪板，只要 69 元。它是非常便利的小工具，**可**

以编辑照片、导出 PDF 文件、PNG 文件甚至可以同时制作多个情绪板。Moodboard Lite 是免费版本，与付费版本功能基本相同，不过只能制作一个情绪板。

还有我们站酷的收藏夹也是很棒的灵感点燃装置，参考灵感时请注意不要抄袭哦！

失敬了，有哪些看似愚蠢实则精妙的设计？

之前在爬野长城的过程中，我就发现了一个奇怪的现象：它的台阶高度不是均匀的，而是有的高一些有的低一些。所以攀登的过程让习惯了人体工学阶梯的我格外的累。 我当时没多想，觉得可能是施工的民夫因为山体坡度不同图省事吧。

直到前几天，我偶然读到这么一篇内容：以前的城门上下台阶也是不均匀的。守方士兵每天跑动很熟练，没啥问题。但敌方士兵一旦攻进来，就会因为不习惯而绊倒，给守方制造攻击机会。

这让我警觉到，会不会我们平时嘲笑的其他设计背后，其实也有着更深入精巧的构思和原因？不研究不要紧，一研究还真的吓我一跳。被我们的浅薄误会的大巧若拙的设计，可以说形形色色，遍布各个设计门类。我来说几个我印象比较深刻的。

首先是大家都比较熟悉的机场锥形纸杯，每个第一次接触它们的人，都会觉得这是一个特别反人类的设计，但是它的容积和材料其实都是机场这个环境下的最优解。既能保证它很难被重复利用，造成传染，又可以最大程度节省纸张，减少浪费。

还有很难打开的咖啡罐子，也并非只是为了为难消费者，这个设计在困难的打开过程中，利用了人们认为太容易获得的东西品质不佳的心理预设。

还有铅笔上面自带的那一小块橡皮，大家都有印象吧，是不是特别难用，又硬又小还擦不干净，但是这反而是它的巧妙之处。厂家当然完全可以在这里安装一块特别好用的橡皮，但是由于它的好用，会导致它被迅速用完，到了真的需要应急的时候，使用者反而连难用的橡皮都找不到。

还有总是不能与时俱进的油车厂商，为什么内饰总是这么丑？为什么不能加一点远程开空调的人性化功能？为什么造型不能更炫酷？其实是这些老厂的沉没成本使然，不管是当初高价购置的生产线，还是已经垂垂老矣的工人，都迫使他们只能继续使用已经有点过时的造型和功能模块，只要满足同样老去的低端顾客群就好。而那些更新潮的方便的功能，也可以用加价的方式选装，形成更好的利润区间。

究竟为什么我们忽视了设计背后的用意呢？因为我们缺少对三方面的深入观察和思考。

第一，我们缺少对用户真正细腻入微的观察和共情。有些药物很难喝，尤其是给小孩子服用的，每次给孩子喂药都是一场大战。是不是药厂很蠢呢？为什么不能把儿童用药做得好喝好吃呢？这是因为很多药物有成瘾性，一旦孩子喝顺了口，就很容易过量服用，造成对孩子的伤害。所以药厂刻意地把它们做得难喝一些，喂药难点总胜过药物中毒。

第二，我们对竞争理解得太浅。就好像开头城墙台阶的例子，高低错落的台阶对于游客和敌人一定是不友好的，但是对于每天要跑上跑下的守军，这会是他们的一个隐形的竞争优势。汽车厂商的例子也是如此，最舒适、最高性价比的产品是消费者需要的，但不一定是整体环境需要的。

第三，我们对环境因素理解得太浅。很多公共场所的推拉门两边都贴着"拉"字，是不是看上去也很蠢？但是你真的思考一下就会发现，如果按你所想一面贴"推"一面贴"拉"，才是错的。一旦正好两个人同时推拉，一定会形成一个加速的合力，狠狠地打在拉门的人身上。只有两边都是"拉"，才可以避免这种情形发生。

这些对人性、竞争、环境的微妙处的观察和共情，可以帮我们避免对好设计的误解，更可以成为我们做出好设计的助力。

最后，和大家分享一个可以培养自己写作习惯的反直觉设计。当我们想养成写作的习惯，最常见的方式就是把它变成规定，每日一练。还有人建议利用微习惯，每天只要求你写五个字，只要你开始，惯性就会帮你继续写作。但这都没做到足够的观察，也就无法真的帮人形成写作习惯。

最近我听到了王建硕的"限量写作法"，这个方法才真正利用了人性。这个方法是不要规定自己每天必须写一篇，而是要规定每天最多写一篇。不写是可以的，多写反而是不允许的。

是不是很奇怪？你觉得那我一定每天都不写了。但是你可以自己试试，当你有七八个题目，却只能写一篇的时候，你的想法会发生一个连你自己都意料不到的转变。写完今天的这一篇，看着同样好玩的其他七个题目，你巴不得明天赶紧到来，好去写另一个。

稀缺性不光对消费者好用，对创作者也一样好用。

极简，为什么原研哉的新设计总是看不懂？

本篇我们要聊的是原研哉的项目 KURASHICOM。

如大家所知，这次我们原研哉老师又一次突破了想象的极限，直接交稿了一个用黑色填充的梯形，用来替换品牌原有的几何护卫盾牌标识，并且解释说：使用新 logo 不仅是外形上的改变，更是内在精神的升级。

业界又一次哗然，相比之下小米的 logo 还是精致多了。要知道原研哉是平面设计界，尤其是中国平面设计圈知名度最高的几位大师之一，但是他真正为广大群众所知，还是上次给小米做品牌升级的事。当时的几个主流的观点是：

1. 原研哉果然老谋深算，一个圆角就骗走小米几百万设计费，小米高层智商堪忧。

2. 小米购买的其实是一场事件营销，光是新 logo 发布后带来的新闻热度，就已经值回设计成本，买的永远没有卖的精。

3. 本次品牌升级尽管看起来改动不大，但是改动的细节很经得起推敲，价格相比国内设计师是贵了点，但是人家是大师，也可以接受。

我当时在热度过后写了一篇分析的文章《设计费高是因为大师操刀？》，借用"约哈里窗口[1]"的理论框架，提出了品牌设计在企业发展四个阶段的不同功能，结合小米的案例阐述了一下我的核心观点：小米这次品牌升级，即使抛开后面的营销价值，只考虑案例本身的价值就远远不止

[1] 约哈里窗口（Johari Window）是美国心理学家约瑟夫·路德（Joseph Luft）和哈里·英格伯（Harry Ingham）在 1955 年提出的一种自我认知的模型。这个模型通过四个窗口来描述个人行为与心智过程：

（1）开放窗口：代表个人明知的自我信息，如性格、价值观念等。这部分信息是个人与他人都清楚的。

（2）隐藏窗口：代表个人隐藏的自我信息，并不向他人透露。这部分信息只有个人自己知道。

（3）未知窗口：代表个人自己都不清楚的自我信息。这部分信息既不为个人所知，也不为他人所知。

（4）盲点窗口：代表他人知道但个人不清楚的自我信息。这部分信息只有他人知道，个人自己并不清楚。

200 万元。

2018 年，站酷有幸邀请到原研哉来做过一场设计分享，所以我们近距离接触过他。当天的分享内容和相关专访的记录在站酷可以搜到，我这里就不再赘述。我的主观感觉是，原研哉是一位有自己的独特坚持的人。这个坚持就是：将已知事物陌生化，从而重新出发找到创造的契机。

比如无印良品喜欢使用的浅褐色，并不是来自市场调研的结果，也不是来自设计师的艺术创作，我们甚至无法证明它和产品销量之间的关系。使用浅褐色只是因为浅褐色是制造纸张时，纸浆经过漂白工序前的颜色。大家感受一下这个设计思路背后的深意，这种设计追求的是环保也是自然，但又不仅仅是环保自然这么简单，它包含了一种敢于重新思考的勇气。这种深思带给品牌的也不是第一眼的甜美，而是多次的信任。

正如原研哉所说：设计，就是要看清事物的本质。

我个人还特别喜欢他 2000 年的 "RE-DESIGN 21 世纪的日常用品展"，关于这个展览目前在网上只能看到一些新闻报道，但是展览中的很多内容是收录在原研哉的书中的。原研哉把这次展览比喻成一局网球中的发球，他聚集了三十二名来自日本的设计者，针对日常用品命题，让他们根据他们各自的设计理念进行重新设计。对设计者提出的一个命题就相当于一次发球，如果对面是一位优秀的球员，发球者就可以得到更猛烈的回击，发球中的不成熟之处也会因为对手的优秀得到弥补。

我很喜欢这个比喻，和这种提案展的形式。因为它指向了设计的真正价值：面向本质问对问题，并创造性地解决。说到这里，我想再一次把此前关于小米品牌升级的观点重新表述并升级一下，解释一下什么是面向本质问对问题，并创造性地解决。

我的解题思路是"约哈里窗口"，这是一个用来解释自我和公众沟通关系的动态变化的坐标图。图形十分简单，以自己、他人、知道、不知道为纵横轴的两极，把一个矩形分割成四个部分，分别是自己和他人都知道，自己知道他人不知道，自己不知道他人知道，自己和他人都不知道四种情形。大家可能觉得这个模型太过粗糙，也有点不知所云。别着急，我下面结合品牌设计师和客户的关系，把图形中的自己替换成设计师，把图形中的他人替换为客户，来一一观察。

首先是客户和设计师都知道要设计什么的项目，这是设计师要不上价的原因，因为客户已经充分知道自己要什么，设计师只是一个操作员，所以理所当然很便宜。

然后是客户知道自己要什么，但是设计师不知道的情况。这也是很常见的一个画面，也是初级设计师面临的主要困境。实话说如果客户的能力完全覆盖了设计师，这份工作不应该收设计费，但是咱们作为设计师，我只能说，如果你发现你不能理解客户想要什么，请务必不要直接开始吐槽，而是去找到前辈高手，尽快搞懂。处在这个区间时也别奢求太多，客户愿意给多少钱，你老老实实地接着就是。

客户不知道自己要什么，但是设计师知道，是设计项目中的多数情况。客户不知道才是天经地义，但任凭你有神机妙算，你得把它实现出来卖给客户才算厉害。从这个区间开始，你的设计费才收得心安理得。根据多数设计师给客户找到和解决的问题大小，我认为这个区间可以养活很多不错的设计师了。

然后我们来到了正题，客户不知道要什么，你也不知道怎么做的设计项目。这才是最难的，这也是原研哉一直追求的战场。他甚至还会故意采用陌生的视角去思考这些项目。结合 2020 年东京奥运会的原研哉提案，

我们可以充分理解这种重新出发的设计理念。

2020 年东京奥运会在尚未确定新会徽的时候，原研哉将他的设计公开发表在了他的设计研究所网站上。这套方案被他称为"轻烧"，意为刚刚开始绽放，在"怒放"和"收敛"之间的状态。就像青春期的少年少女，看到了自己暗恋的那个人走在校园里不远处的感觉。

虽然原研哉发表这份提案时，新会徽的设计方案正在征集期，而且这个方案最终也并没有被采纳，但是成败不足以论英雄，这份提案把神秘的设计竞赛内部的奥秘呈现了出来，向所有参赛者示范了什么才是好的设计——**有内涵、有美感，更有全方位的思考**。

最后，我们来玩一个和原研哉新 logo 设计相关的小游戏。以原研哉的"杯子"梯形为基点，向左画出越来越扁、越来越矮的梯形，向右画出越来越高、越来越瘦的梯形。从左侧哪一个梯形起，它不再是"杯子"而是"盆子""盘子"？从右侧哪一个梯形起，它不再是"杯子"而是"瓶子""管子"？为什么"杯子"是这么一个比例？

有了答案的你，再回头看看这个新案例，是不是悟出了点什么？

原型，设计师应该向产品经理学什么？

本篇我们要聊的是，在又快又好的智能设计时代里，人类设计师的进化策略。

我们都知道阿里鹿班之类的智能设计工具，每秒出图几万张。这几万张图后来去了哪里？我觉得后来发生的事，才是科技的真正恐怖之处。

我先来简单介绍下广告焦点图产生的原理：在算法中，广告焦点图按

照内容、文案、风格、商品、人物、构图等，被拆分成了不同的图层和维度，并且搭配不同的内容库。我们所见的计算结果，其实就是这些信息的不同组合方式。对机器而言，这些都是平等的信息，而它只是按照规则组合这些信息。

这里面的问题是，机器无法明白信息的含义，更无法做出优劣判断。如果只是走到这一步，可以说鹿班就是个笑话，不管你一秒出图几万张还是几亿张，如果图的质量极差，那也是没有意义的。

但是接下来，人工智能找到了解决方案。由算法生成的内容会被小批量投放给用户，然后根据用户点击等行为，快速淘汰其中表现不好的，剩下转化率最高的交给客户，这和大家所知的抖音流量池逻辑类似。这样一来机器借助人类的行为数据，完成自我淘汰和进化，结果就产生了一个对设计师来说很恐怖的结果：当用户和客户面对一个经过验证，从上万选项里脱颖而出的方案时，人类设计师的设计显得十分缓慢和不确定。

所以怎么办？又快又好的智能设计带来的挑战迫在眉睫，设计师们应该怎么应对？我们就聊聊这个话题。

技术是创作者的朋友，而非敌人。我们可以从机器那里学到两点：

第一，感性层面，我们可以学习它们不计较的性格。我们总是太害怕自己的方案不精彩，但是机器完全没有这个顾虑。感觉不精彩的方案并不见得就是没有价值的方案，所以，我们首先需要快速勇敢地推出初始方案，不管它看起来多么粗糙幼稚。

第二，理性层面，我们应该基于现实反馈快速迭代。使得我们走向成功的，不是更多的灵感，而是更适合的方案。观察机器算法的工作模式，尽管一秒出图几万张，但是如果没有后面现实用户的筛选验证这一切就毫

无价值。所以，我们应该尽快把想法放进现实世界，而不是努力再产生更多的想法。

这其实就是创业界目前比较流行的 MVP，也就是最小化可行产品的思路。硅谷创业家埃里克·莱斯（Eric Rise）在其著作《精益创业》一书中提出了"精益创业"（Lean Startup）的理念，其核心思想是，开发产品时先做出一个简单的原型——最小化可行产品（Minimum Viable Product，MVP），然后通过测试并收集用户的反馈，快速迭代，不断修正产品，最终适应市场的需求。想深入了解的朋友，可以去搜索 MVP、精益创业、最小化可行产品等关键词或者买书详细学习。

我在这里想把这种思路结合设计师的习惯，继续总结成一个概念：原型。

原型是交互设计师和产品经理熟悉的工具，但其实原型可以说是所有设计师交付物的本质。它是一套解决问题的思路和方法，是指导后续落地的手册。不管是现在流行的剧本杀、电影里面的布景还是小说里关于某个场景的寥寥几句描写，只要我们深思一下，都可以找到它们背后的设计者。他们正在使用最小的成本构建出一个有说服力的场景，使得我们沉浸其中。

大多数情况下，原型就足以验证方案的质量，而一个可以以假乱真的原型，可以在短短的一天之内搭建完成。这是怎么做到的？有一个可以快速思考和验证的方法——设计冲刺①，它的第四部分就是原型制作，用时 6～8 小时。使用这个方法，可以在省去繁复的开发设计的前提下，用一个虽然简单但是高沉浸感的原型来做市场效果的验证，从机器人到网站，

① 　设计冲刺方法由 Jake Knapp、John Zeratsky 和 Braden Kowitz 共同总结得出。这三位工程师是 Google Ventures 的设计合伙人，长期从事产品设计和创新培训工作。

从产品设计到服务设计，都可以应用。

从集体思考、创意发散，一直到初步验证的全部过程，设计冲刺仅用时五天：

第一天：汇聚想法。充分调用集体中每个人的知识，汇成集体智慧，避免思维盲区和偏见。

第二天：发散创意。使用既开放又有效的"一起独立工作"方法，发散创意，抉择投票，快速生成新的产品洞察。

第三天：集体决策。在快速淘汰中筛选出最佳方案，兼顾民意投票和决策者最终抉择权。

第四天：完成原型。创建简单、快速、以假乱真的原型。保证用户的代入感是原型制作的关键要点。

第五天：实战测试。只用五位目标用户来完成原型设计的检验。

关于这套设计方法，目前有两本图书《设计冲刺：谷歌风投如何 5 天完成产品迭代》和《设计冲刺：5 天实现产品创新》，两本书的侧重稍有不同，但是核心理念都是使用一系列科学方法和工具来凝聚团队，理性思考。这两本书是互相补充的，有兴趣的朋友建议两本结合起来阅读。

野生设计，专业设计师要向业余者学习什么？

本篇我们要聊的是民间设计师的智慧。

这几天我看了一期《一席》演讲，演讲者是 2016 年的清华美院毕业生黄河山，演讲内容是他的毕业设计以及相关的图书《**野生设计**》。在这

个 16 分钟的分享中，他列举了在城中村里收集到的民间智慧——野生设计，从伪装成百元大钞的特殊服务小卡片，到四扇门拼成的简易厕所，内容让人大开眼界，推荐大家去看。

我印象很深的是一个摆摊神器，它其实就是一把普通的长柄伞，与其他伞的不同之处是在这把伞上，摊主别满了形形色色的发卡，只要旋转伞柄，这就是一个天然的展示架。更厉害的是，如果城管出现，只需要按下收伞按钮，一瞬间就完成了收摊动作。摊主马上就可以快速撤离。

这种充满民间智慧的野生设计在我们的生活里十分常见，一般我们都会对此报以不屑并自动忽略，包括黄河山的这次分享也只是在探讨野生设计和现代城市的共生关系。

但我从中感觉到了一些更加值得深思的东西，隐隐指向设计的真谛。在这些笨拙的作品里，其实隐含了设计最重要也最宝贵的两个特质：第一，不矫揉造作，而是直面需求，给出真诚的解答，比如那些写满了字的小广告；第二，不推三阻四，而是因陋就简解决问题，比如那个四扇门拼起来的厕所。

它们之所以粗糙，除了成本所限，主要是因为无法站在更高的维度去整合资源，思考需求背后的本质问题。就像由于缺少相关知识的积累，民间设计师为了解决跑得更快的需求，就只能想到一辆更快的马车，而无法想出汽车、飞机这些解决方案。

野生设计师需要专业设计师的眼界和经验，来完成**从野蛮到专业的转化**。那专业设计师又要向野生设计师学习什么？

首先，专业设计师需要有反思精神。平面设计师熟悉的高田唯，就是民间野生设计的崇拜者。他说："设计不仅是追求美感，一个没经历过正规

的设计教育，不熟悉各种设计工具的人做出来的东西有时候会更具有表现力，因为他们为了传达自己的理念而去努力，这件事本身就是美的。我想把这种美融入自己的作品中。"

他格外欣赏椰树牌椰汁的包装，并称其为"了不起的设计""完全无法想象出味道的包装"。这个写满汉字、配色浓艳的饮料，纯粹是以"传达信息"为目的的制作，有着格外的活力。高田唯称自己的作品为"全丑"，他宣称自己追寻的是丑陋本身、错误本身，以促使人们重新思考审美的平等性和对于个性事物的包容度。

其次，看到了这些民间设计之后，专业设计师要顺着线索去挖掘这些设计背后最宝贵的东西：真实的需求。

有人会说，设计基于需求，这是行业常识，不必观察这些野生设计，我们也一直是这么做的。但实情真的如此吗？吴军老师讲过一个故事：曾经有人发明了一款药，可以治疗一种叫作模糊思维忧郁症的病，但这种病根本就不存在，这款药后来也被美国食品药品监督管理局禁售了。设计领域里"为赋新词强说愁"的事情也不少见。苦于找不到用户痛点、痒点、爽点的创业者们、设计师们，可以试试观察野生设计，它们扎根的地方一定有各种需求。

最后的设计转化，更是专业设计师的用武之地。比如我们都知道亚历山大·弗莱明（Alexander Fleming）发明了青霉素，但是因为他性格内向，不懂制药也不会深入研究，以至于青霉素发现多年，却始终无法投入大批量生产。直到十年以后，牛津大学的教授弗罗里接过了弗莱明医生的工作，靠着他的研发能力和运营，不断改进投入，在几千工程师和几万工人的努力下，才实现了青霉素的量产。刚开始的灵机一动，如果没有后面艰苦的真实投入，可能也就停滞了。

野生设计师凭本能寻找解决办法，但不会去深入思考问题。解决方案永远不可能在产生这个问题的维度上出现，这时候一定需要专业设计师的介入和转化。

日本的设计师在这点做得就很好，我收集了一些日本的贴心设计和大家分享：担心上厕所时的声音被外人听到了害羞？不用担心，马桶盖自带音响能播放音乐，还可以控制音量，甚至还有除臭功能；长途车座后背上小小的口袋可以用来放置乘客的车票，这样当乘客在路上睡觉时，乘务员验票时就不需要叫醒乘客了。

这些看似不起眼的细节里暗含着浓浓的人情味，更体现着对人的关怀。而它们之所以被设计出来，灵感也正是来自一个个之前粗糙笨拙的野生设计。这些野生设计也许是为了掩盖声音的一阵剧烈的咳嗽，也许是攥在手里让人无法入睡的票根。

设计必须允许和鼓励各种可能性，专业的更漂亮，但野生的更有活力，不是吗？

书籍设计，阅读的质感来自于哪些细节？对谈书籍设计师刘晓翔

纪晓亮： 刘老师，您能解释下什么叫"有质感的阅读"吗？

刘晓翔： 我们把文字放在承载文字的载体之上，它们之间的结合达成有质感的第一步。当文字或图片模糊不清，或者让你读起来很累，这种体验就没有质感。质感也有另外一个方面，当文字附着在纸张这种材料上的时候，它本身带来了翻阅、触摸的体验。

纪晓亮： 我理解的有质感的阅读，可能首先得去阅读。有些书你打开之后根本就不想阅读。阅读都没发生，其实就谈不上有没有质感了。

刘晓翔： 其实，你不想读的书，它也是有质感的，只不过那种质感是你拒绝的。翻开就不想读的体验，我觉得无非有两个原因，一个是它里面布满了文字，另一个就是文字和载体的关系发生了错位。

纪晓亮： 在您看来，铅字排印时期，是不是中文排版这么多年来相对比较好的一段时期？

刘晓翔： 是相对不错的时期，因为在那个时期我们引入了很多东西。首先就是古腾堡①的印刷术来了，铅字来了，我们的识字率大幅提高，由此人们的文化素质基于阅读量的提高不断地提升。同时，铅字本身也是一

① 约翰·古腾堡（Johannes Gensfleisch zur Laden zum Gutenberg），德国发明家，是西方活字印刷术的发明人，他的发明带来了一次媒体革命，迅速地推动了西方科学和社会的发展。

种物质，它不具备电脑输出那样的精细特点，字样没有那么细，也没有那么小，所以在当时恰恰提供了最适合阅读的质感，比如它里面字号的使用、字体的选择，以及油墨和纸张相互作用带来的关系。

纪晓亮：那是不是可以说，现在我们有时候觉得阅读体验下降了，其实反而是因为技术的进步。比如我们会天马行空地在电脑上做出很多奇怪的设置来，但其实这些在物理层面是实现不了的。

刘晓翔：物理层面实现不了是一个原因，还有一个原因是人们忘记了过去铅字中的那些规律。

传统丢失是有过程的，比如字体的乱用，其实从20世纪三四十年代就开始了，我们对字体属性的看法模糊不清。比如"无衬线体"概念首先来自西文的字体设计，之后传到了日本，又经由日本变成"黑体"传到了我们这里。但是到我们这里之后就开始乱用了，比如黑体在20世纪50年代后大量被作为标题字体应用。它的字体设计属性是用于正文，不是用于标题。

纪晓亮：所以黑体作为标题是不对的吗？

刘晓翔：也不能说它完全不对，如果是要在一本书里营造出一种阅读语境，字体就不能使用过多。比如将所有标题字体都改成黑体，在其他的文字当中使用一下宋体也没关系。但如果觉得光用黑体不够，还要加圆体，再换一个标题又觉得需要有所区别，再加一个仿宋，那这本书本应由字体所塑造的语境就丢失了。

纪晓亮：也就是说其实字体和版式中的信息量是非常大的，但是很多时候使用者并没有体会到这些，造成了书本气场的混乱，进而造成阅读体验的下降。

刘晓翔： 是的，每一款字体都有它本身的人文信息。设计行业其实有很多东西是能够被固定下来不断传承的。比如由雕版到铅字传承了一种审美，但由铅字到计算机，传承的是什么？好多传统是在那时候丢掉的，因为设计者觉得换成电脑排版系统，就可以随意发挥了，而完全的随意就变成了无序。

纪晓亮： 纯文本的书在哪些角度可以有发挥的空间呢？假如我现在接到一个项目，没有配图只有纯文本，我怎么能把它设计出一种巧妙的或者舒适的、独特的阅读体验来？

刘晓翔： 我的经验不一定都适用，但是从我的经验来说，可以先从字体、字号入手，选择合适的**"字体、字号"**使书清晰易读；紧接着要考虑到的是**"页边距"**要优美，能够符合阅读需求，比如在书籍的历史上经常被使用的黄金分割点。字体、字号、页边距，这三点就基本可以决定纯文本的书是否能让读者获得满意的体验。然后还可以考虑装订，是精装还是平装？如果是精装，是不是可以在能完全展开的精装书里让文字的文本框靠近订口一点？如果是平装，是不是应该靠近切口一点？其实都是小细节。

纪晓亮： 大家可能会认为，像您这样的书籍设计师，以及"最美的书"之类的评选离大家比较远，因为大家会觉得这些东西都很贵。您对成本和书籍设计之间的关系有什么看法？

刘晓翔： 我觉得对于一个以书籍设计为主要方向的设计师来说，不一定都是做那些价钱比较贵的书。当然"最美的书"有其本身的评价体系，在相应的评价体系下，可能大家把关注的点很多都放到了材质、工艺上，但其实除了这些，阅读氛围的塑造因素还有很多。比如当我们在设计户外研学书的时候，就需要考虑到它在野外使用方不方便。有一本这类型的书

用了大字重和大字号的字体，就算有风吹动也可以读，这种功能性的考量比较多，而这本书也评上了"最美的书"。

其实像"最美的书"这种评选，我觉得它类似于"时装秀"，整个行业需要这样的东西，有一些前瞻性，而不是说越便宜越好，读者越喜欢越好。读者在顾及定价的同时也会顾及一本书的完成度。**我们要靠设计来满足不同的读者群的需求。**

纪晓亮： 您之前说过，设计是具有功能性的，是对可复制的体验的创作，可以再解释一下吗？

刘晓翔： 创造出来的东西就是原来没有的东西，原来有的不能叫创造。最典型的比如没有人会说我创造了1+1=2，因为这是原本存在的，这不是创造，是发现。

设计和艺术都是创造，但设计要考虑功能性，艺术是没有功能性的。比如我设计了一个手提袋，如果市场需要100万个，我就可以做100万个一模一样的手提袋。

纪晓亮： 所以设计有一定的工业性在里边。

刘晓翔： 对，有了功能的属性，就是设计，没有功能不能够大量复制的，是艺术。画过画的人都知道，画布上的笔触不可复制，你想画一幅完全一样的作品是不可能的。

纪晓亮： 既然我们说设计是一种有功能性的可复制的创造，功能性代表适配程度，复制性代表数量，那我们是不是可以认为，一个设计好不好，就看它对生活改进的程度，再乘以其影响的人数？

刘晓翔： 还要加上自愿与自觉。比如有些不得不买的书籍，甚至单位会发的书籍，它的发行量是你难以统计的。它影响的人数很多，但你能说

它是好设计吗？

纪晓亮：我觉得用公式解释得通，你发下去之后大家都不看的话，前一个因子很小，后一个因子很大，可能总数仍然是小。

刘晓翔：所以我刚才加上了一个"自愿自觉"，等于把第二个因子尽量缩小了。这就可以大致判断出这个设计是否很优秀、大家都很喜欢。

纪晓亮：我最近有一种感觉，大家心里会预设一种"学生思维"，尤其在工作这种场景里，好比设计师接到一个项目的时候，他在潜意识里总认为应该是存在一个正确答案的。但实情不是这样的，我们接到的很多工作任务也好，或者设计项目也好，没有正确答案。其实是要你跟客户一块去找到答案是什么。

刘晓翔：有很多人就不会深入地思考问题，我觉得这是特别让我们感到遗憾的地方。很多事情只要深入地思考它，你就可以逐渐地接近真理，哪怕是带有偏见的。但恰恰好多人不愿意去深入地思考，继而慢慢形成一种想法：反正我也知道老师把标准答案已经写在后边了，我背下了，就可以了。这样的人又能创造什么呢？创造都是天马行空的思考，如果都有固定答案了，还创造什么呢？

纪晓亮：我们现在又来到了一个略微有点矛盾的点，之前聊到排印传统的时候，我们会对很多规范或者传统没有被很好地传承下来感到惋惜，而现在又说应该抛弃写在背后的答案主动去创造。对此您是怎么看的？

刘晓翔：其实对于这个话题要是仔细去思考，它也不矛盾。因为确实有些知识你是不需要再去思考一遍的。

纪晓亮：界线大概在哪？作为一个设计师，当看到一个已有规范的时候，他心里边其实不确定规范可以直接继承，还是只能借鉴一部分，还是

他应该完全抛弃规范，从头开始？

刘晓翔：我觉得首先是美学传统，再就是那些你不可改变的东西。比如文字都是以"磅"出现的，这就是不可变的，要继承下来。

哪些是可变的？比如怎样应用那些磅数排列出优美的版面，这就成了可变的。所以我们能够清晰地去界定可变不可变吗？我觉得恐怕也很难。

纪晓亮：采用"磅"作为单位，而没有采取别的单位，一定是有原因的。它的原因一定是基于一个偏见，但因为应用的人数超过某个界限，它就不再是一个偏见了，而是形成了规范。但这个时候你或许应该花点时间去研究一下当初这个偏见是怎么出来的，以及在发展过程里边它如何成为主流，成为标准。只有完全明白这个事，才能再去改进。

回到咱们的书籍设计上来，现在大家都在用手机阅读，所以我就可以把标题字体也作为正文字体，让它字重更大，来适配大家现在普遍的对新型阅读体验的期待。只有在这种情况下产生的突变，才是更有生命力的突变。

刘晓翔：有时候刚好是这种听起来很矛盾的互相冲突的东西，才能形成一种内在的张力，你才能沿着每一个不同的路径去思考它，对这些问题深入研究，才能够让设计变得更有趣。

1.4 设计方法之测试

一朵小花，为什么选它作为评审特别奖？

本篇我们要聊的是 2022 年的大设计奖里，我个人的评审特别奖：一朵小花。

更确切地说，一朵小花是一个花形的名片设计。现在我来简单描述一下这件作品的样子。

这件作品是本次印刷品设计中唯一入围的名片设计，作品很简单，就是一个花形的名片。作者在作品说明里写道：虽然现在都是扫码加好友了，但我还是很喜欢钱包夹层塞照片、一打名片揣口袋的时候，名片可是我们小时候对于成人世界幻想的重要组成部分。这件作品在工艺方面选用了异形模切、凸版印刷、荧光油墨，同时在颜色上选了代表春天的三个专色：粉色、绿色、黄色。

介绍到这里，大家一定升起了一个疑问：这就可以拿到评审特别奖？别急，容我慢慢解释。

正式开始之前，我先说说我的心路历程。熟悉站酷的小伙伴都知道，我们在 2021 年把已经办了三届的"站酷奖"做了一次重大升级，最直接的表现就是我们改了新的名字"大设计奖"。这个新名字起得比较大，但

是我们还是走出了这一步，改名前后我们做了很多思想建设，还向往届的评委们做了面对面的请教。

总之，我们启用了一个大名字，并且请教了大学者们，得出了一个小小的心得，完成了对"大设计奖"的定义，那就是大设计的"大"并不是指规模大、预算多、声势响、姿态高，正相反，大设计的"大"来自大家，"大设计"就是"大家的设计"。

基于这个设定，我作为主办方的代表，更是憋着一股劲，想要找到一些足够有代表性的佳作，来进一步论证"大家的设计"这个概念。于是，我注意到了这朵小花。

和你们一样，当我说我打算选它作为我的评审特别奖的时候，同事们也觉得不太能理解。因为异形模切、凸版印刷、荧光油墨确实都算不上什么独特的工艺。花形名片也并不是一个大创意，尤其和其他精美绝伦的作品放在一起比较，简直可以用粗糙来形容它。

我也在大家的劝说下犹豫了很久，最后我还是找到了以下几个原因，决定把我唯一的评审特别奖给它。下面听我一一道来。

首先，我们来看一下这位名片使用者——年轻独立设计师"花花"，他现在会面临什么样的问题？他缺少足够的知名度，也缺少足够多的客户，还年轻的他可能也缺少除了视觉设计之外的能力。那么他拥有什么价值？他擅长使用设计的方式替客户解决问题，这种方式是独特有力的，以视觉为载体的；他还拥有独立的思想和感受力，有自己的价值主张。这种独立性在未来会牵引他继续成长为更独特的视觉设计者，更有同理心的问题解决者。那么，在他面临的问题和拥有的能力之下，我们来看看作为解决方案的这张名片。

（1）可以减少不确定性内容的才是信息。

平面设计的一个重要功能就是视觉传达，传达的内容无疑就是信息了。为什么最近有越来越多去设计化的产品出现在市面上？就是因为随着生活节奏的加快和信息流的爆炸，只有足够简单没有歧义的传达才最高效。一个外号叫"花花"的独立设计师，他需要传递出来的信息是什么？对独立设计师来说，信息的成功传递是事关存亡的大事。

（2）留下有力有价值的印象，而不只是一场热闹。

把名片模切成花形确实是个老戏法，名片和花形都不新鲜，作者绝不是最早使用这个手法的人，相信也不会是最后一个。但是什么时候用，在什么载体用，是有讲究的。

现在是什么时候？现在是人们已经完全绑定在手机上的时代，所有人都沉浸在互联网中的时代。就像我们观察到的，已经没有人使用名片了。在这个时代，使用名片本身就是一种独特的行为。即使只是普通名片，在你递出它的那一刻，也会让人错愕片刻。更何况这是一张花朵外形的名片。

确实对设计师来说把名片模切成什么形状都不稀奇。但是独立设计师的名片，它的目标受众并不是设计师，而是潜在的客户。当客户拿到一张久违的纸质名片，而且它还有着凹凸的特殊工艺，油墨也散发着荧光，整体被做成花形的时候，他很难不会心一笑，并由此对递出名片的这位设计师留下印象。印象的关键词，大概会是有趣（来自花朵）、专业（来自凸版）、特别（来自名片）。要是设计师紧接着说我叫"花花"，那么基本上这个潜在客户怎么也不会忘记这个名字和它代表的设计服务了。

（3）设计需要适应场景。

这个名片的使用有三个场景：第一是被设计师随身携带；第二是递出名片的时刻；第三是客户的收纳保存。

由于现在已经很少有人使用名片，所以这几个场景对比之前都已经发生了很大的变化。随身携带还好，名片只要足够小巧即可，但是递出名片的场合已经不太一样了。我们可以想见，除非是会展活动，一个年轻设计师并没有很多机会能一下子接触这么多的潜在客户。我们假设这是一场关于食品的论坛活动，到场的都是企业主，这个时候设计师想要借助这个机会快速收获足够多潜在客户的注意，并且给他们留下作为视觉设计师的印象。我们只能在中场休息的短短间隙，拿着手机打开二维码去要求加好友或挨个攀谈。但这么做效率实在太低。这时候一朵甜美柔弱的花朵名片，无疑是个不错的选项。内容足够简单，形式足够特别。年轻的设计师只需要说一句"我是设计师花花，可以为您提供设计服务，这是我的名片，需要的时候请联系我"，就可以快速在潜在客户那里建立深刻的印象。

说完第二个场景，我们再来看第三个场景：客户拿走名片之后。如果它只是一个普通名片，在不用名片夹的当下，客户可能直接就会丢弃掉它。但它不是普通名片，而是一朵柔弱的小花，客户也许会把它当成一个小饰品。不管它后来被放到哪里，哪怕只是被多看了一眼，都会增加后续转化的机会。

（4）一切问题都是资源问题。

肯定有更好的方案，比如纯金的名片。但设计师的工作是用巧妙的方式以更小的资源换取更多的价值。这张小花名片肯定也还有更多可以继续改进的空间，但是我觉得它的方向是正确的。设计在于对问题深处机制的把握，也在于对相关各方的共情，还在于对技术手段的熟练掌握。

听完我这几条解释，大家会不会觉得我确实应该选它作为评审特别奖呢？

从这朵花里，我觉得体现了对客户场景的充分设想。

我看过另一个案例：有一个人搬到了新买的别墅，然后就总是会收到煤气公司送来的礼物。有时候是一个卷尺，有时候是一支防水笔，有时候是一张地图，每个礼物上面都郑重其事地印着煤气公司的品牌标志和联系电话。他觉得很奇怪，自己也不是煤气公司的重要客户，为什么他们要持续送来这些不相关的东西？

直到有一天，他想要给院子挖排水渠的时候，整件事串了起来。在拿着煤气公司送来的地图设定工程计划的时候，他回忆起在他搬来的时候，煤气公司的人就曾登门拜访，告诉他在他家院子下面有一条市政的煤气管道。如果他要动工，中间难免会用到地图、防水笔和卷尺。这些物品平时默默待在工具箱的深处，但是一旦某个和挖掘有关的项目启动，上面煤气公司的品牌标志就可以提示他这条管道的存在，从而避免一场不必要的破坏。

这当然没法被称为是一个设计作品，但是这种思维方式很值得我们借鉴。在用户需要的时候，自然地出现在他的面前，有力地提醒他注意重要的信息，从而达成我们的目标。

尽管我非常喜欢这件作品，但是它确实更接近于一个策略上的小趣味，和其他耗资耗时都巨大的项目不在一个起跑线上，所以我使用了自己唯一的评审特别奖权限，来鼓励这位叫花花的设计师。大家都知道，近年来随着经济环境的变化，越来越多的设计师都走上了独立工作者的道路，我也希望通过这个温暖简单的名片作品鼓励面临巨大工作挑战的独立设计师们：花心思的作品，永远会被看到。

从风格到经典，应该怎么看待设计潮流？

本篇我们要聊的是设计风格和经典。

"时尚易逝，风格永存" 是可可·香奈儿（Coco Chanel）的一句名言。这句话，给风格这个词定好了格调，那就是**高级、正确，甚至永恒**。

之前的用户调查中，在问到为何使用站酷的时候，相当多的设计师填了**"关注设计风格趋势"**这个需求。各种涉及风格的关键词一直是站酷搜索框的常客，也是设计师们交流中的热门话题。

每一个设计师都梦想着自己可以**凭借独特的风格取得巨大成就和业界认可**，拥有几件可以被称为经典的作品。即使自己不能在业界功成名就，设计师也十分愿意追随已经获认可的经典作品，学习它们的手法。我们不难看到，设计作品总是一阵一阵地统一呈现出当下某个流行的风格。

看着这些大同小异的作品，我不禁想问：**追赶设计潮流是安全的吗？已经成功的经典就代表正确吗？**

这两个问题萦绕在我脑海很久，中间几度我觉得想明白了，但是又被推翻。可以说我对这两个问题的认识经历了**见山是山、见山不是山、见山又是山**三个阶段，下面听我慢慢道来。

首先是第一阶段：见山是山。

创新的本质是**非共识**，潮流形成之前，**首先源自一个风格**，是由一个人或者少数人创制的新样式。"风格"强调了一种独特的表达，它不一定是最新的，但它一定是与众不同的。人人都有自己的风格，我们无须对风格做过多的神化。

但从风格到流行风格，就不是这么随机个人化了。任何一个已经形成

的流行风格，它背后都有着**大环境和小趋势**两股力量的推动。

大环境一般是**技术的突破性进展、社会思潮的阶段性变化、经济生活的结构性改革**等。小趋势是**风格早期接受者们的数量和质量**。一个风格随着它的传播者越来越多，越过爆发点，就成为了**流行风格**。已经流行起来的风格和任何一种流行的事物一样，**代表了一种共识**。不管它的形式多么光怪陆离，已经流行的设计风格就**不再是独特的表达，而是一种共鸣**。

从这个角度看，第一个问题"追赶设计潮流是安全的吗？"似乎得到了一个阶段性的正确答案：安全，都已经形成社会共识了还有啥不安全。这是个有点仓促的答案，我们先放下这第一题，进入第二题：已经成功的经典就代表正确吗？

是的，对于经典，我们一般是一种绝对赞许的态度。就像卡尔维诺在《为什么读经典》中说的，读经典总比不读好，读经典总比做其他事更有意义。看起来，已经成功的经典就代表了正确。

这个阶段，我似乎得到了答案，但是只有本能的感觉，总感觉不够充分。

接着有一个契机，我得到了一个新的视角，进入了第二阶段：见山不是山。

大概 5 年前，左佐向我推荐过一本小说：安·兰德（Ayn Rand）的《源泉》，我一直被它的厚度吓住，没敢阅读。直到上周末我读了个开头，没想到就读到了一段给我很大震撼的话。

这本小说的主人公是一位年轻建筑师，他对建筑和原创有着执着的追求，在文中有一段他辍学前和建筑学院主任的对话，主任认为帕特农神庙代表的建筑经典是绝对的真理，但是主人公并不这么认为，他指着神庙的

图纸，说出了下面这段话：

"看看这些著名圆柱上的著名雕槽吧。它们是做什么用的？在建筑中采用木柱时，设计雕槽是为了掩饰木材的榫接处。可这些不是木柱，它们是大理石柱。这些三竖线花纹来自于什么？木头。就像人们在建造小木屋时所使用的木制桁条。你们的希腊前辈采用了大理石，却用大理石创造出了类似于木结构的赝品，只因为前人曾经这样做过。然后你们文艺复兴时期的大师们更胜一筹，用石膏做出了大理石赝品、做出了木制赝品。而此时我们又在用钢筋水泥做石膏赝品、木制赝品，大理石赝品。为什么？"

我不知道你们读到这段话时的感觉，反正我是受到了强大的冲击："天哪，帕特农神庙这种经典中的经典，难道都只是一种**模仿品**吗？都只是来自对前代经典的**草率而不加思考地模仿**吗？"沿着这个想法，我去检查了其他的经典，无一例外，它们也都存在类似的问题。

我们本着**朝圣的心态去追随**经典样式，结果呢？我们只是在用钢筋水泥做石膏的**赝品**，用石膏做大理石的**赝品**，用大理石做木头的**赝品**。

已经成功的经典就代表正确吗？我们现在再回头看看这个问题，是不是感觉没有那么理所当然了？甚至我们再回头去看第一题：追赶设计潮流是安全的吗？是不是也感觉有点不安了？

带着这份不安，我又思考了很久，请教了很多前辈高人，翻阅了不少名著大作，终于有了一个粗糙的解释，有了以下第三阶段"见山又是山"的成果。

第一题：追赶设计潮流是安全的吗？

是安全的，也是正确的，要去追赶潮流。毕竟不愿意模仿的人，什么也创造不出来。但是，我们要**成为设计师，而不是设计学家**。设计师要

找到成就设计潮流背后的社会共识，而设计学家只是去研究设计的作者信息和构成范式。作为设计师，只有我们找到了**为什么这个风格在现在会流行**，才算是真的赶上了设计的潮流。

比如时下流行的**酸性设计**，它是对当下审美价值的反叛，它的混乱无序为什么能成为现在的设计共识？**简洁、清晰为什么不再流行？**表面看这是一次常规的美学周期性循环，但背后是整个社会对科技效率过快和人类价值过低的反思。

第二题：已经成功的经典就代表正确吗？

并不是，经典的价值**不在于正确，而在于永恒**。

为什么大理石要去模仿木头，为什么石膏要去模仿大理石？是因为木头、大理石具备的经典性或者永恒性。圆柱上的雕槽，当它是木头时，确实是为了掩盖榫接，但是这种形式已经成为经典，**它代表的信息已经超出了功能**，它代表了一种庄严的形式和稳定的受众心理感受。经典是大众认知中筑基的部分，它或许**不正确，但它具备真实强大的影响**。

学经典，就像是学拼音，不是因为它优美正确，而是因为它是通向优美正确的基础。

过度设计，华而不实的背面是什么？

本篇我们要聊的是那些看起来闪闪发光、光彩照人，但用起来一言难尽的设计。

我家有一台电视机，是我重金购买的高端型号，可是现在平均每月只使用 2 小时。一方面是没什么好看的节目，另一方面是因为这台电视机只

有我会操作。实话说，我也只掌握了它不到十分之一的功能。看着那个手感扎实、用料考究但是按钮密密麻麻、五颜六色的遥控器，我的脑袋传来一阵微痛。

小米推出小米电视那一年，"遥控器"成为热门话题，只有一个超大按钮和两个小按钮的遥控器引发了激烈的讨论。话题的主要方向是表扬小米的，我记得那年我们邀请另一个大厂的电视产品设计总监来分享，他还被观众问为什么你们的遥控器那么多按钮，不能像小米一样简洁。

这个问题很刁钻，也让设计师很尴尬，当时这位总监是直接忽略了这个提问。但是关于过度设计的问题其实并不罕见，也无法忽略。现在就让我们来盘点研究一下这些过度设计，它们从哪里来，又可以怎么去引导改进，以及我们可以从中获得哪些启发。

过度设计其实并不是做了太多设计，反而是一种设计不足。过度设计产生的原因如下：

第一：贪。这源于设计师的贪婪本能，总是想在一个产品里集成尽可能多的功能。

第二：懒。面对五花八门的需求，天马行空的设定，设计师觉得完全无法整理，干脆就一股脑地都给出来。

第三：犟。这点是指设计师的偏执，遇上设计师偏爱的风格、喜欢的元素，经常会不管不顾地用在方案里。

总结这三点，造成过度设计的核心原因是设计师自信心不够，在没有洞察的情况下就展开设计，所以就企图用数量来弥补质量。

"过度"言下之意就是超过了度，我们只要能设法把度定义清楚，按照度的范围去设计，就不会过度了。

说干就干，我查到了"度"的意思，那就是尺度、程度，表明物质的有关性质所达到的范围，哲学上指一定事物保持自己性质不变的数量界限。在这个界限内，量的增减不改变事物的性质，但超过这个界限，就要引起质变。简单地说，度就是事情还没变质，但即将变质的那个界限。

我们结合刚才找到的三个原因和这个定义，来试着解答一下怎么避免过度设计。

第一：面对贪，做减法。我们可以找到最终消费者，不断把做减法后的产品给他，观察他是否可以领会我们的意图，以此来形成最终的产品方案。

第二：面对懒，做除法。和上一个不同，我们在这个部分要做的不再是同一数量级的减法，而是跨数量级的除法，大胆合并同类项，去除次要项，直到只剩一两个核心功能。记住一个原理：多功能的大多是过度设计的。

第三：面对犟，做乘法。我们喜欢吃辣，还有人喜欢吃酸，酸辣味说不定就是一个比纯辣更好的选择，设计最终是一个沟通的工具，不是一个用于表达的艺术品。多试着从别人的角度去体会一下，说不定会有惊喜。

结合这三个做法，我对想要完成的节目内容做出以下改进。

减法：减少单期想说明的事项，单期只聚焦在一个话题，不再做太多延展。

除法：除去我个人喜欢但是对大家帮助不大的人生感悟部分，更多聚焦于对设计原理的拆解。

乘法：在站酷文章、小宇宙、喜马拉雅、知识星球建立账号，收集更多建议。

丑东西，丑的对面就是美吗？

本篇我们要聊的是丑的设计是怎么产生的，以及美与丑的辩证关系。

2021 年 12 月 21 日，第二届淘宝丑东西颁奖盛典面向全网直播，超过 60 万人早早搬好小板凳在线围观年度五大丑东西的诞生，它们分别是仿真人脸口罩、小熊猫花洒、不会碎的镜子、梦幻粉蝴蝶短靴和微笑橘子头套。

大家对这几个获奖产品或许都比较陌生，但是第一届的冠军想必大家会比较熟悉，就是那个绿色的鱼人头套。有网友说，心情不好时来看看这些丑东西，眼睛疼了心也就不疼了。

看着屏幕上欢乐的评论，我心里却升起了一股凉意：这些产品都是由我们的同行，由设计师设计出来的。在一些对获奖作者的采访中，我们甚至可以看到设计者对作品哪里丑的疑惑。我能明白，你让任何一个设计师故意设计出丑的东西，对他的挑战都远远大过于设计出一个美的产品。因为在我们受到的教育和训练里，就没有以丑为目标的内容。为什么设计师们本着创造美的目的，却不断做出丑的东西来呢？

要讨论这个问题，我们首先需要定义清楚什么是美和丑。

首先，从时间的维度来看，丑可以认为是过时的或还未流行起来的美。过时的丑很容易理解，我来说一个未流行的美被认为是丑的例子：埃菲尔铁塔。是的，现在作为美的标杆的埃菲尔铁塔也曾被认为是丑八怪，始建于 1887 年 1 月 26 日的埃菲尔铁塔，在同年就被莫泊桑、加尼耶、古诺德、小仲马联名致信《时代》杂志，称铁塔是"用螺栓连接紧固的铁块构成的可恶大柱子，无用而怪异丑陋"。

除了时间维度，我们再来看一些关于美和丑的关键词。

"美"意味着简练、雅致、准确、有力，意味着善良、安全、顺从、救赎。而"丑"意味着烦琐、笨拙、错误、虚弱，象征着罪恶、冒险、挑战、放逐。

简要说完关键词，大家应该可以感觉到，我在刻意用成对的词语来描述美和丑。下面我来结合事例说明这几对反义词。

准确有力和笨拙虚弱，这是使用最多的关于美丑的判断标准，我们最熟悉的关于美的方程式无疑就是黄金比例了，它代表的理性的、可以预测的美，准确有力。在形态和节奏上与斐波那契数列（又称黄金分割数列）紧密相关。我们的生活里可以说充满了黄金比例的应用，现在最常用的A4纸，就是其中之一。而那些随机的其他比例，表现就没有那么稳定。

简练或是繁复，也是人们判断美丑的一个标准，尤其在科学界，科学家们会说优美的方程式是简练的，糟糕的方程是复杂的。

善良和邪恶也往往和美丑之间画上等号，人们会下意识地认为美的东西是善良的、安全的，跟随它可以获得救赎。而不能提供类似安全感的事物，比如悬崖、獠牙，或者昏暗的色彩，就和丑陋联系起来。

然后是美的小缺点：无聊且给人压迫感。大家可以想象一下美轮美奂的教堂、绝对对称的建筑形式、昂扬雄伟的雕像。如果我们在寻找心灵的寄托，这些意象无疑可以提供强大的支撑。但是如果我们想轻松一下，这样的环境会压制你追求自由的心灵。

丑也有它小小的优点：有趣而且可以给人安慰。因为丑的姿态很低，甚至有一种我们随便指点一下就可以挽救它的感觉。喜剧的内核就是批评，可以任由我们批评的丑东西，有时候是我们内心最需要的安慰剂。

有了这些关键词，是不是就意味着我们只要沿着这些线索去做设计，就一定可以避免丑，创造美了呢？

外行人这么觉得可以，咱们设计师可千万别只是停留在刻板的概念描述阶段。以上归纳的美丑关键词，都只是普遍现象的归纳和描述，我们真的要避免设计出丑东西还需要更深入的思考，要能看到美与丑之间的转化。

首先，美是丑的升华。

奥地利的画作《丑怪老妇》（An Old Womam）藏于伦敦的国立美术馆，印有这幅画的明信片是美术馆纪念品店里最畅销的单品之一。这幅画作的原型模特患有"畸形性骨炎"，这是一种新陈代谢方面的异常畸变，会让骨骼变形。画中人物的面部就表现出了这种症状，畸变增大的上颌导致人中部位扩展放大，滑稽而且丑得吓人。同时鼻子萎缩成一团，前额与下巴也膨胀变形，而且整个肢体都发生了种种畸变。有人说这幅画的作者昆丁·马西斯（Quentin Massys）和达·芬奇（Leonardo da Vinci）认识，这张画的灵感来自达·芬奇的畸形人像速写。达·芬奇相信，到达完美前将"通过一系列的不悦和丑陋"，在他看来，美与丑是互为依托共生的，如果丑没有意义，那么美也是。

其次，丑不是美的对立面，而是美的一个方面。

身为罗马帝国皇帝兼斯多葛派哲学家的马可·奥勒流（Marcus Aurelius Antoninus Augustus）说过：丑与不完美就像是面包上的裂痕，对整个面包的赏心悦目也有贡献。一个完全没有瑕疵的事物，它带来的就不再是美，而是恐怖。弗洛伊德（Sigmund Freud）在 1919 年的论文《恐怖谷》中阐述的恐怖谷效应就是在描述这个问题。

最后，单纯的审丑也有巨大的价值。

Ugly（丑陋的、难看的）一词在语源学上有一个关联词 ugga，意味着有侵略性，让人感到受了冒犯。这种冒犯是青年文化的精髓，也是设计师文化的精髓。敢于冒险，不满足于稳定，是人类进步的动力。当作品被冠以丑陋的恶名的时候，你是否还可以保持开放的心态，愿意去尝试新的可能性，去适应时代的变化？

设计是一种冒险与试探，设计不是要向人们提供稳妥、保险、方便的东西，而是要不断产生富于趣味价值的新东西。作为设计师应该拥抱丑，不怕创造丑，形成爱冒险的性格。

什么是美？美就是对自己从事的事情有独立的思考、深入的研究、严谨的执行，从而产生的对这件事的信念感和充满信心的状态。一个东西不够美，只有一个原因：它的作者因为悟性差、脑子笨、习惯懒，所以没志气做出好东西，心虚了、偷懒了、妥协了。

美与其说是一种结果，不如说是一种状态，一种相信自己能做好，也愿意真金白银投入进去把它做好的状态。只要在这个状态下，就算丑也是暂时的，早晚会达到永恒的美。是的，我认为美来自自信，自信来自自知，自知来自见识，见识来自对丑的沉淀。先勇敢地丑一会儿，随着你的深入研究，持续改进，你的作品就会美起来。

本篇讨论的很多案例都来自《审丑：万物美学》这本书，推荐对审丑话题感兴趣的读者去阅读这本书。作者史蒂芬·贝利（Stephen Bayley）是位博学的教授，有很多学术成就，但他更是个敢爱敢恨的痛快人，整本书读起来特别解气。

冬奥会开幕短片，中国人的浪漫怎么向世界传达？对谈广告人熊超

纪晓亮： 作为一位创意人，您认为创意过程中最难的地方是哪里？

熊超：将伟大而动人的创意真正实施在市场上是最难的。 很多时候我们看到的都是平庸的想法，大街上很多平庸的想法就像成千上万的视觉垃圾。当然，这些想法会产生出来是因为大家都要生活。但作为一个理想主义者，我觉得把那些伟大的、动人的创意卖给客户，真的将它们实施在市场上，才是最艰难的。

张艺谋导演总是强调，我们做的东西不能太艺术家了，或者太过于设计师了。做的东西能达到一种雅俗共赏的高级，我觉得才是真正的难。比如说一个最简洁的符号，牡丹花的绽放，把它绽放的形象在数字艺术里面呈现，用发光杆的方式做会非常地迷人。

当你看到风车，就会记起小时候春天风来了，我们会拿着风车奔跑，带着一种纯真和浪漫。我们小时候看到很多燕子，它们有时候飞进参天大树中去，然后又飞下来，穿梭进树叶里面。有了这样的体验，再把东方文化融合进去。

大家还能看到一个很简单的白描小女孩在吹蒲公英，393 个绿杆变成了白杆，它们仿佛是蒲公英上面的种子。这个过程有表演的艺术，有想象的艺术，有数字影像的艺术。

当时总导演提出一个概念，就是一朵雪花的故事，我们把整个地面做成屏幕，所以说风也好，花也好，都是在冰上面发生的一个故事。通过冰块形式的大屏，把北京冬奥会的特质与内涵向大家清晰传达。**传达最重要的是沟通，为商品沟通，为品牌沟通，为一个国家的形象沟通。**

纪晓亮：是的，**设计或者创意是穿越障碍的一种沟通，这是创作的一个本质。**

熊超：消费者不了解你的产品，因此你要去创作一个广告片或者一张海报，让他能一下子了解这个产品，引发他的兴趣和对这个产品的好感度，让他有冲动想购买，或者对这品牌有一种持续的喜好度。**这样一种沟通的能量，能够让消费者从中看见品牌，也让品牌了解消费者，我觉得这就是沟通。**

我做过一个设计**"掌上音乐会"**，客户的产品是一个 AI 的音响，它很小，但是音质特别好。那要如何跟消费者沟通，如何让产品跟大众沟通？我们想了一个创意。因为音响的音质特别好，而且它又很小，可以随身携带，就像可以在手上开演唱会。

当我们把这个创意提给客户的时候，客户非常喜欢。后来这个创意就真的落地实现了。产品发布会的时候，大广场上有一个大型广告牌，展现着一个女孩手中的立体舞台。

纪晓亮：所以设计师或者创作者的想法的确很重要，但消费者以及厂商的想法也需要被充分考虑。

熊超：我说的沟通是一种艺术的沟通。艺术沟通不是说作为艺术品去沟通，而是可以让观众情不自禁地融入你的作品里面，被感动、被启发、被吸引，然后去买这个产品，进而对一个品牌产生好感。我觉得沟通的方

式就像面对一个人一样，作品本身就会说话，它被放在这里的时候你来看它，它会跟你沟通交流，你可能会感受到快乐，感受到悲伤。

纪晓亮： 重要的是把观众或者消费者的主动性激发出来。

熊超： 对，这其实非常难。你要卖掉一个平庸的创意是容易的，而要卖掉一个沟通准确、又富有魅力的想法是很难的。我们很容易陷入一种炫技的状态，着重于作品本身，而不是呈现一个更好的沟通。

如果一张海报不能够完成一个沟通的使命，它就浪费了一张纸，甚至半棵树。所以我觉得其实很残酷，如果我们真的是一个有责任的创作者，我们创作的**每一张海报、每一段影像都应该去完成一个沟通使命，而不是去制造华丽的障碍。**

设计
是一种
看法

第 **2** 章

2.1 新科技下的设计

AIGC，新科技中的老问题是什么？

本篇我们要聊的是我们可以从科技浪潮里学到什么。

科技一直是"设计，几何"的一条线索。在这条线索上，我们聊了很多，从 NFT 到人工智能绘画，从人类会不会被替代到技术原理，这些内容中的一部分也被收录进了这本实体书中。

科技的发展十分迅速，我们每次翻看之前的内容，都会有一种恍如隔世的感觉，所以在书稿的编辑过程中我遇到一个现实的问题：是否需要根据科技的变化对内容进行改写？我纠结了很久，但是最终还是决定保留和播客一样的旧版本，**因为在不同阶段对一件事的不同理解，本身也是一个重要的内容。**

相信未来科技会继续演进，我们的观点也会继续变化，但一定也会有什么不变的东西留下来，现在不如就把它们以文字的形式另存一份。

2022 年初我们关于数字人的讨论，那是我们所有的科技和设计话题的起点，恰好，我认为数字人也会是眼下这次 AGI（通用人工智能）浪潮的第一个杀手级应用。我认为在不远的将来，大多数关于 AIGC（生成式人工智能）的喧嚣和假设，会落在一个个数字人的身上，所有的人工智能科

技会被封装在一个个足以乱真的数字人之内，成为新时代的智能产品。下面我来解释这个推理的过程。

这个推理其实主要来自对我们人类和工具之间互动关系的总结归纳，也就是"人创造了工具，工具也在塑造人"。

我来讲个故事，大家感受一下一个工具是怎么伴随社会发展，最终成为一个人人遵守的社会规范，甚至成为未来的标准。这个工具就是马，而这个未来的标准就是火箭的尺寸。

乍看之下，我们会感觉远古时代的马和火箭之间，除了都是交通工具之外，可以说是毫无关联，但其实我们一直都处在马这个原始交通工具的影响之下。这是一个"马屁股—马车—汽车—铁轨—火车—物流体系—火箭宽度"的长长因果链。因为要借助马力，所以古人要根据马屁股的尺寸设计战车，战车改良成民用马车之后，又成为现代汽车的原型，汽车的工业化生产决定了运输它的火车车轨的尺寸，进而影响到整个物流体系的规范设计，火箭因为需要借助物流来运输组件，所以也被烙印上来自马屁股的痕迹。

这完全可以类比眼下的人工智能。我们全社会现在都在讨论这个神奇的工具，一部分人开始积极制作马车，认为这就是关于这个工具的一切。我认为我们更应该做的反而不是制作马车、加挂车厢，而是试着在更长的链路中去推演它。

作为一个设计师、设计编辑，我视野范围里价值最大的答案，就是人。我相信任何科技如果不能以人为本，那么它的目标就发生了错误。在以人为本这个目标下，我有两条线索，一条感性的线索，一条理性的线索。

首先是感性线索。我们人类的理性脑只经过了区区 200 多万年的发展，而我们的本能和情绪脑已经进化了至少 3 亿年。所以，以人为本，先要以人的情感为本。这里我引用了悉尼大学软件工程系教授、澳大利亚研究理事会（ARC）未来研究员、积极计算实验室主任拉斐尔·A. 卡里罗（Rafael·A. Calvo）教授在《积极计算——用设计和技术提升人类幸福的研究与实践》主题演讲中的部分研究框架，作为推演的依据。

卡里罗教授在深入分析有关"幸福"的心理学实证研究后，总结出一些与幸福感有关的决定性因素，如胜任力、自主性、联结 / 关系、投入、同情心、意义。设计师可以在头脑风暴、分析问题、检验效果等不同阶段综合使用这些因素。在这些因素中，卡里罗教授认为胜任力、自主性和联结 / 关系最为关键。也就是说从感性的角度分析，如果我们想要用一个方案满足人们的幸福感，那么这个方案应该让人感觉可以驾驭，有很高的自主性，以及和使用者自己有人身关系的连接感。最好还能让人投入感情在其中，并感觉与它互动是有意义的。

感性说完，我们继续使用卡里罗教授的另一个研究框架，来推理未来的 AI 工具要满足哪些用户体验的理性要求。

第一层是"界面"体验：用户与产品交互时的体验。

第二层是"任务"体验：界面之上用户需要完成的任务。

第三层是"行为"体验：任务之上用户的行为。

第四层是"生活"体验：行为会对生活产生的影响。

也就是说，工具需要帮助用户完成一些特定的任务，并且对用户各种行为都有不错的响应，以及拥有十分简单的交互方式。

结合用户需要的理性体验，我们来做个推测，把目前 AI 科技成果较

多的两个领域——自然语言对话与图形语音生成——放进这个需求中，是不是数字人的解决方案已经呼之欲出？一个围绕你的审美创建的数字人，就生活在你的 AR 眼镜里，它知识渊博，可以和你进行深度对话，并且还可以把你几乎所有的生活工作内容做一个整合式的打包，让你有一位似乎永远在身边的可靠好友。对比手机，它更生动、更智能、使用门槛更低，更容易提供情绪价值。这个新的数字伙伴，是不是很有可能成为手机的替代品？假如被我言中，这又意味着什么？设计师们又可以在其中做些什么？

答案是开放式的，推理也是。

DALL·E 2，AI 绘画还有多久替代人类画师？

本篇我们要聊的是 AI 绘画的新进展以及对此的一些简单的感想和分析。

这个话题其实我早就想聊，起因是之前有一位画师用 AI 绘画软件生成了一组作品发表在站酷，我们绘画频道的编辑看出来有些不对，但是没往 AI 的方向想，所以我们商量之后仍然给了这组精美的插画首页推荐。后来这引发了一场不大不小的争执，所以我们也撤销了这组作品的首页推荐。

这件事背后的信息很值得我们思考，当 AI 生成的绘画已经让专业编辑都真假难辨的时候，我们是不是需要重新定义一下绘画作品？如果使用 AI 绘画软件，那么人类参与到什么程度，可以被认为提供了独创性？毕竟只是点击一下鼠标就说我进行了绘画创作，怎么说都怪怪的。标题里提到的 DALL·E 算是更专业化的 AI 绘画应用，和另外一个叫作 Disco Diffusion

的应用一起，组成了现在 AI 绘图的最前沿。2022 年 4 月，DALL·E 更是开始了第二代的试用申请。据传出的画面来看，相比第一代又有了巨大的进步。甚至有人说，它已经达到了中高级原画师的水平。

首先我来向还没了解 DALL·E 的小伙伴简单介绍一下它的特性和神奇之处。

DALL·E 诞生于 2021 年 1 月，在它之前，就有 AI 绘画，但是还只能用来做二次元头像，而且有严重的算法涂抹的痕迹，结构错乱。DALL·E 一方面一举把 AI 绘画从二次元扩展到更丰富的风格，另外还开创了 AI 对语言的理解。你任意给它一句话，它就可以根据这句话进行作画。

DALL·E 2 就更厉害了，一方面在画面表现上，用它生成的绘画，已经和真正画师的作品十分接近，真假难辨。另一方面，在内容识别上，它更是可以仅用一张图片就生成无数类似风格的绘画。

后面这个能力可以说是前所未有的，你可能一下子只能想到用它生成梵高的伪作，但是稍微拓展之下，这会是一个颠覆素材行业的功能。我们设计师都要使用图片来作为素材进行创作，之前我们必须要付费才能获得一张符合我们心意的高清素材。但是有了这个功能，你只需要把一张图输入到 DALL·E 2，下一秒，你将拥有理论上无数张看起来和它差不多，但是完全没有版权风险的图片！

尽管任何先进的技术看起来都像是魔法，但是这也太可怕了，它是怎么做到的？

DALL·E 2 是怎么仅用一张图片就可以完成算法的训练我不知道，但是我知道它的 DALL·E 1 的原理是什么。它的原理就是我们学习的原理，我们学习绘画的时候，总是要经过观察、临摹、写生才能进行创作，而 AI

绘画就是借用计算机强大的算力极端加速了这个过程。它一次次地模仿一个画手的动作，理解主题，组合元素，使用风格要素表达主题和内容，输出结果，等待验收，再把验收的结果用来矫正下一次循环。

是的，尽管 AI 绘画的生成物看起来十分接近艺术作品，甚至其绘画水平已经超过了大多数人，但是它还是工具。为什么这么说？因为它并不知道自己的艺术在表达什么，它只是模仿了作者的行为结果，却无法具备一位作者最基本的能力：把自己换位为观众，把观众代入自己。也无法达到一位作者的最终追求：逃脱风格的束缚，成为更难以规定的讲述者。

创作就是非共识。作者存在的意义，并不是生产出更多已经被认为是精致商品的产品，而是不断刷新美好这个词的定义。所有已经形成的套路，都应该也必将被技术以工具的形式取代。

作者对作品的解释有时候已经超过了作品本身的重要性，解释力已经是设计师的必要能力。为什么需要解释，因为它还没有沉淀成社会共识。从这点来看，我们似乎又可以安心下来，不管 AI 多么强大，因为它缺少对意义的理解和解释能力，所以，它只能是二流画师。

这也许才是最好的结果：设计师和创作者再也不需要不断重复自己的往日辉煌，来换取越来越衰减的名望和收入，而是可以把这个无聊的工作转交给 AI，节省下来的力气和热情，可以用来冲击下一次全新的创作，打磨自己对于更加微妙的感情和信息的解释力。好比灌溉设施保证了基本的农业产量，资深的农民不必再肩扛担挑，而是可以学习更多农业知识，研究出更多种植的规律，培育出更加美味高产的良种，这岂不是世上最美好的事。

希望可以尽快见到 DALL·E 的新一代产品，相信它会给优秀的设计师留出足够的空间和时间。

美发，为什么是 AI 最难替代的服务业态之一？

本篇我们要聊的是美发师的反脆弱性。这段时间关于 AI 的新闻接连不断，而且动不动就有可以亲身体验的大众产品推出。相信大家已经被刺激得有点麻木了。如果人工智能可以完成大多数现有的工作，作为未来设计师，我们的核心能力究竟会是什么？

带着这个问题我看了几本相关的书和学习资料。中间凑巧在知乎看到了吴恩达的机器学习课，目前还没看完，但是第一节里面他就给了我一个不错的安慰和提示。

按照吴恩达[①]的说法，在人工智能领域，大家一般会认为美发行业是比较难被 AI 替代的。我也想起之前在关于营销的阅读中，也看到过美发师拥有最高的客户忠诚度的说法。所以问题就来了，为什么平平无奇的美发师被如此追捧？美发行业对抗科技和营销的秘密武器究竟是什么？我们有没有可能也掌握这个武器？

先说我得到的答案，我觉得设计师或者创作者对抗科技和营销的秘密武器就是**人格，作为人的资格**。下面我们以美发为切入点，一起来思考一下，为什么我们不愿意让 AI 给我们剪头发？我觉得有几方面原因。

第一，安全感。剪头发难免用到刀剪等设备，而且又是在头部操作，首先就让我们对剪发操作的安全性有极高的要求。大家可以设想一下一个机械臂或者一个机械理发师，在你脑袋上挥舞着明晃晃的利刃的画面。

第二，精细技术。技术最擅长解决的是确定性的问题，机械臂等科技设施，力量大，稳定度高，数据化程度高，但是对于类似美发这种精细化

① 吴恩达（Andrew Ng），华裔美国人，是斯坦福大学计算机科学系和电子工程系副教授，人工智能实验室主任。吴恩达是人工智能和机器学习领域国际上最权威的学者之一。

操作并不擅长。每个人的头型、每个人对于细节的要求千奇百怪，即使 AI 能理解这些需求，但是它的机械臂未必可以像熟练的美发师的双手一样对头发进行有效的控制。更别说对于顾客抬头低头、按压力度等的控制，很难用标准化的算法穷举并精密实施。但是经验丰富的美发师却正好擅长于此，几句简单的交流，他就可以对后续的操作有基本的感觉。

第三，沟通感、社交性。我们总是吐槽聒噪的美发师，一边剪发一边疯狂推销年卡，但是我们讨厌的其实并不是美发师本人，而是美发店基于卖卡的商业模式。如果美发师和我们聊的是我们的发质，时下流行的发型等事关我们自身的话题，又对改进我们的形象真的有帮助，其实我们是期待这些沟通的。

基于以上三点，为什么美发师的顾客忠诚度高？我觉得总结下来就是一个词：信任。说到这儿，肯定有读者觉出不对了，刚才你说你找到的答案是"人格"，怎么突然就变成"信任"了？

这么说吧，我找到的完整答案是"基于人格的信任"。"基于人格的信任"是设计师在未来适应科技发展，适应营销变化的法宝。

我来解释一下，把它套用到未来的设计师身上。

首先我们人类的缺点很明显：速度慢、效率低、稳定性差。所以，所有基于快速稳定的竞争，我个人建议大家首先可以放弃掉，这方面人几乎一定会输给机器。或者说，如果你想在快速稳定这些方面竞争，最佳的策略是训练一套算法，而不是训练自己。

那么，我们应该对自己做什么训练的答案，也就呼之欲出了。就是速度慢的、效率低的、不确定高的，但是充满人情味的工作。

就像是美发师，先凭借同是人类带来的先天信任站到顾客的身后，再

用精细多变的手法让顾客感觉安心，最后用稳定的基于共情的长期服务锁定顾客，从审美等高级需求中收获复购和忠诚。

我相信，只要服务的对象还是人类，这种基于信任、速度慢效率低但是效果好的工作方式就能保持高价值，成为未来设计师可以去往的进化方向。

我相信，未来新科技一定还是会进入美发行业，改造原有的服务流程、产品体验。甚至某一天，也会有足够拟真的数字人美发师，帮我们在 VR 世界里完成造型的设计和装扮。

但是我更相信，一个真的具备高超技能和得到客户信任的手艺人，会再次穿越历史，在客户的信任和技艺精进的精神满足中，成为下一个时代最快乐富足的人。所以，我们与其担心新的科技，不如像今天这样，去寻找幸存者，找找幸存者的核心能力，把自己变成幸存者。

虚拟人类，不塌房的偶像是怎么设计出来的？

洛天依在淘宝直播的坑位费达 90 万元，远超头部大主播。我说几个名字：Imma、绊爱、Lil Miquela、阿喜、AYAYI。如果你一个都不认识，没关系，我来介绍给你听。他们加起来粉丝过亿，估值千亿。这几位无一不是数字偶像或者数字人，或者虚拟主播（VTuber[①]），以下我们暂且把它们统一叫作数字人类。

数字人类目前主要的应用是 KOL（Key Opinion Leader，关键意见领

① 虚拟主播，是指使用虚拟形象在视频网站上进行投稿活动的主播。在中国，虚拟主播普遍被称为"虚拟 UP 主"（Virtual Uploader、VUP）。在中国以外的地区，虚拟主播由于普遍活跃于 YouTube 而被称为 Virtual YouTuber（VTuber）。

袖）或者偶像、主播，这个行业其实已经存在了一段时间了。我来按照时间线梳理一下。

VTuber 是最早出现的数字人类。所谓 VTuber，直截了当的翻译是虚拟主播。但 VTuber 又不只是主播，它们是虚拟偶像主播或者虚拟明星主播。谈到 VTuber 就避不开绊爱（Kizuna AI），它自称为世界第一个 VTuber，从 2016 年末就开始活动，出道四个月就达到了 40 万订阅，直到 2018 年初达到了百万订阅，迄今为止也是 YouTube 上订阅量最高的 VTuber。

随着绊爱的大火，更多 VTuber 开始活跃起来，虚拟主播们迄今为止已经在 YouTube 开通了数千个频道。这股热潮当然也来到了中国，越来越多的虚拟主播如雨后春笋般开始活动起来。大家熟悉的 ASK 动画出品的《最后的召唤师》，它的女主角朵拉 Doora 也常年在 B 站直播。之前在与 ASK 动画的于泗 Q 爷聊天时，我也得知了一些虚拟主播的基础知识：虚拟主播的魅力，在于“角色＋真人”混合。首先那层“皮”更加精致，能够添加富有想象力的丰富元素，拓展了“人”的边界，但同时，背后的真人也能跟你产生实时交流。声优（配音演员）可以说是虚拟主播的核心竞争力，让虚拟主播拥有更为灵活丰富的即兴反应和迷人的声线，以得到观众的喜爱和追捧。

但是二次元的虚拟主播还是有一些先天的弱点：首先，文化阻隔会严重影响他们的受众规模，二次元虽然流行，但不是人人都可以消受；其次，直播收益往往无法覆盖制作和推广成本，并且随着更多的玩家入局，这个细分市场也正在红海化；最后，也是最重要的，缺乏其他有效的收入手段。

尽管如此，人类还是喜欢数字人类，并且更喜欢可以互动的数字人类。这点已经得到了充分的验证，所以新的数字人类出现了。它们就是所

谓的 Metahuman——虚拟数字人。

虚拟数字人具备以下三方面特征：

（1）拥有人的外观，具有特定的相貌、性别和性格等人物特征；

（2）拥有人的行为，具有用语言、面部表情和肢体动作表达的能力；

（3）拥有人的思想，具有识别外界环境、与人交流互动的能力。

具备了这些特征的数字人，其实已经和真实的人相去不远，再也不会塌房的偶像被生产出来了。说到这些 Metahuman 就不得不提 AYAYI。

经常刷社交软件的用户不可能没有看到过它。仅凭借一张图片，名叫 AYAYI 的女孩就一夜涨粉将近 4 万。精致的五官和微妙的口红色号，让男男女女都不自觉地按下关注按钮。截至目前，它已经拥有 12.6 万粉丝，被赞超过 31.5 万次。很多博主开始竞相模仿 AYAYI 的妆造。

AYAYI 还代表了全新的商业模式。在传统的商业传播中，尤其是涉及线下的营销活动，除了时间、地点外最核心的就是明星和 KOL。但是涉及人的事情总是会有很多的不确定性，而像 AYAYI 这样的 Metahuman 从某种程度上来说，是不受时间与场域限制的传播对象。同时，它可以做出自然人难以完成的动作特技。借助现代科技，这些偶像们也可以和每一个品牌爱好者做一对一的亲密交流。

AYAYI 的师父是 Lil Miquela。Lil Miquela 的官方名称是 Miquela Sousa，是 Brud 公司设计的虚拟网红，人物设定是巴西和西班牙混血少女，19 岁，长居洛杉矶，职业是音乐人、模特。它有三百万粉丝，不仅出了自己的专辑，还被许多出版物采访介绍过。Lil Miquela 也为街头服饰和多个奢侈品牌代言。它喜欢韩国的防弹少年团。根据网红营销平台 CreatorIQ 统计的数据，Miquela 的账号粉丝互动率在 2.54% 左右，粉丝中女性占比

高达 73%，年龄集中在 18 ～ 24 岁（58%），粉丝的兴趣偏向影视、时尚和音乐。

它和粉丝之间已经建立起真实的关系，尽管它只在互联网出现，但是它比很多真实的人类更给人可信的感觉。这也许是来自它标志性的双发簪发型，也许是来自它的牙缝和雀斑。当然独特的着装风格也为它加分很多。它人设的核心是同理心，使人们尤其是现实生活中被排斥或处于边缘的人可以在它身上看到自己的投影。因为这种同理心，它成为一个邀请大家与之互动的可以依赖的感情寄托。可以说 Miquela 这个数字人对它的300 万粉丝来说，比大多数真人都更有影响力。

现在国内比较火的数字人类还有翎、阿喜等。花西子等消费品牌在2022 年"双 11"也推出了同名的数字人类花西子。翎因为参加《上线吧，华彩少年》而出道。翎是由次世文化和魔珐科技两家公司共同打造的数字人。据次世文化 CEO 陈燕透露，数字人的制作成本和门槛正在以肉眼可见的速度降低。2020 年上半年，做一个超现实虚拟人，从策划到上线，大概需要 3 个月时间，成本在百万元人民币级别。到 2022 年，整个流程已经能缩短至 45 ～ 60 天，成本也能砍半。

阿喜是 CG 导演 Jesse 在业余时间做出来的数字人。Jesse 是游戏公司上班族，日常 996，他每晚 22：30 到家，23 点到 1 点这段时间拿来做阿喜，原画、建模、动作捕捉、毛发、打光、配乐全部由他一个人完成。固然Jesse 有着十多年的经验和超强技术能力加持，但一个人单打独斗、只用业余时间就能做出一个虚拟人，从侧面说明了这个行业的门槛正在降低，将迈入一个"普及应用"的阶段。

结合阿喜和翎，大家应该可以看出一个机会：制作数字人似乎是个低投入、高产出，甚至可以让设计师个人创业的好生意。如果你已经跃跃欲

试，在开始前，我们不妨梳理一下技术能力这个影响最大的因素。数字替身是现在数字人技术的早期积累，数字替身大部分出现在电影的特效中，通常它们的应用包括面部替换、数字特技替身、生物类型变换或体征变换。例如：电影《本杰明·巴顿奇事》中本杰明·巴顿的衰老特效和《爱尔兰人》中的年轻版替身；基努·里维斯（Keanu Reeves）出现在《赛博朋克 2077》；诺曼·里德斯（Norman Reedus）成为《死亡搁浅》里的主角。AI 换脸换的是图像，以 2D 格式生成，而数字人则能够放置于 3D 场景中并与该场景相关的各种软件和硬件相联系。

还有英伟达 CEO 黄仁勋的数字替身事件：2021 年 4 月的 2021 GTC 大会上，英伟达 CEO 黄仁勋现身介绍了对标 Metaverse 的平台级产品 Omniverse。当时黄仁勋还提到，元宇宙（Metaverse）不仅仅是游戏，而是模拟未来的科技。此外，这场发布会上英伟达还把多款中国设计的游戏当作标杆进行展示，GameLook 还对此做过报道。

模拟未来？这可不是空话，英伟达其实从这场发布会开始就已经在践行，只不过在三个月后的纪录片中才真正向全世界公开：几乎没有人发现，这场发布会画面中的场景布局和黄仁勋本人全都是利用 Omniverse[①] 合成渲染出来的。

当我们已经无法分辨基努·里维斯、黄仁勋的时候，数字人创作的最后一击来了。

2021 年 3 月，Epic 推出了基于 UE4 的数字人制作工具 MetaHuman Creator。这个工具划时代的意义是，它使得数字人的制作成本大幅度下降，从制作一个数字人到在游戏电影等场景中使用，时间从过去的几个月

① NVIDIA Omniverse 是一个基于 USD（Universal Scene Description）的可扩展平台，可使个人和团队更快地构建自定义 3D 工作流并模拟大型虚拟世界。

被缩减至几乎即时。基于深度感知相机，你创作的角色会沿用你的微表情。很多人担忧这意味着美术师、建模师等设计职能不再被需要，这种对技术抢走工作职位的担忧在过去的几百年里反复出现，但是每次技术革新之后，我们都会发现，它们只是让整个生产过程更加流程化标准化，所有的技术都是用来加强设计师的工作能力的。比如表演，之前只能是优秀演员的一次性现场发挥，现在借助骨骼点、动作捕捉，这些表演也成为可以复用的数字资产。随着这个大杀器的公布，相信会有更多大杀器到来，一切又回归到了起点：为什么我们需要数字人，数字人提供的服务内容究竟是什么？

我认为，数字人其实和游乐场、电影、游戏一样，都是为了满足人们对秩序的需要，因而产生的对内容和服务的消费。内容消费的核心是故事，而故事的核心就是人物，现在，我们终于从设计情节、氛围、场景、道具，发展到了可以设计人物。要想设计出精彩的数字人，抛开技术层面的困难，我能一下子想到的还有以下几个困难。

恐怖谷效应

由于机器人与人类在外表、动作上相似，所以人类亦会对机器人产生正面的情感；而当机器人与人类的相似程度达到一个特定程度（90% 左右）的时候，人类对它们的反应便会突然变得极其负面和反感，哪怕机器人与人类只有一点点的差别，都会显得非常显眼刺目，从而使整个机器人有非常僵硬恐怖的感觉。人们害怕机器人会过度引导使用者，混淆他们对现实和虚拟的认识，这也就是数字人设计要面对的伦理问题。前面提到的 Miquela 就曾有过三次元的男友，虽然二人已经分手，Miquela 甚至还写了悲伤的分手公告，但是在数字人与人类怎么相处方面，我们还处在非常初期的探索阶段。

人类的复杂性或许无法复制

人类的精彩很大程度来自其不可预知性和复杂性，人类的一个微表情、一个小动作的信息量都是极大的。人脸是我们最敏感的图形，我们可以从中解读出相当复杂的信息。

尽管存在这么多的困难，但是数字人的爆发之势已经无可阻挡：

（1）写实和高仿真不是数字人设计的唯一方向，我们都有过对红白机时代的几个像素块产生共情的体验。

（2）只有人的头脑才最具有创造性，我们的感知、我们的价值观、我们的共情能力不可替代。深刻、可信、令人沉浸其中并且有意义感的故事，是一切内容创作的目标。

最后，以叶锦添老师在 2019 年《叶锦添：全观》艺术大展中为他的数字角色 Lili 写的一段话作为结尾：

"Lili 现在不只是摄影作品，它是一个很大的容器，包含了我很多的理念，它也非常的具体。它讲述的东西是非常深远的，有抽象的，也有具象的。它不在固定的地方，你看到它所处的背景不是一两张，而是成千上万张的时候，你会怀疑这不是同一个人，同一个人不可能有那么多的背景，最后你就会发觉它根本不是一个特定的人，Lili 就是一个数字，Lili 就是一个影子，我们的影子。它像一面镜子，和我们一样，但是它在另一个平行世界。"

Web3，没头脑还是不高兴？

Web3 或者说下一代互联网是个老话题了，我印象里从 2016 年起就有人在提下一代互联网，这几年里很多种假设陆续被提出来，但都没掀起什

么浪花。直到 2021 年底马斯克在推特上分享了一段早期互联网与 Web3 对比的视频，Web3 才真正成为所有人热议的话题。

视频内容引用了一段早期比尔·盖茨在脱口秀节目中对于当时尚未成形的互联网的描述和展望，当时的节目主持人表示，在电脑上收看棒球比赛简直令人难以置信。视频创作者对此评价说，"同样的事情正发生在Web3 上。"而马斯克对视频评价说，"鉴于 Web3 现在如此难以想象，未来的互联网将会是怎样一番模样？"不过，马斯克紧接着又发表推文称，"我并不是在暗示 Web3 是真实的，至少目前看来，Web3 更像是一个营销术语。"

虽然 Web3 是什么不好说，但是 Web1 和 Web2 我都是亲历者，或许可以从 Web1 和 Web2 的现象中，发现一些端倪。

互联网一直有一个核心的价值观：信息平权。这是互联网时代的大势，可以说信息革命的内在目的就是要让每个人的信息权平等。但是在这个大势之下，却一直有两股力量此起彼伏，这两股力量就是"去中心化"和"中心化"，我把它们比喻成"没头脑"和"不高兴"。

当人们被海量的信息淹没，"没头脑"就会要求有人做信息的整理，用中心化来节约时间精力。而当信息被这些整理者拥有和支配，人们又会担心造成垄断，要求他们放开中心权限，让信息开放地自由流动。结果稍后人们又因为信息爆炸要求归纳者重新回来工作，往复不止。

我们进到时间线来看看没头脑和不高兴这对欢喜冤家。

互联网诞生于一个美好的愿望：信息可以借助网络进行更快速且完整的传播。这是一个"去中心化"的愿景。

人们希望可以打造一个公平的、开放的、便捷的信息分发系统，于是

有了一系列现在我们已经熟悉，但是在当时看起来陌生先进的技术：超文本协议（HTTP），互联网的信息通过网页（HTML）展示，页面间通过超链接（hyperlink）串联起来。当时的程序员自组人马搭建了第一批网站。

事情在 Web1 阶段起了变化，从概念设计时的"去中心化"变成了"中心化"。Web1 是媒体互联网时代，主要的应用是网络媒体，也就是门户网站，各门户网站雇用一大批编辑，将图文并茂的内容发布成网页。这些经过专业人士处理的内容，迅速俘获了读者的心，成为互联网内容的主体。读者可以访问网站、浏览内容，但只能读不能写，无法参与内容的创造。整个 Web1 媒体相当于传统报刊杂志的电子化。

直至 2001 年第一次互联网泡沫破裂，这时的人们想，凭什么你们写什么我们就要看什么？我们做的也并不比门户的编辑们差。

当这种思潮开始成为主流，Web2 时代开始了，我认为它是平台互联网时代。这时用户成为互联网活动的主体，他们不光可以读，更可以写，用户而非站长在各种不同的平台上塑造着一个个社群。人们根据兴趣聚集，遵守着也设计着各个平台的规则。tag 技术直接把信息分类等内容的定义权交给了用户。新的 web 标准"CSS+XHTML"[①] 摒弃了 HTML4.0 中的表格定位方式，使得网站代码变得简洁规范，减少了网络带宽资源浪费。符合新标准的网站对于用户和搜索引擎更加友好，使得信息更加高效地流动。

Web2 到今天经过了很多迭代，博客、维基，以及后来的微博、SNS（Social Network Service，社交网络服务），甚至现在的短视频平台，都在描绘一个开放的广场上人们自由活动的场景，有着去中心化的特征。

① CSS 是层叠样式表（Cascading Style Sheets）的缩写，是一种样式语言，用于控制网页的布局和外观。XHTML 是可扩展超文本标记语言（Extensible Hypertext Markup Language）的缩写，是一种用于创建网页的标记语言。CSS+XHTML 是一种典型的网页设计方案。

但是，这种模式也直接带来了信息的大爆炸，每个人每时每刻都在制造形形色色的内容，但不是每个人都有足够的理解力和时间处理这些内容。编辑们又出现了，这次他们从直接编写变成了整理推荐。这样他们每天就可以处理分发更多的内容。但是很快他们又跟不上内容生产和用户消费的增速。

好在这时候大数据来了，大数据技术对内容和用户分别建模，根据行为和场景进行个性化推荐，千人千面的内容流满足了每一个人。但是，伴随着大数据能力的增强，本来应该沉睡的平台又苏醒了。这几年的反垄断案件，让我们见到了很多可怕的假设，比如大数据杀熟、用户隐私泄露。平台似乎不像 Web2 刚开始时描绘的那么无私，它们在挟数据以令诸侯。随着诸多名人的推特账号被关闭，我们意识到一件事：互联网在不知不觉间又一次中心化了。所以我们不难理解为什么现在 Web3 的呼声这么强烈。

现在主流的 Web3 概念经常被用来描述互联网下一个阶段：一个运行在"区块链"技术上面的"去中心化"的互联网。在这种模式下，用户将拥有平台和应用程序的所有权。这一代的互联网将从内容和平台上再次升级，成为承载真正价值的互联网。

目前有着三种 Web3 的萌芽，指向不同的方向：

第一种，原教旨主义 Web3，基于公链 Defi（Decentralized Finance，去中心化金融）的、碎片化的完全依靠智能合约进行自由交易的去中心化网络。然而智能合约也可能存在漏洞，黑客可以利用潜在漏洞盗取财产。在应用领域，目前 NFT 是最火的，大多 NFT 建立在以太坊标准之上，不仅支持一二级市场的自由交易，还能够通过碎片化降低 NFT 的投资门槛，造成了极大的潜在泡沫。

第二种，美国式的 Web3，基于公链但需要披露和纳税的受监管体系管理的去中心化网络。大型科技公司的中心化生态和加密世界原生的去中心化生态在监控下相互竞争共存。然而由于这两种机制根本性的区别，这类 Web3 在执行层面会有巨大的成本，甚至两种机制根本无法共融。

第三种，中国式 Web3。虽然加密货币、Defi 以及原生 NFT 在中国并不获许可，但是中国没有放弃 Web3 的建设，中国自研了数字人民币体系，以区块链技术助力供应链金融，显著降低了中小企业的融资成本与效率，加强了对金融风险的对抗和防御能力。中国的大型科技公司虽然也在推出自己的数字藏品，但更多专注于为创作者提供版权保护。在这种网络中无法跨链交易，也没有二级市场。尽管这个方式无法像前两种尤其是第一种一样使人一夜暴富，但也避免了更多人一夜赤贫。

目前关于 Web3 的讨论很多，以上只是比较主流的几种，建议大家去自行搜索了解，我不站队其中任何一种。在这里，和大家简单介绍几个常用的术语概念。

通证（token）：加密环境下权利的证明方式，通俗说就是财产权。在区块链上，只有通证可以被确认和管理，其他的数据仍然无法享受同等的待遇。用户如果想让自己的数字权益得到确认和保护，就必须将其通证化，除此别无他法。非同质化货币 NFT，也是 token 的一种。

智能合约：电子版合同、数字化合约。智能化合约，是将合同合约用代码写成一段小程序，重要的是这段代码一旦写好就无法修改，并公之于众保存在区块链中去中心化，当外界条件发生变化如违约或合同到期，智能合约会自动触发。

Defi：去中心化的金融系统，以智能合约的形式完成信用背书，不再

依靠银行法币等中心化机构运行。

Dapp：D+App，D 是英文单词 decentralization 的首字母，这个单词翻译成中文就是去中心化，Dapp 即为去中心化应用。

DAO：英文 Decentralized Autonomous Organization 的缩写，中文译作"岛"，是基于区块链理念衍生出来的一种组织形态。DAO 是公司这一组织形态的进化版，是人类协作史上一次革命性的进步，其本质是区块链技术应用的一种形式。

用这几个 Web3 的核心词汇造句的话，可以是：

"未来人们会因为认同某个智能合约成为某个 DAO 的成员，而工作内容就是使用 Dapp 在 Defi 里赚取 token 或者交换 NFT"。

翻译成通俗一点的话来说，就是：

"人们因为高分成注册成为网约车司机，在网约车 App 上接活赚钱或者交友。"

是的，来来回回就是这么点事，在每个阶段被一些不同的术语和概念包装而已。未来会如何无法预测，我个人认为区块链是非常好的技术，去中心化也是非常好的理想，但是一定不要好心办坏事，或者被坏人有机可乘。就像 Web2 巨头是在后期才登场一样，大家可以先不必着急入局，多做研究观察，等 Web3 的格局定下来再下海也不迟。

最后是一道思考题：请问，都是号称要建立去中心化的乌托邦，现在拿了投资人钱的 Web3 创业者们，和互联网最早期的那些自备干粮的科学家们，他们是一样的人吗？

你的答案是什么？

NFT，数字狂欢里设计师有什么机会？

本篇我们要聊的是非同质化代币 / 通证，即 NFT（Non-Fungible Token）。

NFT 这个东西出现有一段时间了，从一只奇怪的小猫，到价值几百万美元的像素头像，时不时听人说起这个词。直到听到下面这条新闻之后，我才知道这事不简单。这条新闻是：

"2021 年 3 月 11 日晚，纽约佳士得开始拍卖艺术家 Beeple 的一幅 NFT 数字艺术品《每一天：前 5000 天》。经过 14 天的网上竞价，最终以 6025 万美元落槌，加上佣金约 6930 万美元成交（约 4.5 亿元人民币）。"

这个事件的劲爆之处除了成交价格，还有佳士得这种传统的一流拍卖机构对 NFT 的认可。

既然 NFT 已经从概念走进了现实，我们就来说说 NFT，聊聊设计师在它面前有什么机会和挑战。

因为我并非元宇宙或者区块链等技术的专家，故谈及的想法只代表我自己的粗浅见解。我讲述的内容绝对不构成投资建议，如需投资，请大家结合行业权威机构发布的内容进行专业理解和深入研究。

下面我们正式开始。首先来看 NFT 的**定义，NFT 即 Non-Fungible Token，直译过来就是非同质化通证。**

我先来解释一下"同质化通证"。最典型的"同质化通证"就是钱，你的 100 元和我的 100 元完全等值，可以互换，它是同质化的一般等价物。

然后再看"同质化通证"。比如你和老王签了 100 元的采购白菜合同，我也签了 100 元的代写作业合同，看起来都是价值 100 元，但是我们

两个不愿意互换这两份合同。所以它们是非同质化但是又都有价值的两个证书。

NFT 是区块链的一种应用，它的基础属性都继承自区块链技术，包括独一无二、不可拆分、明确权属、无法造假等，简单地说，它是一段因为人人都共同参与记录，所以无法仿造的加密数据，可以是图片，也可以是音乐、文本、视频、程序、表情包等任何形态。

没有 NFT 之前，这些数字内容因为可以被复制，所以无法作为价值的载体。直到 NFT 出现，这些数字内容才真正有了明确可信的归属登记和收藏投资价值。

NFT 在区块链的发展历史最早可追溯至 2017 年以太坊上一个名叫 CryptoPunk 的项目，CryptoPunk 是 24 像素 ×24 像素、8 比特的艺术图像集合，大约有 10,000 个图像，每个都有自己随机生成的独特外观和特征。2017 年 11 月 28 日，区块链游戏 Cryptokitties（加密猫）公开上线运营并迅速流行起来，价格暴涨的"加密猫"算是第一次让 NFT 这个概念"出圈"。

2021 年，NFT 彻底出圈，据 NonFungible 数据显示，截至 2021 年 8 月 18 日，近 30 天 NFT 市场销售额达到 8.23 亿美元。

了解了定义和简单的发展历史之后，我们来拆解一下 NFT 从哪里来。

作为非同质化通证或者代币，NFT 包含了两层基本内容：其一，它代表的是一种价值，这意味着它与金融投资等领域有天然的关联；其二，它的载体是一种权益，用来证明一种拥有和支配关系。

基于这两个出发点，NFT 在国内外分别生长出了不同的特性。国外更突出它的投资属性，我们可以粗糙地把它看作是比特币等数字加密货币

的一个新形态变种。同时它在投资属性下，也和元宇宙等概念有更深的绑定，一般会认为在元宇宙里，有 10% ～ 20% 的数字资产以 NFT 的形式存在。目前国外有数十种平台可以交易各种各样的加密艺术品和数字资产。比如 OpenSea、Rarible、SuperRare 这类平台，商品平均售价都达到了 2500 元人民币。

而国内就更加看重 NFT 的权证功能，可以理解成是一份拥有某件数字作品版权的证明。这也就是数字收藏品的概念。名人、明星以及腾讯、网易、阿里巴巴等大厂纷纷入局，各大奢侈品品牌也都推出了自己的 NFT 作品。

我认为 NFT 的这两面其实也是收藏的两面：一面是权利和财力的展现，另一面在于"其蕴含的信息对收藏者有意义"。眼下 NFT 在国内外的分野，也许正是这两面的反映。从中我们可以看出 NFT 的不同血统：区块链 + 作品 = 投资 + 收藏。

来源解释完毕，我们来推测一下 NFT 会往哪里去。

我认为 NFT 会沿着目前已经形成的分化方向，在国内外流向不同的终点。

先来说国外，NFT 经常被和 Web3、元宇宙等概念放在一起阐释，内容比较繁杂。简单归纳起来，国外普遍认为 NFT 会是将来元宇宙中常见的资产形态，可以类比成我们现实生活里的房产、珠宝、收藏品等以非货币形态存在的资产。

随着 Web3 等新型互联网架构逐步推广，未来人们的生活工作重心将不可避免地移到数字网络中，随之而来数字资产的价值和重要性会超过现实中的资产。就像《头号玩家》中的场景，因为人们的绝大多数时间和精

力都放在虚拟世界，现实生活仅仅维持在最低水平即可，所以虚拟世界的这些权益资产就变得更加值钱。

回到国内，我们的政府从一开始就注意到了 NFT 隐藏的金融风险，所以我们国内的 NFT 是去金融化的，弱化了投资属性的数字资产权证。如前文所说，我们的重点放在了"版权保护"的角度。这无疑是对创作者的重大利好，国内的 NFT 发展我认为会沿着创作者经济这个线索发展下去，成为激励创新，帮助保持实体经济活力的手段。对大多数投资者来说，这没有国外那么刺激，但是也意味着没有那些担忧和恐惧。我觉得这条路最终会变得像现实中的收藏市场，有一定的体量，也有人凭借它发财致富，但是它是和大多数人的正常生活隔开的，只是一个固定圈子里的事。

眼下 NFT 市场如此火爆，普通用户想要参与 NFT 市场应该怎么做？

目前主要有三种投资参与途径：

第一，直接购买 NFT 资产。在一级市场或二级市场直接申购 / 购买 NFT 单品，比如加密艺术品、收藏品、游戏道具、虚拟土地等。

第二，发行铸造自己的 NFT。可以选择在 OpenSea 等 NFT 铸造平台上上传文件，铸造发行。

第三，投资 NFT 相关概念的代币。

所以就是买和卖两种参与方式。为了便于理解，我帮大家找到了两位站酷推荐设计师，梳理了他们的观点分享给大家。

第一位是买家代表：鸡小腿儿，站酷推荐插画师，头几年在站酷连载的一系列情侣漫画人气很高。我印象里她从很早就在购买 NFT 资产，所以，基于这个选题我询问了她关于购买 NFT 的要点。

她认为目前的 NFT 买家心态以炫耀为主，或者可以买 NFT 用来保值

增值。如果没有金融背景知识和完善的认知，不建议入局。她主要购买海外的 NFT，建议除了 BSC（Binance Smart Chain）、以太坊，其他都不要投资。目前最有前景的 NFT 平台是 OpenSea，其中 90% 的 NFT 都在以太链。

怎么购买说完，接下来是和设计师更加相关的怎么铸造发行。

关于这个话题，我找到了大家熟悉的王云飞老师，他曾经有过用一张画在 NFT 平台 8 小时收入 30 万元的经历。

据他介绍，支付宝那边做了一个平台，之前叫"蚂蚁链粉丝粒"，现在叫"鲸探"，在支付宝搜索这个词就能搜到。里面是阿里官方合作的一些数字艺术藏品。每一款都有发行数量，都有自己的一段链码，也有自己的数量编号。

王云飞之前跟阿里旗下的一些品牌有合作，后来有一次阿里文娱联合刘慈欣老师的"流浪地球"IP 打算做数字艺术藏品，就找到他了。他作为被邀请的艺术家，以流浪地球为主题进行了这次创作，发行数量为 15000 幅，19.9 元一幅。发售日上午 10 点开售，自己也抢了一幅，大概是 10 点零几秒买的，拿到的就已经是 127 号了。大概到下午 18 点，15000 幅全部售罄，8 小时收入近 30 万元。这个平台目前还没有开放任何人都能上传作品的权限，上架的也都是官方合作的产品，也没有开放二级买卖，只能转赠给别人。平台上的作品价格也比较，就十几元钱，甚至还有几元钱的，其实就是让大家都能够玩一下这样一个新鲜事物。

最后，我们再来聊一下 NFT 有哪些机制上的硬伤和潜在的风险。

第一，NFT 市场最大的问题是无法有效地进行实力展示。也就是说，收藏者省吃俭用买了一个图片，但是因为区块链的保密特性，你很难证明

你真的买了它，这极大打击了收藏者的热情。

第二，由于元宇宙天然的去中心化模式，以及交易过程中大量虚拟货币的参与，使得 NFT 市场可以规避监管。尤其在相关政策法规没有颁布的今天，它很容易成为不良资产的乐园，进而冲击金融系统的稳定性，也带来了极大的政策风险。

聊了这么多 NFT 的知识，我越看这个东西越眼熟，终于我找到了一个东西，可以解释 NFT 的魅力和模式。这个东西就是游戏皮肤，它是数字形态的资产，限量版的皮肤也有稀缺性可以被玩家用来收藏炫耀，热门游戏的限量皮肤甚至可以升值保值等。

但不管载体是什么，NFT 的价值还是要回归到作品本身的品质，人们最终还是在寻求作品和自身之间的共鸣和意义。从这个角度讲，设计师才是一切的起点。

数字同事，AI 技术可以让我们每周只工作 4 小时吗？对谈人机交互设计师薛志荣

纪晓亮：请薛老师简单介绍一下您的职业经历，以便我们了解您的研究经历和目前的计划。

薛志荣：我是一位交互设计师，在百度工作期间做过很多产品，包括搜索、相册、输入法，还有语音交互、智能硬件等。后来我去了小鹏做语音交互设计师，小鹏 P7 的全场景语音交互当时就是我设计的。再后来我就去了华为的人机交互实验室做关于人机交互的研究和设计。

工作以来的八年间，我写过三本书。第一本叫《AI 改变设计》，这本书是我毕业两年半的时候写的。这本书在 2021 年成为了大学的教材，2023 年也在中国台湾出版。第二本叫《前瞻交互》，更多是介绍多模态交互的一些理论，包括我在做多模态交互设计时候的一些经验和想法。第三本书叫《写给设计师的技术书》，是集合了我以前做过的研究、看过的前沿技术，以及我的思考的一本工具书。

纪晓亮：能再详细介绍一下《AI 改变设计》这本书吗，尽管它完成于 2018 年，但是现在 AI 技术的发展是大家都要面对的一个浪潮。

薛志荣：这本书重点有两部分，第一是人工智能对设计的影响，第二是人工智能对设计师的影响。我当时毕业才两年半，担心自己的经验较

少，所以一度有点担心里面的观点会很快被推翻，幸运的是这件事并没有发生。

当时写那本书最难的地方是要去了解很多学者的观点，要了解人机交互跟人工智能间的关系。你会发现这其中很多观点是有矛盾冲突的，但其实这很正常，学科跟学科之间总会有分歧，像心理学一样，有很多流派。不同流派之间的观点是不一样的。

纪晓亮： 能介绍一下你们目前正在设计的知识管理产品吗？

薛志荣： 产品叫"MIX Copilot"（MIX 助手）。它能帮助不同的人去构建自己的知识库，提升学习效率。

比如你看一篇采访的时候，你需要去了解这个人，他是谁？他做过什么？然后一两个小时的采访，内容会有上万字，看起来也很浪费时间。那你就可以用我们的工具把这个采访里重要的内容总结出来。再比如你要阅读一篇专利内容，这其实也是一个非常困难的事情，因为专利的内容模式不是写给普通读者看的，通过使用我们这个大语言模型也可以更快地对一篇专利文章的主要内容进行了解。

此外，我们也想做一个面向创新的工具。我们发现不同角色的创新角度是不一样的，我们就提出一个概念：你可以站在设计师的角度去看一篇文章，也可以站在程序员的角度去看，还可以从投资经理的角度去看。

纪晓亮： 之前在聊这个产品的时候，你用过一个比喻，我觉得很生动，就是可以把它理解成你的员工，能给我们解释一下这个想法吗？

薛志荣： 好的，我们可以把它理解成我付钱给一个人，让他帮我去看一篇论文。那既然他是人，肯定会犯错，甚至说他有些时候对某些知识也不了解，这就涉及你对他的容错度。我们希望用户对工具有比较高的包容

性，我觉得这样才能形成人机协作。

包容度是人机交互和人机协作的一个比较大的区别。我们和模型之间的协作应该参考人和人之间的协作，而不只是一个交互。因为交互是一个偏向工具型的心理预期。我主张用指挥员工的心态来使用工具。建立了这个心态的话，对你后面使用它有两个比较好的影响：第一就是刚才说的包容性，第二就是你要付钱了。

纪晓亮：员工心态可以促成付费，这是个很有趣的切入角度。以付费困难为代表，你觉得眼下与 AI 相关的种种场景还有什么别的担忧或者是期待吗？

薛志荣：其实还有另外一个担忧。当前我们会过于把 AI 当作专家，以至于寄托过多的信任，这是错的。如果我们对 AI 的推崇变成了崇拜，那就会逐渐去失去独立判断能力，这是一个非常危险的事情。目前来看，AI 技术对大众的这种影响正在发生，尤其像医药领域，某个公司出的产品使用 AI 在宣传中乱说一通，好像很有道理，如果用户听信了这些内容吃了药，如果出了问题谁来负责？

当人类跟人工智能交互的时候，类似这样的伦理道德问题仍然是没有触决的难题。我们没办法要求一个 AI 有道德，也没办法处罚它。

纪晓亮：据我观察，现在大家普遍更担忧的是被人工智能抢走工作机会的问题。

薛志荣：我反而觉得这只是某一个看待 AI 的角度，以设计师为例，第一，你要有主观的东西，第二，你能作出基于你的设计风格的一点独特的贡献。如果你能做到，那你的工作价值仍然是很高的。

纪晓亮：我的观点跟薛老师比较类似。我现在每次想到这个事的时候，

都特别庆幸，因为我从去年起就一直在思考和追问"设计是什么"这个话题。现在这些思考正好可以用来解决眼下这个时代问题。我发现如果我们只是把设计当成是一个画图标的职位的话，那就会出大问题。但是如果你把设计当成是一种设计思维，一种方法。甚至只是一种独特的心态，设计师反而有更光明的未来。

薛志荣： 这时候有很多的东西可以去做，对吧？

纪晓亮： 对。我觉得设计师的角色其实很像一个侦察兵。他要在大部队之前更快地进到一个陌生的领域里面去，然后用他独有的办法去快速地掌握这个陌生领域的情况，然后设计出一个原型给到大部队，便于大部队所有人进到这个区域时，对于即将面对的敌人有更大的把握。我觉得设计师就是要承担这种前瞻性的开拓性的工作。

薛志荣： 这个也是我写第三本书的一个原因。人工智能其实不是对设计师的伤害，它只是设计师工具箱里的一种新工具。多靠自己还是多靠人工智能，都没有关系。用所有能力和工具来解决问题才是设计师的职责。

纪晓亮： 关于人工智能，我自己还有另外的担忧，想和薛老师交流。就是现在我们能看到的内容里边 AIGC（人工智能生成内容）的成分越来越高。所以我担心在不远的将来会发生 AI 自我吞噬的问题。之前用来训练算法的语料都是人类这几千年攒下来的，但是接下来使用的可能是 AI 生成的语料，它会被投喂给自己的算法。这个会不会造成算法或者是 AI 模型的劣化，以至于失去可用性？

薛志荣： 在这点上我可以给你一些新的视角。第一，ChatGPT 的出品公司 Open AI 的创始人说，现在用来训练大语言模型的数据大概在 2026 年就会消耗完。所以他们暂时不会开发 ChatGPT5。第二，行业专家表示会

尽快规范人工智能或者说大语言模型的发展。如果它被规范之后，那有可能就会解决你刚才说的问题。

另外还有一个限制因素，那就是成本问题。用过 GPT4 的话，你会发现它的响应速度比 GPT3.5 慢很多，尽管效果略有提升，但它的成本却是上一代的 33 倍。如果以这样的成本支持上亿用户的高强度使用，这笔账是没办法算的。

纪晓亮：是的，高科技产品也还是要考虑商业上的问题。这是你们采用开源代码创业模式的原因吗？

薛志荣：我们的开源组织叫"AGIUI"，然后它的第一个产品叫"MIX Copilot"。组织是免费开源的，但产品并不是免费的。组织开源的目的就是跟更多志同道合的人一起去把技术框架快速落地，而开发产品更多就是将成熟的技术应用，实现商业的变现。开源是因为现在变化太快了，领先厂商都是在用开源的方式突飞猛进地发展，如果我们现在就采取封闭式的开发，很快就会掉队。为什么收费？最直接的原因是，底层的 ChatGPT 就是收费的服务。它的费用加上我们的费用，估计会在两三百元一个月。目前我们的产品还在打磨中，还没开始收费。

纪晓亮：如果现在有其他设计师出身的人，也想加入 AI 领域的创业团队，你会有什么提示给他们？

薛志荣：如果说他是设计师的话，首先需要完成一个角色的变化。比如我本身是读计算机的，我会写代码。但是我在以前工作中做交互设计师不写代码时，可以把交互做得很严谨，然后我可以说我的交互做得很好，是以用户为中心的。但是当我转变角色为工程师去写代码的时候，我就不会把交互考虑得太详细，因为想得太详细的话，会导致我做不完。于是我

只把重要的点做了，没做太多交互的雕琢。我会发现这样的产品也依然是可以用的。这时候其实你会自问，我真的需要一个交互设计师吗？这是一个灵魂拷问。

如果我是一个小的创业团队，我又对设计有些追求，那我也完全可以用 Ant design（阿里集团推出的一种 UI 设计框架）之类的开源模板去做项目。其实对设计师来说，他的价值很难在一个小团队里面体现出来。小团队要去创业，要付每个人工资，大家都还没有收入的时候，怎么养得起一个设计师呢？所以我觉得如果设计师要加入一个小型的 AI 创业团队的话，需要找到自己新的定位。如果说他能肩负更多的职责，那么就会更好，比如运营，甚至产品。设计师需要有那种多角色切换的准备和能力。

现在 AI 就正在重构整个商业环境，这块就跟蓝海一样充满机会，大家肯定会跃跃欲试。但是相比设计美感，更重要的是我们是否能把一个产品迅速地打造出来。这对开发人员来说没有什么问题，可是我觉得对于设计师来说并不友好。

纪晓亮： 所以，现在设计师们最重要的是改变工作心态，不要只盯着用 AI 能把之前的工作时间缩短成多么短，而是要更多地去思考，把设计作为方法，把设计思维作为技巧，究竟可以给团队提供什么价值。设计师不应该只是会画图，而是可以以设计思维的开拓性去带来更多的创新。一个人可能今天是做客服的工作，但他使用了设计的思维方式，就可以称他为设计师。

薛志荣： 是的，现在的设计范式正处在快速推倒和重建中。设计不只是一个岗位，更是一种方法。

2.2　新文化下的设计

捷径思维，虎头蛇尾的内容真的好吗？

本篇我们要聊的是抄近路。

如果你最近在研究拍视频、做视频博主，有一个知识点你一定听过：一定要在头 3 秒抓住观众的注意力！这叫黄金 3 秒！这 3 秒你没抓住他们，流量就没有了！

"黄金 3 秒"是当下做短视频内容的第一条铁律。这其实是对的，从古至今，一直都有开宗明义的说法。但是这变成一种教条之后，尤其变成第一公理的时候，就有点吓人了。吓人的地方是，我们每次滑动屏幕，都有一次惊吓埋伏在那里，打算在 3 秒内拿下我们。

另外，最近还有另一个奇怪的体验发生在短视频用户身上，那就是莫名其妙突然停止的视频越来越多了。视频里的人物正好好地说着什么话，做着什么事，突然就播放结束。我开始不明白这是为什么，直到后来，给"设计，几何？"栏目制定关键绩效指标的时候，我懂了。

有个指标叫完播率，也就是有多少人完整看完了全部内容。完播率高，平台算法就会认为你的内容质量高，进而推送给更多人看。所以，大家都入乡随俗，内容在半山腰就匆匆地结束了。观众会不爽，但是还没来

得及抱怨，下条视频中埋伏的"注意力大盗"就会跳出来，在黄金 3 秒里把他的注意力掳走。

所以，没有收到用户反馈的算法到现在也不知道它的完播率设计正在摧毁用户的心情。于是，在打开就放不下的手机上，男女老少都熟练地上滑下滑。但当大家放下手机，心中却升起一种怅然若失的感觉。很快乐又很空虚。

现在的内容消费究竟是怎么了？为什么花了时间的我们，却没有换回来期望中的快乐？我觉得问题出在捷径思维，也就是"抄近路"。

"抄近路"是我们一直崇尚的聪明行为，有大量的课程和专家都在讲授这些弯道超车技巧，我自己每天也要被问站酷首页推荐窍门。确实有规则就有漏洞，有路就有近路，寻求最大投入产出比是正确理智的竞争策略，我对此毫无质疑。但是过度使用窍门走近道抄小路，就会产生问题。

捷径思维的起因是我们有一些天然的偏好和习性，比如对安全感的需求，对损失的厌恶，这是一种客观存在，我觉得不必对此做什么道德批判。在使用这些原理的时候，也并没有天然的高下之分。

近道小路之所以能形成，也肯定是满足了某些需求，适应了当时当地的环境。后来是因为创作者的目标差别，才让一部分小路变成了歧途错路。目标的差别主要表现在作者要的是短期利益还是长期价值，满足的是数据达标还是价值提升。如果用户追求短期的爽感，作者追求数据达标，在近路的引诱下，就必然产生现在的这种虽然爽但并不舒适的体验。

捷径会导致空虚，那不走捷径呢？

以深度阅读为追求的阅读应用软件"轻芒"，在 2021 年 12 月 16 日宣布倒闭。其他大大小小的严肃媒体，也都岌岌可危，这似乎堵上了内容创

作不走捷径的路。所以，内容创作应该往哪里走？

我不知道答案，但我想表个态。

我仍然相信有很多精彩的内容，需要在平稳冷静的心绪下，基于一定的知识储备和主动思考才可以充分享用。更加相信，这种不吓人、语速慢、没答案的内容，会让它的读者有更持久、深刻、强烈的感受和收获。也许这是个酒香也怕巷子深的年代，但酒香才是一切的本质。

"轻芒"没了，其他深度内容也乏人问津，但劣酒的繁荣更加可悲，因为它们没有根基。在移动互联网流量饱和的今天，我们也许应该反思一下是更害怕失败还是更害怕空虚。规则算法总是在变，守住不变的东西才是王道，或许暂时看不到胜利，但至少它们能带来安定。

兴趣茧房，文化隔阂时代的设计怎么做？

大概从五年前，我就开始感觉到，过年回家时和亲戚们同学们的共同语言正在快速减少。以至于现在虽然每周我还是会和父母视频聊天一两个小时，但是我们只剩下我的童年趣事这个话题。

按照传统的消费市场分析方法，我和老家同学是同龄人，我和父母是亲人，平台可以给我们推送类似的内容。可是我们都知道，传统方法不灵了。它们的失灵是因为我们已经不再是传统意义上的同一类人了。把全国人民都塑造成一类人的主要媒介：电视，不好使了。

我上次看电视是半年前，看电视的原因是长辈过来小住，陪伴他们看的。实话说，我也没怎么真看，因为当时电视正在播放一个明显不怎么好看的民国题材的电视剧。插播的广告我也没在意。我已经无法被上个时代

的电视和这个时代的热门节目标记。我和大多数人一样，成了非主流。

视频节目我在看《铁齿铜牙纪晓岚》和《十三邀》，音频节目我在听于谦的《谦道》和播客《日谈公园》。在算法的眼中，我是个很容易解读的人：纪晓岚代表 80 后，《十三邀》是文化类内容，《谦道》继续加固 80 后和传统文化标签，《日谈公园》继续给文化类标签加点权重。所以，一个爱好文化类内容的中年人，我就这样被安排了。于是算法知道了我的口味，《圆桌派》《看理想》，登山杖、钓鱼竿就陆续进入我的阅读列表和购物清单了。尽管我非主流，可是我仍然可以被算法捕捉。因为内容和商品可以千人千面，个性化分发。

但是设计不能。设计师花费大量时间和心血才可以做出一款产品，设计出一张海报。如果是之前，一个产品对应着上亿的潜在消费者，这些付出是值得的。但是现在，消费者们已经变得千奇百怪，那些耗尽功力做出来的设计，还有吸引力吗？

第一个策略，打不过就加入，成为高科技阵营的一员。现在有"鹿班"①这些智能设计工具，一秒钟出几千张海报，中间的元素和内容可以完全根据受众定制。设计师们可以趁早开始学习一下怎么和机器配合，智能设计在相当长的时间里，还是需要真的设计师来进行调校引导的。作为操作者，设计师需要把黄金分割等设计原理投喂给算法，从数据中洞察到问题，用设计思维创造性地提出改进路径。我们不要再把数据库、算法、函数当成和自己无关的东西，过不了几年，这些知识就会成为设计师的必备。

① 鹿班：由阿里巴巴智能设计实验室自主研发的一款设计产品。基于图像智能生成技术，鹿班可以改变传统的设计模式，在短时间内完成大量 banner 图、海报图和会场图的设计，提高工作效率。用户只需输入任意想达成的风格、尺寸，鹿班就能代替人工完成素材分析、抠图、配色等耗时耗力的设计项目，实时生成多套符合要求的设计解决方案。

第二个策略，反数据，不跟随潮流，只专注于创造独特的设计体验，为质量服务。

科技越进步，人们越孤独，也越愿意为独特的文化买单，无论是花钱还是花时间。有一种说法是青年文化的内核就是孤独。大数据再强大，在没有足够的数据源的时候，它也无法染指只有小数据的圈子。人工智能再聪明，它也无法与一个资料不足的人展开交流。但是设计师和音乐家、脱口秀演员、极限运动员一样，以这些有趣的人为核心，凝聚着一个个小但是牢固的圈子。正如凯文·凯利在《技术元素》一书中提到的 1000 个粉丝供养一位创作者的模型，这些只有千人规模的小团体，或许才是未来人们的生活状态。创作者只需要考虑这 1000 人的需求，为他们提供"高审美""高时间投入"和"高天赋"的作品。这其实就是前面提到的非主流文化，随着每个人看到的东西越来越不同，接触的朋友越来越被算法归类，我认为这种精神部落在未来会变得更多。这也就意味着，在每一个部落中需要越来越多能和用户共情、为用户量身创作的设计者。

说得有点跳跃，从看电视到算法识别，再到怎么在新环境下做设计。不知道大家看完有什么感觉，是选择加入科技阵营？还是选择加深修行？

机能风，活在赛博朋克世界是什么感觉？

本篇我们要聊的是一种穿搭风格：机能风，聊聊机能风的定义、起源、主要品牌，并对优秀作品进行欣赏分析。

典型的机能风穿搭，会有数量多而且比较大的口袋，科技感的口罩或者面具，用绑带、护具、快拆扣等军事用品做点缀，整体呈现出一种功能性和时尚感并存的画风。舒适的面料和意义不明的字符图形，是机能风流

行品牌们爱用的元素。黑色是机能风约定俗成的色彩。

"冰冷色调、复杂功能、优越性能、隐蔽神秘"是机能风的特点。其实机能风是一种从日本赛博朋克（Cyberpunk）作品中衍生出来的穿搭风格，在英文中称作 Urban Techwear。

机能风有两个领军品牌，两个大厂支线，还有一些国产品牌。

ACRONYM 是机能风界的龙头品牌，它创建于 1994 年，是一家位于德国的独立品牌公司。特别需要提到的是它的创始人之一，被称为机能教父的华裔设计师 Errolson Hugh 是 Nike ACG 前任设计师兼空手道大师，可以说 Techwear 就是他定义出来的。

意大利机能风品牌 Stone Island 也是机能美学的先锋之一，对纤维和织物的独特研究是这个品牌的突出特征。Stone Island 开发出了很多服装行业从未有过的材料和生产技术工艺。

Nike ACG 是耐克公司旗下的高端支线，全名为 All Condition Gear（全天候服饰装备）。Nike ACG 全系列的特点是可以依据天候状况及运动的激烈程度，采用一层一层穿脱的"洋葱式"穿着法。

The North Face 旗下的 Urban Exploration 是为潮流爱好者打造的城市机能风系列，在依赖 The North Face 专业户外科技的同时，将户外功能性与日常穿搭合二为一，极简的设计风格更适合上班族。

除去这几个国际品牌，国内做得成熟的机能风品牌有 Nosucism、共生效应、RL foxbat、吉丰重工等。

随着这几年机能风逐渐流行，在很多领域都开始出现了机能风的影子。

在时尚圈，由于机能风的盛行，压胶、塑料插扣和反光条也开始出现在许多时装品牌的设计之上。川久保玲甚至在西装上用了尼龙织带这种典型的机能风元素。在游戏圈，除去本来就是同根的赛博朋克风格游戏之外，很多其他游戏也开始大量出现机能风的着装皮肤。甚至有的游戏把 UI 都做成了这种调性，比如我们比较熟悉的《明日方舟》，韩国游戏《天命之子》等。

优秀机能风设计拆解

大多数的机能风套装是由三件套组成的，也就是高领冲锋衣 + 工装裤 + 袜套鞋。这三种服饰都还算常见，当它们化身为机能风服饰的时候，有什么特别的地方呢？以 ACRONYM 的 J47A-WS 为例来简单介绍：这件售价上万的夹克由 GORE Windstopper 的科技面料制成，整体重量仅为 363 克，防风、防水兼具高度透气性；衣身一共配备有八个口袋，且是可拆卸式设计，独特索带系统提高了便携性。ACRONYM 的设计中还有很多独特的巧思，例如为固定汗巾或丝巾的夹克领子，可放入手机的小臂口袋，为跑步爱好者量身定制的耳机吸附设计等。ACRONYM 的大多数单品都具有变形性和多功能口袋，所以会附上一张插图为主的说明书，以便告诉用户单品的正确穿着方式。有时候 Errolson Hugh 还会亲自上阵录制一段视频，讲解如何正确穿戴自家的产品。

轻薄而又防风、防水、透气、保暖的面料和细致入微的设计，以及高难度的立体剪裁，必然会带来高售价。机能风的很多设计有过于专业化和极端化的嫌疑，但我们也要看到机能风设计中适应了当下用户需求的细节，比如刚才提到的手机口袋，在人们已经逐渐不再使用钱包、钥匙的今天，为什么不重新考虑口袋数量，以及它们的尺寸和位置？

同时机能风也为流行文化释放出一些视觉元素，比如大口袋、长飘

带、未来主义、科技面料、快拆扣、压胶防水封边、马甲、立体剪裁、反光条、护具等。这些煞有介事的可拆卸组件为什么能带来独特又统一的风格感受？我们来看看机能风背后的文化基因：赛博朋克。

机能风背后的思潮

赛博朋克（Cyberpunk）是 20 世纪 70 年代的一种摇滚乐，不过已经逐渐发展成了一种独立的文化符号，带有着解放自由和反叛主流的精神特质。

理性的控制和感性的迷茫，就是赛博朋克文化，它有着悲观虚无的底层逻辑，表达了一种迷茫的抵抗和提问：在模糊了人和机器的高科技世界中，人究竟怎么定义自己。

这种状态无疑和当下年轻人的心理状态十分契合，他们一方面掌握最先进的技术，享受最便捷的科技，另一方面，自我的认知却仍然被压制无法释放，也找不到释放的路径。赛博朋克的世界里总是黑云密布，所以常常用人造光源进行补充，但是这些光源都以广告牌、立体投影等形式无序地出现，与其说是照明，不如说是光污染。

尽管在现有的消费品中，这些内在的深思和情感已经淡化，甚至成为一种表面化的装扮，但是仍然有很多赛博朋克底层的思维方式通过机能风设计的细节渗透出来，比如对人机关系的注重、对恶劣条件的假设、对便携性的追求等，这些细节使穿着者能最大程度地体验机能装备带来的便利。

当然，也有一些只是把机能风当成幌子的生意人。国内外有一大批潮流服饰品牌，在衣服上缝上乱七八糟的口袋就开始挂着机能风的招牌出货。请大家注意分辨。

吟游诗人，人工智能艺术家的终极形态？

本篇我们要聊的是面对来势汹汹的人工智能，未来我们最可能的安身立命方式。大家都知道，我对人工智能话题比较上头，先后向多位设计师以及专家们请教，做了几期相关的内容。但是这些话题关注度都不高。

为什么这么强大的科技工具，大家却都视而不见？

直到之前与北邦聊天，我才明白了原因，是"灰犀牛效应"[①]在作怪。因为威胁来得太具体而强烈，又看似完全无法避免，所以大家采取了逃避的方式，眼不见心不烦。确实，从我在几个智能插画相关微信群的见闻来看，这种现象确实符合灰犀牛的特征。在短短一周内，几个主要的智能绘画软件已经有了好几个版本的更新，实现效果每天都在突飞猛进。我们是不是完全没办法面对它？其实是有的，通过几天的观察，我找到了一点和这个神器相处的窍门，在今天和大家念叨念叨。

要想说我们怎么去利用人工智能，不妨先从它的原理来说说怎么去和它实现交互。自然语言处理走到今天，其实已经经过了四次范式的转变，每一次都代表了科学家们对人机交互问题的一种解题思路。

（1）非神经网络的完全监督学习（Fully Supervised Learning, Non-Neural Network）：告诉算法 A=B，好比你妈看着你写作业，以不变应不变。

（2）基于神经网络的完全监督学习（Fully Supervised Learning, Neural Network）：算法自行判断 A=B，好比自己写作业，以变应变。

（3）预训练，精调范式（Pre-train, Fine-tune）：把算法不断微调，使

[①] 灰犀牛效应源自古根海姆学者奖获得者米歇尔·渥克的《灰犀牛：如何应对大概率危机》一书，"黑天鹅"比喻小概率而影响巨大的事件，而"灰犀牛"则比喻大概率且影响巨大的潜在危机。

它可以完成任务。好比你参加有正确答案的考试，以变应不变。

（4）预训练，提示，预测范式（Pre-train，Prompt，Predict）：把任务不断微调，使它可以被算法解决。好比你做没有标准答案的工作，以不变应万变。

这几次范式转换之间可以认为并没有递进的关系，但是我们仍然可以从中看到两件事：①自然语文处理的本质是翻译加猜谜；②算法和人类的站位本质没有改变。

我来详细解释一下。首先是翻译加猜谜，我们都玩过一个游戏，通过提问五个问题来猜测对方脑子里想到的一个人物，自然语言处理可以说就是我们在和算法玩这个游戏。一开始，算法很笨，只能问"是张三吗，是李四吗"，这样很快耗尽五次机会然后失败；之后，算法开始引入分类、联想等，问"是演员吗，是同学吗……"，算法有了巨大的进步，可是分类也是无穷的，仍然会很快耗尽机会；接下来，科学家开始进来干预分类顺序，先问是男是女，再问我认不认识，也就是一般意义上这个游戏的正确玩法，到这里算法已经可以通关。到现在，最新的范式里算法已经超越了这道题，可以不必提问就使你开始想到它想让你想的人。

这就是我说的第二件事，主从关系的微妙变化。

我们可以看到算法逐渐从一个无机的记录者，变成灵活的记录者，再变成有机的解决者。直到现在，AI 已经是有力的影响者。但其实它们只是被喂养了更多元的信息，而且更敢于犯错，不是它们真的在创作。

所以，尽管切换了 4 次引擎，AI 仍然处在弱人工智能阶段。也就是说，它能生成什么样的图像，这个图像会被人们怎么解读，仍然是由其操作者决定的。现在大多数的 AI 绘画软件需要操作者输入对画面的描述，然后

根据描述来构建画作。

因此，关键词的设计是相当长一段时间里影响生成画作的关键。比如现在我们都想通过 AI 绘图软件画出一张画，用来表达一种孤独苍凉的感觉。你可能会直接输入"孤独"，这个词对人类而言很容易理解，但是对机器而言，它的结果随机性会非常高，它会在数据库里查找带有这个标签的画面作为生成的依据，且大概率得到的是一个毫无意义的画面。

在游戏《龙与地下城》的奇幻设定里，有一类职业叫作吟游诗人，他们负责传唱英雄的伟大功绩，传播消息与信念。我觉得未来的创作者可能就会变成类似的角色，熟悉各种概念和人类情感的他们，会设想出一个能打动人心的诗句，然后输入 AI 绘图软件，一幅幅生动感人的画面就被生成出来。

说了半天比喻和神话，最后告诉大家一个学习的关键词 prompt[①]。如果大家想在未来驾驭好人工智能，可以以这个词为线索去搜索资料。

① prompt 是 Javascript 语言中的一个方法，主要用处是显示提示对话框。

数字浪潮下，设计师将何去何从？对谈知名工业设计师杨明洁

纪晓亮： 您之前说过"设计的本质是为人类创造一种更合理的生存方式"。这跟我们一般听到的有所不同，一般人会说"设计是一种更合理的生活方式的创建方法"。我们很好奇，为什么您会用到"生存"这种听起来更严肃的词，为什么会认为设计和生存方式相关？

杨明洁： 我觉得这个可能跟我做工业设计有关。不同的设计门类所关注的点不一样，因为我是做工业设计，我会从不同的层面去思考，它其实是一个从微观到宏观的过程。比如说我在设计的时候，会考虑产品在视觉上是不是令人愉悦，是不是创新的、简单的；它是不是让人可以很清晰地了解该如何使用；在功能层面上它是否符合人体工学；然后它是不是耐用，是不是安全，是不是能够有非常好的人机交互，等等。

那如果我们把使用人群的范围再扩大的话，这个时候要考虑的内容就又会增加。比如说背用回收的货车篷布做的包、背名牌包、背环保袋的三种人，他们背后代表的不是一个个体，而是一个群体，并且是三种不同的群体。那些比较成熟的品牌，它其实对应的就是某一类有着共同价值观的人群。那么受众在购买这些产品的时候，其实是持有着一种价值观、一种身份认同去购买的。

那么如果我们思考得更宏观的话，可能就是面对某一个区域去做设

计。我们经常讲北欧的设计、东南亚的设计或者日本的设计，这种基于地域而产生的设计文化在今天也还是存在的。

那如果我们再往上一个层面，面对整个人类、整个社会或者整个地球，应该如何去考虑设计？这个时候我们其实就会想到可持续，想到环保，想到节约资源。如果说在前几个层面，我们还可以讲生活方式、生活美学，但是到了后面你会发现，其实我们在探讨的是一种文化。而到了整个社会、整个地球的层面，我们探讨的就是一种社会责任，一种生存方式。

所以我觉得设计的本质应该是一个更加广阔的概念，它是为人类创造一种更合理的生存方式，其中可能会包含生活方式，但它肯定不是一个单纯的美学问题。

纪晓亮：我有一个进一步的问题，您刚才说的那些，我会认为它们之间存在一个递进的关系。在这个递进关系中，是必须先解决低层次的问题，才能解决高层次的问题，还是说尽管存在这么一个框架，但我们在解决问题的时候其实不必完全遵循这个框架来？

杨明洁：产品设计中，有些时候这些元素是矛盾的。比如说面对一个族群，我们去设计某一件符合品牌价值内核的产品，那可能是需要耗费大量人力物力才能完成的一件奢侈品，这很好地实现了品牌与用户之间的精神沟通，但是这和社会层面的要求是矛盾的，跟可持续是矛盾的。

如果说我们要去遵守社会层面的标准，那么这个时候，跟个体需求就没有矛盾，但是跟族群层面的需求可能会产生矛盾。

所以这个问题其实又回到了设计的本质，设计是为人类创造一种更为合理的生存方式，而不是生活方式，因为生活方式这个词可能还无法涵盖

设计所要面对的所有对象。

纪晓亮：现在很多年轻的设计师面临一种可能性，那就是即将要被机器或者算法抢走工作机会，这也是一个关乎生存的问题，您对这个问题是怎么看的？

杨明洁：科技发展下，很多职业会消失，又有很多新的职业会产生。在这个过程当中，作为设计师我有两个态度。

第一，我没有担心设计师这个职业会消失。因为我觉得设计师的核心任务不是解决表面问题，而是优化人和物、人和自然之间的关系。所以说无论在农业文明时代、工业文明时代还是数字文明时代，设计师这个职业始终都会存在，无非是设计师所要做的工作性质会发生改变。

第二，我认为设计师应该持有一种批判性的态度去面对社会和技术的变革。数字时代的设计是一种正向设计，有了参数化工具或者人工智能，设计师其实是变得更自由了，摆脱了很多原本非常繁重的工作，比如要去反复比对 100 种可能的形态。而你让机器去做，机器会给出 1000 种可能，然后你从中选出最优的即可。

我们原来是一个逆向设计。逆向设计指的是我们在设计的时候，要做大量的材料研究、结构研究，反过来，这些材料和结构也会对设计产生很多限制。然后我再开始考虑设计，这个不能做，那个不能做。但是到了今天，我们采用参数化设计和数字化制造工艺，如果不去考虑成本方面的因素，几乎是想要什么都可以做出来，这让设计师的创作力获得极大的自由。

所以说，我们还是把技术变革理解为一个有积极作用的工具。在数字化过程中，你一定能看到并不是所有东西都可以被数字化。那么在未来我

们也可以很清楚地看到，那些没法被数字化的东西会变得越来越珍贵。

而设计师这个职业是具备了无法被数字化的某些属性的。因为我们一直做的是创新性劳动，这一点是 AI 无法做到的。哪怕我们使用参数化的制造工艺，用算法辅助我们去做设计，最终的判断还是需要设计师来做的。

纪晓亮： 刚才您提到，设计师最大的价值是他能创造一些无法被数字化的属性。通过您的讲述，我感觉似乎这些无法被数据化的属性是指我们对彼此感受的一种共情能力？您指的这种无法被数字化的属性究竟是什么呢？

杨明洁： 我觉得这里可能包含美学或是情感上的无法被量化的标准，这是无法被数字化的。可以被量化的东西往往很容易被数字化，被虚拟化取代生产，那么从事相应工作的人就会被机器替代掉。比如说在财务公司或者是金融公司去做数据分析，这些东西非常容易量化，容易被数据化、数字化。

刚刚我说我们设计师应该以一种批判性的态度去面对技术与社会的变革，所谓批判性的态度，应该是一种哲学家的思考态度，这种思考也是无法被数字化的。这是我觉得作为设计师应该具备的。

现在大家普遍接受的设计教育也好，或者多年积累的工作经验也好，都是一种正向设计的一种教育。但在接下来，新技术带来的这种新环境，可能要求的是一种完全相反的思考方式，这也是大家需要格外注意的一个点。

纪晓亮： 是的，我认为接下来我们要面临的是一个"涌现"的时代，会从无序里产生各种各样的可能性，我觉得这是技术革命很重要的一个特点。

所以接下来我们很可能要面临的一个问题是，人人都是设计师，人人都可以借助足够简单的设计工具去完成之前只有受过专业教育、熟悉专业软件操作的人才能完成的某一类项目。如果这个问题发生的话，那设计师究竟应该怎么定义呢？

杨明洁：我不认为在未来你有了某一个工具，然后这个工具变得非常厉害，就能够让人人都是设计师。我对这点是抱有怀疑态度的。一个好的设计师应该要具备思考能力，但这些思考能力并不是人人都能够拥有的。必须经历过很长时间，反复地实践，反复地设计，反复地在各种项目尝试，然后才慢慢总结出来设计应该怎么做。工具解决的还是某一个层面的问题，如果这个设计项目只需要达到某一个层面的标准，那才可以单纯用工具去完成。所以说，我觉得其实完全不用担心在数字时代设计师会面临失业的问题。

然后，我们回到根本，如何去看待设计师这个职业本身。经历过前两次技术革命，我们现在全力拥抱第三次技术革命，这个时候其实会出现很多问题，比如说我们现在会有技术崇拜，但是我觉得我们现在缺乏的其实不是技术，而是文化、美学。我觉得，在设计行业大家都应该好好地去了解一下设计文化而不是技术，我们的设计与西方的差距还很远，而这个差距并不是技术带来的，它是文化带来的，这是我的个人观点。

2.3　新商业下的设计

过稿，能成交就是王道吗？

本篇我们要聊的是设计的评价标准。

每一位设计师的文件夹里，都有着这么一类文件，它们的名字类似，但是有着丰富的后缀，一般是改，二改，三改；确定，再次确定；重做 1，重做 2，重做 3；新，最新，最最新；不改了，不改了 2，不改了 3 之类。

没错，它们都是修改稿，一天做设计，一周改设计，可以说是设计师的工作常态了。设计师的职责或者说设计师的水平，真的就只在于能过稿吗？

前几天和一些设计师聊天，给了大家一个灵魂拷问：你们给客户提供的设计服务是好的吗？你怎么判断它好不好？

按说这个问题应该得到的是一片自吹自擂的回答，但是很意外，问题问出来之后，换来的是短暂的沉默。所有在场的设计师，甚至包括一些挺成功的知名设计师，脸上都露出了为难的神色。

大概是因为每一场设计合作，真的都是双方共同的作品，设计师们不管在舞台上怎么吹嘘自己的匠人精神专业品质，但其实对很多作品心里是不满意的。经过一阵讨论，大家最终得出了一个设计服务是否达标的标

尺：会找回来再次合作的，就表示上次的服务比较到位，在及格线以上；反之就表示什么地方没做好。

我们经常在作品讨论中见到唇枪舌剑的双方，因为一句"客户买单了"而偃旗息鼓。果然，商业设计最终要用商业说话。

要实现商业上的过稿，我觉得只需要彻底明白"明星同款"就可以实现。也就是，重点一在于对客户眼下需求的准确定位，重点二在于对客户长期追求的完美适配。

我们分开来说说这个"明星同款"策略。先说对眼下需求的准确定位，根据我们的经验，客户会找到你，大致的原因是他看中了一个已经存在的方案，也就是明星同款，想要用更少的价格买到它。所以，如果你想过稿，务必知道客户究竟是被哪件明星同款迷住了。在这个基础上，告知他在你这里买到的是同样品质的东西，而价格只有一半不到即可。

而想实现长期成交，就需要你也是明星中的一员了，至少你得是明星们的供应商。客户短期想要明星同款裙子，长期想要明星同款裁缝。如果我们的目标只是实现成交，追求过稿，走到这里也就差不多了。

但我们同时也知道，过稿并不是一切的终点。真正成功的过稿，不是满足客户，而是满足用户。只是满足于让客户点头的设计师，有以下几个潜在的危险：

- 只是追求流行的客户，由于段位太低，很容易自然消亡；

- 真正的明星没有动作之前，自己都不敢动作，变相被锁死；

- 再好的仿品也是仿品，仿品的价格始终无法和正品相比；

- 模仿太轻松舒适，习惯了容易模式的你，将失去挑战困难模式的勇气和耐心。

怎么能打破僵局，不但能过稿，而且能持续地收获客户及用户的支持？我觉得第一步就是抛弃对过稿率这种数字的迷信，过稿率再高，也不过是证明过去你掌握了某种窍门，某种随时可能失效的窍门。可能是客户采购经理的额外信任，可能是熟悉的人际关系，可能是对大牌设计的精准模仿。这些确实能带来收入，但无法证明设计的价值。

过稿之上，我们更应该创造出：

• **一个梦想成真的体验；**

• **一个意料之外的惊喜；**

• **一份对项目的自豪感**。

客户过了稿付了钱，只是一时的开心。愿意接受你的持续影响，保持对你的持续信任，才是设计的价值。

国潮，我们最动人的文化是什么？

本篇我们要聊的是国潮。

国潮现在已经是一个文化和经济现象，大到奥运会，小到表情包，我们的工作生活中处处都有国潮的影子，只要带上这个概念，就可以平添几分人气，增加一份业绩。在站酷搜索关键词"国潮"，有将近 2 万组相关作品，最早的一组是 9 年前乔凯发布的"妙手回春"台历，它以潮流插画手法，重新绘制了财神、葫芦等传统元素，也把设计师生活中的苦乐融入其中，一发布就受到了强烈的关注。

在与客户沟通时，设计师应该如何解释国潮？我们在未来可以探索什么样的新国潮？

老规矩，先说说历史。

我手上有一本吴晓波团队编写的《这个国家的新国货》，里面归纳了我国的三轮国货运动。

1904 年美国举办第一届世界博览会，清政府派了一个官方代表团参加，展出瓷器、茶叶、丝绸等，和别的参展国家的电报、电话、汽车一比，差距巨大。于是回国后，清政府就在北京、天津、武汉、宁波设立了劝业场，作为官办的工艺局产品展销场。这是中国第一次思考现代化和商品之间的关系，也是中国第一轮国货运动。

第二轮国货运动发生在 1984 年，当时中国出现了一批企业，联想、海尔、万科、健力宝、科龙都是这一年创立的。此后中国在轻工业领域发起了一场国有品牌运动。在这一轮国货运动中，在吃、穿、用三个领域都出现了一系列知名品牌。

第三轮国货运动，也就是我们现在处在其中的这轮，起点在 2015 年，这一年供给侧结构性改革的提法首次出炉，新产品和新品牌的迭代进程加速，中国的产业经济和消费结构都开始发生重大的变化。在供给侧，2009 年中国的汽车产量超过美国，生产着全球 60% 的消费品，展现出强大的能力。在消费端，庞大的新中产群体出现，他们不再满足于性价比，而是愿意为美好生活付出溢价，开始寻找更优质、更美观的产品。

为何国潮在今天仍然有这么强的活力？我认为有以下几点原因：

天时： 随着我国成为全球第二大经济体，不断增长的民族自豪感需要表达。

地利： 我们有着全球最完整的制造业产业链，随着供给侧结构性改革的推进，这部分产能需要释放，产业升级也需要文化力量的助推。

人和：中国发达的互联网和自媒体产业，以及 Z 世代对自我表达的需求给国潮提供了良好的支持。

看起来天时、地利、人和齐备，供给需求两旺，但是作为国潮作品最早的发布交流平台，站酷上发布的国潮设计存在一些问题：同质化严重，内卷式竞争。也就是现在的国潮设计大致形成了几个主流的风格，并且很少见到新的尝试。

为了能充分理解国潮的现状和发展脉络，我邀请到了国潮标志性品牌——妙手回潮的主理人齐凯老师来一起聊聊这个话题。

齐凯是这么认为的：

回看漫长的八年国潮之路，经历过初期的红利期和巅峰期，现在国潮正在走向一个混乱的迷茫期。我经常对很多人说，现在国潮的市场犹如当年的共享单车市场，看似一片欣欣向荣，但实际上却像壮大到极限摇摇欲坠的一个气球。我对国潮更多是悲观和担心，因为同质化的时代已经到来，市场的新鲜度在一轮轮的复制中被消耗殆尽。之前总以为杀死原创的是知识产权保护，没想到最后竟然是重复的同质化。

这些年我发现了一个特别的现象就是，五六年前的山寨现在变成了模仿。我们可以称之为同质化的一类风格。这也是做山寨那群人的"自我进步"。我觉得这就是市场变化的一个根本特征。

入局的不仅仅是专业的，还有很多半专业的以及沾点边的人或公司，在没有理解国潮真正意义和做法的前提下，应用浅显的设计元素符号便成了最方便使用的方式，造就了翻倍增长的各种产品。而消费者如同一张白纸，慢慢被教育被影响，形成了如今被歪曲的国潮定义："时尚化"的中国元素插画贴在各种产品上。

想解决问题，先要看清问题根源。多年来造就这个问题的根源在于两点：

第一：很多人不喜欢 0 到 1，而是喜欢 1 到 n。因为这样更有效率更有价值。这对于商业或许是对的，但对于文化则是错的。

第二：从文创到国潮，有多少人真正想过什么是文创？什么是国潮？

它们不是一个名词，也不仅仅是一个用来赚钱的商业模式。它们是很多人从量变到质变辛苦找到的文化复兴方式，是传统文化在更迭时代转向年轻人的新通道。这是它们诞生那一刻的使命和价值，是国民文化自信的启蒙！它应该具有更大的力量去超越商业本身，推动更高维度的国民进步。

文创和国潮，先有"文"和"国"，再有"创"和"潮"。这是内核和外表的关系，今天的局面正是内核缺失，外表盛行。

这个问题的解决方式，妙手足足实验了四年！我们减缓了更新的速度，高要求地探索任何的可能性，在这期间被快速资本化的国潮逐渐吞噬，但拼死抵抗。我们四年的经验足以为大家提供参考：

（1）**回归文化。**文化的骨相和设计的皮相，共同交融形成巧妙的链接，成为产品最好的表达方式。

产品的实用性、功能性和中国文化的趣味性关联，不单单造就了产品差异化带来的商业利益，更能让消费者感受到文化的魅力。这就是文化年轻化的传递过程。

（2）**注重产品精气神的传递，而不是设计。**设计国潮的产品，如同拍一部电影，要有深度的剧本，要有一个懂剧本的导演，还要有能演好的演员，用演技表现剧本的情节，让观众感同身受。

我们经常说一句话：很多人看到紫禁城，不是因为看到建筑而感动或者震撼，而是因为看到了在里面发生的悲欢离合的故事而对这个建筑充满感情。

（3）**学会与时俱进，学会借力**。突破文化与表达方式的束缚，才能产生更多不一样的具有新鲜度的方向。文化是多维的，表达方式也可以多维。

（4）**坚持下去**。要相信，对的总会走到终点。市场在自我净化，在最后一刻到来之前，你要做的就是坚持！我们就这样坚持到现在，八年了！容颜已变，但内心还是八年前的样子，还有着在站酷发第一篇国潮作品时的激情。

以上就是齐凯老师的分享。国潮设计目前尽管有这样那样的问题，但前景一定是光明的。我也顺着话题，谈谈我对国潮设计的一些建议。

我认为：**自信才是魅力的来源，国潮崛起的关键就是文化自信。**

现在的国潮已经摆脱了故纸堆，正在用崭新的语言和自信的姿态收获粉丝。但我觉得还不够，我们还可以更加自信。这种强大的自信应该怎么建立？它来自对中国独特文化的思考。

比如我们的象形文字对比其他文化的注音文字，就是十分特别。站酷有大量的字体设计师在围绕汉字做创意，比如齐凯 8 年前做的新春联，就是个非常好的国潮文化载体。也有一些别的方向的创新，比如徐冰的英文书法，把英文单词重新组合成汉字的形态，以书法的形式书写，既输出了中国文化，又结合了世界的环境。

再往深处挖掘，我们中国文化还有很多独特的价值观念。比如我们的家国观念十分深厚，我们有几十个关于亲属的称呼方式，而西方只有寥寥

几个。是不是可以基于这些独特的文化去做创意？

我们的文化有着天然的包容性。像龙就是一个平台生物，它聚合了猪、蛇、虎、鹿等多种动物的特征。珠玉在前，我们还有什么不敢去尝试，不能去表达，还有什么放不开的束缚？

就像李泽厚先生提出的"乐感文化"概念，我觉得这种海纳百川的自信，对自己、对他人、对世界发自内心的欣赏，就是我们中国文化的灵魂。在这个基础上创造出来的作品，必定可以有更加从容喜乐的状态，给世人带来更大的宁静和慰藉，最终成就国潮这个充满乐观和希望的 IP。

品牌联名的方法论是什么？

本篇我们要聊的是品牌联名。

老规矩，我们先来看看联名这件事的历史。 现在可考的商业联名案例最早的应该是 1937 年由伊尔莎·斯奇培尔莉（Elsa Schiaparelli）和萨尔瓦多·达利（Salvador Dali）共同设计并由温莎公爵夫人带红的龙虾图案连衣裙。安迪·沃霍尔的金宝汤罐头也是我们记忆里最早的有艺术家和商业产品一起出现的画面。

而把联名这件事玩得最彻底的，我觉得还是优衣库品牌，尤其是它的"UT"T 恤系列。 2006 年，日本知名设计师佐藤可士和担任优衣库的艺术总监。他提出一个新颖的品牌理念："UT"售卖的不是 T 恤本身，而是印花所代表的文化符号。

到了 2014 年，潮流教父长尾智明出任 UT 系列创意总监之后，更是打出了"新世代 T 恤"的口号。也就是从这个时候起，UT 与各种艺术家、

设计师以及其他品牌 IP 合作，推出联名款，主题横跨动漫、影视、文学、艺术、饮食等各种领域。

通过观察 UT 历年来的联名，我们可以发现，参与联名的主体其实只有三大类，也就是名人、品牌、IP。而联名的形式，可以划分为一主一次、一主多次、绝对平等这三大类。

为什么要联名？为什么会形成这几种联名的形式？我觉得是因为联名这个动作给参与各方带来了明显的好处，表现在以下几点：

（1）形成了新的稀缺性。

人们都有收集的本能，都有将很美的艺术品摆在自己桌面的冲动。这可能是一种面对物质匮乏的应激心理，稀缺的好东西我都可以拥有，不稀缺的生存用品就更不在话下了。

（2）降低了决策的成本。

喜欢很难，信任更难，但是一旦喜欢上，爱屋及乌就很自然了。这是品牌、名人、IP 等信任沉淀对象值钱的原因，也是联名款畅销的原因。联名的几个主体中只要你喜欢其中一个，就足以形成购买的动机。

（3）好的联名扩展了自己的宇宙。

好的联名是一次展示"吾道不孤"的机会。我们是一种社会性动物，通过联名可以告诉受众我有很多意趣相投的朋友。我们聊到这里，似乎已经把联名这件事的轮廓大致描绘出来了，但是我们跳过了一个最关键的问题：**联名的本质究竟是什么？**

我认为联名的本质就是一个词：信任。

联名就是对信任的嫁接或者加工过程，而这种嫁接，或许在未来会成

为品牌加固和孕育新品牌的有力工具。为什么这么说？

从零开始构建一个新品牌的难度越来越低，但是构建一个大品牌的难度越来越大了。品牌这个话题涉及的利益和学术内容较多，以下我替换成信任来说。我会用信任沉淀过程来代替品牌构建过程，选取我们比较熟悉的国内案例和我自己经历过的时段（也就是从 20 世纪 80 年代到现在）展开谈谈。

在最早的时代，也就是吴晓波《大败局》书中描写的时代，谁是央视的标王，谁就是全国人民最信任的品牌，有限的内容传播媒介造就了简单粗暴的信任沉淀。然后互联网来了，在 Web1 中，一切还是和以往一样，谁能在四大门户砸下最大的投入，谁就能占领人们的视线和脑海。但是这个时代并不太长，因为很快百度的搜索框成了信息的入口。在被搜索框统治的漫长岁月里，以直通车为代表的流量工具是造就一个品牌的杀手锏。

在旧时代里，谁的资金运转效率高，谁就是品类之王，谁就是大品牌。

新时代互联网和算法开始，搜索框仍然在，但是人们已经觉得那也是个累赘，所以算法推荐应运而生——你不用输入，我帮你分析。这造成了很多根本变化，因为人人看的东西不同，所以一些在旧时代一定会在竞争初期就因为效率不高被迫出局的小众品牌，得益于分发机制，逐渐培养出了自己的受众和消费观。

当下垄断性的超级品牌、品类杀手逐渐消失，更多细分的、另类的小小部落正在涌现。因为各个部落天然的偏好，他们会情不自禁地搬到相邻的地区去。就像上海的安福路，一段不长的马路上，生长出形形色色的新消费品牌，但是它们都有着类似的主理人、工作人员和顾客。

没有了全国人都看的电视台、全城人都去的大商场，但是有了星罗棋

布的小绿洲。在绿洲和绿洲之间，联名的商队运输着我们这个时代的丝绸瓷器，让友邦见识着不同部落的风物。

简单就是美吗？

本篇我们要聊的是极简风格。

现代设计上的极简主义源自 20 世纪 60 年代的艺术派系（简约主义）。我来简单介绍一下这个艺术流派的诞生。

欧洲文艺复兴后，法国基本上引领西方艺术潮流：古典主义、洛可可、新古典主义、浪漫主义、印象派、野兽派、立体主义……直到第一次世界大战结束，艺术世界的格局发生了变化，标志性的作品是马塞尔·杜尚（Marcel Duchamp）在 1917 年创作的以《泉》为名的白瓷小便器，这是美国艺术界第一次产生的有世界级影响的作品。

杜尚一派的艺术家认为：艺术的形式与美都不重要，艺术的价值在于思想。这种价值取向也直接促进了后面一系列流派的演进。可以说每个获得流行的艺术流派都是因为它们背后的思想暗合了当时人们的思潮。

在第二次世界大战期间，欧洲失去了艺术主流阵地的地位，美国的艺术蓬勃发展起来。抽象表现主义就是美国绘画的象征。抽象表现主义的作品呈现出来的是一种混沌、无边无界、无始无终的感觉。

到了 20 世纪 50 年代，美国的经济蓬勃发展起来。我们现在无比熟悉沉醉的消费主义，开始成为社会文化的核心。在大众消费活跃的背景之下，波普艺术大行其道。代表性艺术家安迪·沃霍尔（Andy Warhol）擅于将代表大众消费的图像比如罐头、流行明星画像作为基础元素重复呈现。

这种将商业题材用于艺术创作的方式，非常准确地反映了消费主义的时代特色。

在抽象表现主义和波普艺术的催生下，简约主义艺术登场了。莱茵哈特是简约主义的代表人物，而他的代表作就是莱茵哈特蓝。这个流派一方面反抗抽象表现主义的神神叨叨，直白地告诉观众，你所看到的就是我们要表达的。另一方面，也受到了波普艺术的启发，把艺术家的个性表达推到了极致。这种抛弃了技术的流派可以风行，再一次印证了艺术的价值在于思想。

接下来我要介绍推动极简设计风格形成的另一股力量：国际主义风格。

国际主义风格一战期间在欧洲萌芽，二战后在瑞士兴起，20世纪六七十年代在美国得到发展。大家在版式学习中必读的经典《平面设计中的网格系统》（*Grid Systems in Graphic Design*）就是遵循了国际主义风格设计的典型。正如网格这种用理性科学的方法进行信息最大化传达的工具，国际主义提倡回归内容，放弃形式上的装饰性。这种价值观十分契合二战后国际尤其是西欧各国之间加强联系的社会背景，因此成为影响深远的一脉设计流派。除了网格系统，其他任何带有规范、手册、去装饰化字眼的设计方法，背后可以说都有国际主义的影响。

这种源自欧洲的设计思潮和同期在美国流行的简约主义设计思潮在表现上有很多类似之处，但是国际主义风格的非人格化、规范化、系统化，以及追求合作的本能诉求也使得这两者有些许不同。

现在的极简主义，其实是美国的简约主义艺术和欧洲的国际主义风格合流之后的产物。简约主义把艺术家的个性推到极端，而国际主义把去个性化推到极端。这两个看起来水火不容的流派是怎么融合的呢？

使得它们融合的思想根基，就是对事物本质的探索和呈现。

极简是对资源的最大化利用，尤其是对自己的最宝贵的时间、精力资源的最大化利用。当物件减少，信息量降低，剩下的内容就自然会得到更多的关注，人们身处这样的环境里，也往往会有更加平和的心情。我们对物质和信息丰富度的追求其实只是对安全感的补偿，大多数东西并没有必须存在的必要。

每当这个时候我就会想到一张乔布斯在家中的照片：夜晚的台灯下年轻的乔布斯穿着他的黑色 T 恤、牛仔裤坐在地板上直视镜头，家中空空荡荡只有几本书和一台音响。或许就是这种极简主义生活方式帮他节约了注意力，才可以设计出 iPhone 这种只有一个按钮的划时代产品，把"少即是多"的理念实体化成风靡全球的产品。

说到这里，大家难免会觉得简洁就是世间真理。但其实并不是，可能再过十年，当极繁主义占据主流的时候，我们会觉得复杂丰富才是快乐的源泉。多和少都只是表现形式，表现形式是对当下生活需要的适应，对事物本质的追问。

Z 世代，新消费设计 "新" 在哪里？对谈巴顿品牌设计师

纪晓亮： 大家现在都注意到一个现象，所谓比较新的品牌设计，尤其是消费领域的，都呈现出要么特别简化，要么是酸性风格或者是新丑风格，它是个好事还是个坏事？如果它是个好事，背后大家都这么做的原因会是什么？

陈敏鑫： 确切地说，这是一个好事，但它也有一定的问题。比如在民国时期有比较突出的且具有时代性的设计风格，就形成了一种 "民国风"。现在的设计，例如酸性设计中图形配合上金属液体的质感，跟以前的设计就有较大的差异性。国内有一些比较好的设计公司，它们会做一些这样风格的海报，引领整个中国的设计师朝这个设计方向去靠，因为人是会受别人影响的。大家会觉得朝着这个方向去设计可以迎合市场的需求偏好。而国内公司也会去学习国外公司的设计风格，比如五角设计公司（Pentagram）、朗涛设计（Landor Associates）、Plus X Creative Partner 等。

纪晓亮： 所以有的时候大家跟风的成分比较多。或许大家不知道原因是什么，反正第一个采用这个方式的人获胜了，大家也拿不准他的胜利是不是来自这种风格，所以就想先抄一下这个风格试试，毕竟这是最简单的对吧？

陈敏鑫： 对，先朝这个方向去走一下，至少前者成功了。当然一味地

模仿也是没有用的。例如某饮品品牌，从新消费的角度来说，它要做的其实不仅仅是视觉风格，还需要有很多定位，比如要考虑到目标受众更偏好 0 糖 0 脂 0 卡，就是说需要对客户心理进行分析研究，然后再配合品牌产品的包装、广告、运营一并推向市场。

纪晓亮： 现在所谓 Z 世代的消费者，他们的消费新在哪？

陈敏鑫： Z 世代的人生出来就对手机、互联网很熟悉。他会在互联网上有一个线上的身份，生活中他又有一个线下的身份。

Z 世代的人的信息获取比我们这一代要更快、更多、更广泛。现在，你要跟他去说一个化妆品的成分，他自己会在网络上查看资料研究，而我们那个时候哪有那么便捷的网络查找，我们的信息是不透明的。所以说，Z 世代的人群从思想上就跟我们不一样，成长环境也不一样。他们不用担心房子车子，父母都已经给他们准备好了，他们生存的起点就跟我们不一样。而对于工作，Z 世代可能会有自己的特别想法，他们一辈子可能会换十几个工作，做很多不同类型的事情。

这代人的生活、思想环境不一样，接受的信息不一样，消费能力也不一样，造成他们对事物的认知也发生了天翻地覆的变化。就像我看江南春的《人心红利》一书里写，Z 世代人群的标签是"潮酷美"，丑的不要。所以后面引申出来一个东西，就是审美能力。

张奇能： 从底层逻辑上看，95 后跟 80 后最大的区别在于，以前那个时代市场经济还不是很发达，大家的底层思维是慕强的。当时谁要是去国外上学旅行，感觉好像是一件很自豪的事情。到了 95 后这一代，他们的成长刚好经历了中国经济发展较为迅猛的阶段，在这种环境之下，他们出国的时候也会去对比，会发现"这里怎么连个支付宝都没有？怎么叫个外卖这么难？国外好像也就那样吧"。他们会从心底里觉得在中国生活、使

用国货产品是相当好的，他们是打心底爱国的。

纪晓亮：所以结合你们两位说的，我有一个感觉，好像我们说的 Z 世代，尤其是 95 后这群人，最显著的一个特征就是他们出生在马斯洛需求层次①比较高的年代里，他们生来就在金字塔偏高的位置上，甚至有的很早就可以去追求自我，实现自己的个性化表达等。这可能是一个最大的特征。

刚才说到的一个特征来源，是两位都提到的与经济基础相关的原因，其实还有一点我觉得也能解释为什么现在设计风格会变成这样。我们大概以 60 后、80 后跟现在这些 95 后做一个区分。我们发现 60 后的人很难接受在网络上有另外一个虚拟身份，对他们来说这个概念很奇怪。对我们 80 后来说，我们其实能接受有一个虚拟的身份在网上，但是我们更多地会认为在一种工作状态或者特殊状态下"在网上有另外一个我"。但是对 95 后来说，他们反而很难接受没有另外一个虚拟身份或者数字身份。对他们来说，这种一生下来就有的数字跟现实两重身份，是一种特别自然的情况，这可能是造成 95 后这群人跟其他人完全不一样的一个很重要的原因。

其实用一句话总结就是，Z 世代这群人真正特殊的地方在于他们是数字互联网的原住民。数字互联网很特殊，完全有别于传统互联网，所以这一代会展现出这样的差异化，这也是发展过程中的必然。

① 马斯洛需求层次结构是心理学中的理论，包括人类需求的五级模型，通常被描绘成金字塔内的等级。从层次结构的底部向上，需求分别为生理（食物和衣服）、安全（工作保障）、社交需要（友谊）、尊重和自我实现。

设计
是一种
活法

第 **3** 章

3.1 设计作为职业

设计，为什么仍然是个好专业？

我这十多年的主要工作内容就是看形形色色的设计师上传到站酷的原创作品，总数有上千万组。基于这种"人肉大数据"，我按照从大局到细节、从外部到内心的顺序，聊聊我认知里未来几年设计师及设计内容的发展趋势。

1. 为什么设计是一个属于未来的好专业？

1）行业数据

相信大家都对设计行业究竟有多大没什么概念，正好我在 2021 年做过一个行业数据的调研。2021 年，根据国家统计局数据，创意设计服务行业的总产值达到了 2 万亿元。这么说大家可能仍然没有感觉，我这么说，同年电影行业产值是 700 亿元，话剧只有 40 亿元，我们认为特别赚钱的游戏行业，产值也不过 3000 亿元。所以，大家可以有一个体量上的感知，设计行业的体量是游戏行业的七倍左右。而且设计还是高速发展的新兴行业，2018—2020 年，设计行业的产值分别是 11069 亿元、12276 亿元和 15645 亿元，这是一个每年增长百分之四十多的行业。

2）行业就业

我们对设计师用户做的调查显示，有六成设计师供职在乙方公司，四

成供职在甲方公司设计部门。其中 30 人及以下的小型乙方公司或工作室占 28%；30 ～ 100 人的中型乙方公司占 15%；100 人以上的大型乙方公司占 17%；甲方公司设计部门占 40%。同时，中国教育在线也将艺术设计列入最好就业的前十个专业。

3）全球发展

国内说完，我们再来看看国际。据联合国统计，创意产业占全球 GDP 的 7%。全球创意产业市场发展极不均衡，目前主要集中在北美、欧洲和以中国、日本、韩国为代表的亚洲地区。

基于以上这些权威数据，大家可以放心，你们正处在一个冉冉升起的朝阳行业中。

2. 设计的挑战在哪里？

设计正在从一个职业变成一种方法。也就是说，"人人都是设计师"这种说法，可能会在不远的将来变成现实。

在农业革命时期，设计仅仅是农闲时的一些手工艺；到了工业革命时期，设计就一举成为驱动生产的引擎。我们现在接受的学院教育，也大多是这场革命中发展出来的知识。目前我们已经处在信息革命的后半场，设计也逐渐成为日趋重要的因素，可以说渗透了从生产到消费的每一个环节。

但这还不够，元宇宙来了。在元宇宙中，人们在干什么？人们只干一件事：设计。

在物理世界，建房子需要产权证、建筑师、工人、建材，但是在元宇宙，需要的只是你的设计。房子如此，衣服、游戏、交通工具都是如此。

随之而来的，还有工具的极端智能化和简易化。可以预见，会不会使用软件在不远的将来将不再是区分一个人是否是设计人员的标准之一。

3. 人人都可以借助方便的工具创作了，设计师应该怎么重新定义？

每一位年轻的设计师都需要认真思考这个问题。我对这个问题的解答是，无论时代怎么变幻，设计师都应该是负责探索新的可能的人。看一个人是不是设计师，并不是看他是不是拿到了设计学位，是不是能熟练操作软件，而是看他是不是能提供一个新鲜的、有价值的视角去解决各种新问题，满足各种新需求。

怎么才能变成这种敢想能干的真设计师？我觉得需要找到真实的自己，从自己出发，去生长出你独特的设计体系。MBTI 职业性格测试[1] 相信很多人都做过，今天我再向你们推荐另外一种比较小众但更为准确的自我观察工具：**AEIOU 元音观察法**。

A（Activity，**活动**）：你喜欢什么样的活动？自由的还是有组织的？学术的还是社交的？

E（Environment，**环境**）：你喜欢什么样的环境？安静的还是热闹的？自然的还是人文的？

I（Interaction，**互动**）：你喜欢和什么互动？人还是机器？动物还是植物？声音还是文字？

O（Objective，**物体**）：什么东西会加强你的沉浸感？笔还是计算机？书还是画？

U（User，**用户**）：和什么样的人在一起可以激发你的创造力？学霸还是美女？发小还是陌生人？

[1]　MBTI 是 Myers-Briggs Type Indicator 的缩写，意为迈尔斯 - 布里格斯性格分类指标。它是基于荣格分析理论开发的一种性格分类与评估方法，用于测评人的心理偏好和行为倾向。MBTI 将人的心理特征划分为 4 个维度，每个维度有两个对立的特征，一共将人划分为 16 种不同的性格类型。

从这五个方面去逐步确定你天生的使命，去做你擅长和喜欢的事，这是每一个人尤其是设计师取得成功的核心秘诀。

我特别喜欢《纳瓦尔宝典》中的一句话：**成为你自己，这是世界上你最有竞争优势的一件事。**

鉴于读者中有不少在校大学生朋友，我再进一步提示你们一个技巧，关于怎么应对你不擅长和不喜欢的事。这个技巧就是在你的同学里找到互补项。学术型的你可以去找到社交型的他，毕竟未来是合作的世界，每个人只需要做好自己和找到盟友。你们组队成功之后，我再提示一些可能会同时发生在你们身上的有关学生思维的问题。

4. 有哪些常见的学生思维？

学生思维有很多，其中最容易给大家未来的职业发展造成麻烦的，是以下四个。

1）正确答案思维

这是最典型的一种学生思维，因为我们从小到大习惯了一个叫作教科书的东西。上面写着绝对正确的答案。所以刚进入职场的新人，特别喜欢去寻找这个通关秘籍，学习越好，越有这种惯性。

但其实世间大多数事要等发生之后才有判断系统，很多大厂会给你安排师父（mentor），甚至你的岗位是有 SOP（Standard Operating Procedure，标准作业流程）手册的。**但是他们并不是你在学校的老师、辅导员或者教科书。**在公司的眼中，这些是保证你工作底线的安全措施，而不是对你的期待上限。

2）全面发展思维

这又是一个好学生更易犯的毛病，学校经常会根据总分来评判学生

的好坏，但社会会根据你的特长来使用你，而不是你的总分。**职业的本意是社会分工，而不是培养学霸。学生刚入职场，很容易犯的错误是平均用力，想学会视线里所有职能和岗位的工作，但这只会带来无谓的疲劳。加强你的优点，去配合别人的优点，才是正确的职业人之路。**

防偏科思维还有一个表现是：太压抑自己的感受，不想表现得与众不同。这同样是没有必要的，职场以结果说话，有话直说，有事快办，如果你能帮别人更好地拿到结果，中间那些扭捏人们是会自动省略的。

3）班主任思维

不同于以上两个，这个特性更容易发生在学习不太好的学生身上，或者家教很严的学生身上。就是总会有一种被管理的暗示，最典型的心态就是假如老板不在，今天偷懒一整天，会有一种暗爽。尤其最近在"00 后整顿职场"等话题的烘托下，这种偷懒似乎更成为了一种正义，国外也有"没完全辞职的辞职"这种说法。

4）公平思维

世界确实是公平的，但是在工作里就未必。或者换句话说，不公平才是工作这件事的难度所在。**按照教学大纲，背下来所有预设好的题目，就可以考到高分，这是象牙塔里才有的公平现在你来到的是并不存在唯一正确答案的竞技场。你很努力，但是你可能在瞎努力。**

总而言之，学生思维之所以会在职场里发生，原因是学生们第一次从全是熟人的稳定社会，来到了布满生人的变动组织。大家更应该利用好自己还在校的时间，去前置思考。

5. 为什么大学是最好的思考期？

在我看来，大学至少有三个得天独厚的优势，可以帮助你成为优秀设计师。

1）充分记录活跃的思维模式

人的想象力是会退化的，同学们，请养成一个习惯，把你的奇思妙想都记下来，它们是你未来最重要的无形资产。我现在还保存着当年上学时的一些灵感，他们很多我都无法回忆起细节，但是能回忆起来的几个都帮我做出了很特别的作品。

2）充分实验，用足你的试错成本

超低价的食宿费用、市中心的校址……你们现在可能还感觉不到这些福利的价值。等你毕业或者实习的时候你就明白了，这些其实是大学给你的一个超级福利。即使你在远离市区的大学城，也请不要把时间都用来玩游戏和睡觉，趁着你还是个孩子，多去接点设计项目，参加点社会活动。趁着还有年轻作为借口，赶紧多犯点错。

3）多去获得外界的善意支持

请建立你的新媒体账号，开始输出内容。还是那个原理，没有人会为难一个年轻人，同时大家都喜欢看到听到充满活力的新一代。还没有注册微信公众号、微博、小红书、快手、抖音等社交媒体账号的同学，别等了，快去注册吧。还没有站酷的，更应该去注册一个账号。

等到进入元宇宙了，你可以套个虚拟形象出镜。万一碰上伯乐呢？最差你也可以碰到志同道合的伙伴，与他彼此互补。

最后我来做一个总结：

我们都很幸运地选中了一个朝阳行业，有着不输其他热门赛道的前景，尽管正处在剧烈的变局中，但我们可以凭借对自己、对伙伴的清醒认知，及早出发，在校园里就开始我们的设计师之路，把该犯的错、该交的学费用更小的成本解决掉。

不赚钱没数据，设计师的年底总结怎么做？

要么提供高收入，要么带来快增长，要么引领强大的未来，这就是人们对一个工作是否具备价值的三个判断尺度。

首先，收入是对问题解决者的回报。我们可以从解决**问题**的角度来解释设计和收入之间的关系。

然后，设计是巧妙的解决**方案**，而巧妙的主要表现就是效率更快。用更少的投入实现更大的产出，本来就是设计的目标。

最后，**产出结果**更强大是设计的目标，就不用赘述了。

综合起来，我们就得到了设计师年终总结的框架：

（1）我们基于某个问题，使用设计的办法，得到了不错的结果；

（2）由于这个结果，公司实现了收入的增长。

我们在描述问题时，应该聚焦于问题的不可见性和高影响性，也就是在设计的视角下，我们发现了哪些隐藏的重大问题。

在描述方案时，应该多使用对比的方式：之前对比之后、我军对比友商，帮助大家理解我们的设计方案。

最后是最重要的结果阐述，需要围绕意义或者品牌这些长期价值。要是能说清楚问题的隐患、解决方案的高性价比、价值的持续长久，相信所有同事都会给设计师的贡献鼓掌。

这时候有人仍然会说，你说得对，但是我总结下来，发现我这一年既没有发现问题，也没想出什么好方案，更别说创造了什么价值。我只是在完成别人告诉我的任务，我不知道为什么做，更不知道做得怎么样。那我

年终总结该怎么做？

如果你是这个情况，我建议你先不忙着做给别人讲的年终总结，可以先做个给自己分析的自我总结。自我总结很简单，就问两个问题：

问题一：今年我变得更抢手了吗？（可以把目前薪资 ×2 去投简历试试。）

问题二：明年我计划变得多抢手？

假如今年你已经变得抢手，明年会更抢手，我相信你一定可以完美交付前面说的年底总结。但如果你变得更不抢手了，也别着急，我们可以沿着隐藏问题、解决方案、长期价值三个词认真想想。

我的工作里真的没有什么问题是一直存在却没人想要去解决的吗？为什么我不去？

解决问题的最佳方案真的已经被自己掌握了吗？为什么我不去学更好的办法？

我现在做的事在未来会持续给我带来正向回报吗？假如是，那我做得够努力吗？假如不是，为什么我还在做？

最后，建议大家可以在年底的时候将年度总结作品集和自我总结文章都发到站酷平台上，借助同行们的眼睛帮你去发现其中的问题，找到让自己更高、更快、更强的方法。

生态位，设计师怎么找到自己的最佳甲方？

本篇我们要聊的是设计师们最关心，也最难解决的问题：怎么找到并找对客户。

我们都会在某个阶段，尤其是没有新客户的时候，问自己这个问题：**我的设计能力应该还不错，我的粉丝也不少，同事也都夸我，同行里也有些名气，但为什么总感觉似乎做错了什么？为什么客户增长就停下来了？怎么能证明我错没错呢？如果我错了，究竟错在哪里？**

这几个问题其实是有科学的解答方法的，那就是 NPS（净推荐值）调研。这是一个极简的工具，通过只向我们的客户提一个简单的问题找到线索。

在这里我们可以问这个问题：如果我们停止服务，你会失望吗？ 如果在这个失望度的调查中有超过 40% 的客户表示产品停止服务他们会非常失望，那就证明我们没有做错。没有新客户只是因为我们对目标客户群体的曝光宣传不足。根据已有的客户去找类似的新客户，大胆地宣发，他们很快就会买单。但如果只有不到 40% 的客户表示，有没有你的服务对他们来说都可以接受，你就要小心了。你找不到新客户的情况，很可能会继续加剧，直到无以为继。如果你在上班，可以改为问同事和领导，在他们真心回答的前提下，答案也是同理。

那么，我们应该怎么去找到最合适的客户，赚到尽可能稳定的收入呢？

参考 NPS 的思路，我找到了互联网界的另一个框架：PMF 模型。

PMF 模型最早是由 Marc Andreessen 在博客中提出，分成三部分：市场（Market）、产品（Product）、产品市场适应性（Product-Market Fit）。

其中，市场包含了我们的目标客户（Target Customer）及未被满足的需求（Underserved Needs）；产品在模型里被定义为价值主张（Value Proposition）、功能集合（Function Set）、用户体验（UX）。而未被满足的需求，就是去深入挖掘目标客户，用合适的价值主张打动他，用合理的功

能给他最佳的用户体验。

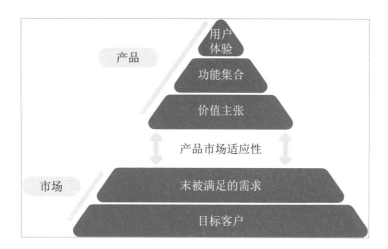

比如有一个设计师，他在站酷和小红书有几万的粉丝，还有自己的 10 个微信群。但是他和我们一样，也处于客户断档的尴尬中。这是为什么？

这时就可以用这个模型来观察：**从表象上，应该是他给人留下的价值主张并没有对应上目标客户的未被满足的需求；从深处挖，可能是他提供的产品和服务并不匹配对应的目标客户群**。比如，这位设计师的粉丝都来自他平时撰写的职场设计经验分享，但是他的收入来源是提供品牌设计服务。这就是典型的产品和市场不匹配。

有了 PMF 模型，至少我们有了一个更详细的框架去观察和思考：我们究竟持有什么样的价值主张？我们提供的产品或服务有什么功能？我们在基础功能之上做出了什么样独特的体验？另外，我们的目标客户究竟还有哪些未被满足的需求？他们看重和不看重的东西是什么？他们愿意为什么样的体验买单？ PMF 模型可以提醒我们不要陷在单点中，而是强迫自己进行更全面的思考。

接下来我们试着继续补足一下这个 PMF 模型，看看它是不是可以变

成更有利于我们寻找最佳客户的利器。

首先，我们可以发现，这个模型没有提及时间这个要素。要知道，适合不适合这件事，时间是非常决定性的因素。

这里我给大家介绍一个概念，叫作"技术成熟度曲线"（Gartner Hype Cycle）。它是指任何一个技术驱动的创新，都会经历下面这样的过程：一开始是整个社会媒体对它充满热情，过分地捧，过热地冲到头顶。然后到某一个点，人们开始大量失望，或者转移注意力到其他东西上，这个创新就跌到谷底。能够在谷底存活下来的技术会随着时间的推移慢慢地重新升温，逐渐成为这个技术的主要代表力量。我们可以结合自己的经历发现，几乎所有的新技术在最后彻底征服所有人之前，都有过类似的波动，甚至有过好几轮波动。

每次波动，都会有一大批上个波峰的王者陨落，也会有新的玩家入场。怎么能成为那个在最大成长曲线里笑到最后的人呢？杰弗里·摩尔[①]的《跨越鸿沟》讲的就是这个话题。这是一本老书，整个 20 世纪 80 年代中期，被硅谷奉为宝典，核心思想说的是出现这种波动是因为人们在接受新事物的时候，会基于各自不同的性格心理，聚集成不同批次的多个群体。早期接受者和远见者托起了前几次波峰，但他们太容易见异思迁，也太小众。只有务实的人群，才是要重点关注的。他们人数众多。一旦决定使用就很难改变。但问题就出在很难改变上，他们决定是否采用一个产品和服务只看一件事，即周围的大多数人用不用。所以，这里会出现一个巨大的鸿沟，早期玩家另寻新欢，务实的大部队却迟迟不能决定。用杰弗里·摩尔的话说，大多数优秀的公司都死在这个阶段，跳不过去这个坎。

① 杰弗里·摩尔（Geoffrey Alexander Moore），硅谷教父、高科技营销魔法之父、硅谷战略与创新咨询专家。

这就是时间对我们的考验，今天很难，明天更难，后天很美好，可是多数人死在明天晚上。

如果我们想做最后的赢家，应该什么时候入场呢？应该是在最后一个鸿沟里。因为在那个鸿沟入局，会面临越来越好的局面，而不必承受之前反反复复地升起落下。那个鸿沟怎么寻找呢？注意你身边最务实的人开始试用新技术的时刻吧。建议你时刻关注你父母的手机，最近刚被他们安装的新 App，或许就是刚从鸿沟中拔地而起的新蓝海。

时间的难题我们先解决到这里，再来引入另一个难题。如果只是简单照搬这个模型，我们会发现很容易陷入内卷的情形，你问每个人他没有满足的需求是什么，他都会张口就说多赚钱，最后一切竞争都变成了价格战。

但现实世界并不是这样，虽然现在垄断的情况越来越严重，但是仍然有很多中小型的生意在稳定运行。甚至有时候，一个原来不起眼的小玩家会突然崛起，替换掉原来的霸主，成为新的王者。

为什么？答案之一，就是前面提到的时间，还有一个原因就是生态位。在环境巨变的时期，首先胜出的都是物种，然后才是该物种里具体的个体。

之前的小生态变化都可以催生出速冻干粉咖啡、青柑普洱茶这种有生命力的新物种，那在 AI 这场大风暴里会诞生什么样的未来神奇物种？在混沌的未来里，我们需要的不是什么缜密的推理、充足的证据，我们需要的是一跃而入的勇气。糟糕的计划可以改进，但没有计划或者凭着惯性生活则只能被消灭。

所以，多说无益，一跃而入，用善意去敬畏环境，去发现需求，去发明产品，去承受波动。我愿意相信未来的新物种就诞生于设计师的手中。

钱多、事少、尊敬你的客户，也许就藏在风暴的深处。即使不幸在某次鸿沟中失利，在新的变化里失败，但至少我们不是败在内卷，不是败在傲慢。只要我们保持对时机的观察，对自我价值的坚持，大不了再试一次。创新对别人是痛苦，可是对我们设计师来说，难道不正是我们的本职工作吗？

没客户，给自己做个自我介绍短片试试？

现在所有人都在谈 ChatGPT。它就像一个作弊器一样，可以用极小的成本生成还不错的内容。我整体上是拥抱变化、积极学习的那类人，但是这样的高科技也实实在在地摧毁了我作为内容创作者的成就感。

所以，结合目前的环境和工具，我想出了一个应该可以帮助我们在当下以及未来持续进步的正向小动作，就是题目里的"自我介绍短片"。

是的，在 AI 视频生成工具呼之欲出的今天，我主张设计师们去做一个关于自己的介绍短片。或者换句话说，正是因为 AI 工具的出现，才建议大家去做一个关于自己的介绍短片。因为，这件事包含了几方面的价值：

（1）**梳理自己的优势和目标受众，以及看到其他的竞争者。**

你可能会觉得这几点我始终都在做，但是相信我，当你要做成短片的时候，你会发现，对于这几个问题你都很模糊，至少我自己就是这样。

（2）**强迫自己学习掌握全新的工具。**

现在的 AI 新工具日新月异，但是你是不是还在用原有的图片编辑软件抠图？是因为工具不好学吗？其实是因为我们没有动机，现在要做一个

自我介绍短片，动机来了。

（3）提前感受一下未来。

不出意外，在不远的将来，以视频为代表的内容载体会更加兴盛，图文甚至纯文字的内容消费会继续萎缩。我相信在不远的将来人人可能都需要制作自己的宣传物料，这样才能在全新的环境下获得流量和机会。如果存在这个可能性，为什么不现在就早点出发？

（4）最重要的一点：感受不对称收益。

什么是"不对称收益"？就是你付出小小的成本可能换来巨大的回报。尽管这个概率很低，但是如果成本只是你几天的努力的话，我觉得我们应该主动去多做这方面的事，作为人生的一种投资。

有没有什么快速开始做短片的建议呢？有，建议特别简单，那就是做自己。

我建议你可以不做任何准备地开始，架上手机，想到哪里就说到哪里，不用管光线，不用管错别字，也不用管噪音。这大概率会是一个失败的自我介绍短片，会有人嘲讽你，甚至更可怕的，干脆没人看。没关系，你至少比那些没有行动的人强不少。恭喜你已经超过了 80% 的人，他们只是晚上想想千条路，早上起来走老路，而你至少开始探索新路了。而且，现在的大数据算法机制下，能受欢迎的还真未必就是好内容。

红不红不是我们能掌控的，所以不必为它操心太多，我们需要考虑的是，万一被算法选中，我们是不是可以接受那个被许多人看到的自己。现在很多网红都有抑郁症等心理问题，就在于他们不能接受那个众人眼中的自己。

一个问题的解决往往取决于与之相邻的更高层级问题的解决，表面看

业务介绍短片是个宣传工具，但它更是个认知工具。以爱德曼公司的《信任晴雨表年度调查报告》为参考：如果你的内容或品牌只被看到一次，你的可信度和信任度是 6%；如果被看到 3 ～ 5 次，那么可信度和信认度就会上升到 60%。怎么保证你被看到被记住的时候，是正确的有力的？我这里整理了 7 个要点，拍摄自我介绍短片的时候可以拿来检查：

（1）你需要准确地了解自己的身份认同和价值观，以便将它们深入地融入自我介绍中。记住，你的魅力来自你的价值观。

（2）人人都爱听故事，而你自己的成就或者独特经历，会是很好的故事素材。

（3）可以利用一些视觉奇观或独特的品牌意念，例如茅台拉酒线，来吸引观众的注意力。

（4）可以运用一些故事或幽默元素，来增添趣味性。

（5）如果有必要，使用一些道具、字幕声音特效等等，可以增强你的沟通力。

（6）帮观众总结你的卖点，信息传递需要尽可能简洁明了，不要给观众留下太多疑惑和混乱。

（7）别忘了以自己的身份认同和价值观为出发点，突出自己的特色和能力，以吸引观众的关注。

最后，短片不是目的，目的是重新梳理自己的特长、市场的需要、竞争的状态，还有找到母题、建立框架、开始追问，要相信傻瓜式的 AI 视频生成工具很快就会出现，希望到那个时候，我们是微笑不语的人，而不是大惊失色的人。

搞笑漫画人这个职业怎么样？对谈漫画家郭九二

纪晓亮： 在创作之外，你认为生活也很重要吧？

郭九二： 对，我原本在创作初期可能还会编故事，越到后面，就反而是画我本人的真人真事了，顶多是基于真实的事情，加上讲故事的节奏，让它观看起来更加舒服，但大部分事情本身都是真实发生过。

纪晓亮： 所以其实你是不是应该把自己跟作品做一个更好的分割，假如要走职业漫画家这条路，或许应该把这件事做得更职业一点？

郭九二： 是的，我对您说的职业感很认同。我到现在也觉得我不是一个职业漫画家，这是个问题。作品和我都依赖读者的喜爱和支持。但是时间长了也会形成一种我跟绝大部分读者的捆绑，他们会把对这部作品主人公的喜爱转嫁到我本人身上。但是我是个真实的人，我其实是有很多缺点的，慢慢地我就觉得不太舒服了。

纪晓亮： 对，现在这个问题其实挺普遍的。因为现在几乎人人都在拍短视频，等于人人都在有意无意地把自己的生活变成一种作品，或者是处于一种把自己的日常用这种简单的切片方式展示出来的生活模式。当然大多数人并不像你这样有这么多读者，但哪怕只有两个人点赞，对他们也是一个信息反馈。然后得到一些反馈之后，就把你原来的方向改变了。我不知道这是好事还是坏事，但可能这是无法避免的事。

郭九二： 现在做自媒体，从文字到图文到条漫，最后漫画变成视频，内容的核心能力不变，进化的只是形式载体，这是一个媒介的进化，这个我还是认可的。我画漫画有一个主要的原因就是它可以冷启动，只要我一个人做就可以了，我不需要其他成本。但如果有其他方式，我其实不会拘泥于漫画的形式，我更在意的是表达的内容。所以我并不排斥短视频，并且我最近开始看短视频。

纪晓亮： 现在有很多年轻的作者喜欢画漫画，也想做这种以画画为载体的职业，假如他们现在有想请教你的，你对他们有什么建议？

郭九二： 拿我自己的漫画类型来讲，目前我觉得大部分画漫画的，无论是什么形式，个人还是团队，大部分还是爱好使然地投身这个行业的。**如果你掌握了一定的绘画技巧，或者有影视专业相关的背景，可以去做。掌握这些技巧的人，在横向的这些行业里，考虑到职业规划也好，上升空间也好，以及平稳落地的风险也好，画漫画都是排在最后的一个选项。真正最后选了这个的，我认为都是足够喜欢的。**还有一点，就是要是你发现自己不行，就及时停掉它，喜欢去做就尝试的心态可以有，但考虑坚持下去的话还是应该现实一点。

纪晓亮： 可以理想主义地开始，但是没必要理想主义地一直坚持下去。那么中间的检查点在哪？通过什么迹象可以认为我应该考虑候补计划了？

郭九二： 您这个问题我认为还是一个工作方式的问题。我在做这个漫画的时候，虽然一腔热血，但是我制订了严格的工作计划，思考好了我的退路。就是无论从内容的选题还是从项目的角度去规划的时间，到什么节点我能继续坚持，到什么节点我就该找工作去了，我都是有计划的。

纪晓亮： 这个主要是个财务计划，还是以数据达成为标准？

郭九二：财务上我想好，如果之后没有投资，我可以贷款。但这些涉及风险的事情，我都是要拿数据去说服自己的。做"郭九二"选题的时候，做第一人称不是因为我很想自我表达，而是因为市面上有成功的案例，我看到的自媒体平台的成功漫画案例都是第一人称。

当时我也是看各个平台都有好多萌宠账号，我就决定了在我的漫画里加一个大鹅。这都是做之前的想法，但我有的时候不会严格地按照自己在筹备阶段给自己做的计划去执行尤其是我跟读者之间有了交流之后，我才真的找到了自己在社会上的一点点价值。

纪晓亮：所以现在一个年轻人如果他想重新出发，还是得有一个数据观察，你觉得生死线在哪？比如我现在画的也是你这种体量的漫画，我已经画到第 3 篇了，或者我已经画到第 30 篇了，这个数据应该是以一个什么样的表现可以让我来评估是继续坚持还是放弃？

郭九二：最早我做漫画的时候给自己定的标准其实不系统。最早做漫画，我的量化标准是一年半之内，账号作为一个自媒体公众号必须有接广告的能力。这是当时给自己提的一个目标。如果一年半之内还没有接到一篇广告就停，找工作上班。

纪晓亮：我逐渐感觉到，现在我们好像在某一个重大的转折点的档口，要转到什么地方去我也说不清楚。我总感觉原来有很多好使的招数正在变得不好使，但究竟什么是好使的也不知道，反正就是很奇怪。我觉得现在变化得太剧烈了，你刚才说的那点我是特别赞同的，还是挑一个你自己觉得愿意干的事是第一优先级，至于这个事儿的投入产出比是什么，我们也没有能力去算清楚，另外你算清楚了你也实现不了，还不如先做着。

郭九二：您说的我最近还真的有感触。因为流量本身好像确实没多难，

有的时候真的是风口对，但不是因为你自己强。

之前我还找朋友聊，比如做短视频账号的有 1000 人，是需要内容能力筛选，可能筛掉 900 个人，还剩 100 个人。但可能真的最后 100 个人比拼的不是内容能力，比拼的东西又回归到流量本身了。这可能是另一种概率。大家有做内容不错的，但是比较费劲，有些内容突然就火起来了。要有意愿我觉得也不妨一试，但需要提前意识到这个问题。因为当遇到那样巨大的流量红利场面的时候，好多人是没有时间和空间去思考您现在思考的问题的。

纪晓亮：如果你是以流量或者营收为目的，反复重复自己成功话题，绝对是一个正确的策略。但如果从根本上不把自己定位成一个创作者，这个事就挺可悲的。

郭九二：我的担心也一样，怕这种关系产生混淆。

3.2　设计作为生活

调皮，为什么设计师是最不该内卷的？

本篇我们要聊的是设计师对抗内卷的办法。

为什么会出现"内卷"这种现象？因为很多人还没有习惯在不确定的情况下展开工作。解释不确定前，我们先来看一个确定的情况是什么样的：一位铁匠从师父那里学艺三年效力三年，又经过三十年日夜工作，终于也成为了远近闻名的老师傅，凭着一手出神入化的锻打手艺，做出了最好的剪子。从他学艺到他退休，剪子的价格最多也就是 10% 的波动。确实之前的工作就是这么个状态。人们小时候学个手艺，可以一辈子稳定地靠这个手艺谋生，甚至获得社会的高度认同。

但现在不同了，现在是个高度不确定的时代。不确定的意思是目标不确定、方法不确定、结果也不确定。努力在确定的时代里是成功的加速器，在不确定的时代里就变成失败的加速器。

我们来复习一下设计思维。我觉得设计思维有两大块内容：一是对改变现有世界的信念感，二是一整套从共情到共识的方法论。也就是说，首先要本能地坚信世界上的万物都存在更好的解决方案；其次要以人的需求为核心，主动发散思维，收拢想法，再发散，再收拢，直到得出全新的要素组合方式。

所以我看到设计师也在内卷，第一感觉是错愕的，因为设计师的工作方式就自带反内卷程序，那就是设计思维。如果设计师正在试图通过多熬夜多作图的方式卷死同行，那我劝他不必再卷了，因为算法机器人干这事更快更好更便宜，人类绝对卷不过它。

用题目里的话说，咱们的职责就是调皮。

设计界最经典的思维方式包括英国设计协会的双钻模型、IDEO[①] 的设计思维模型、d.school[②] 的设计思维模型和 Google 的设计冲刺模型等。前两者的共性在于强调阶段性的发散与收敛。后两者的共性在于强调线性的推进节奏和设计验证的必要性。我们借用最经典的双钻模型来看，设计师的调皮是什么。

设计活动和其他很多事一样，也是从问题出发，以解决方案结束。

1）发现 / 研究（discover/research）——对问题的洞察力（diverging）

发散的洞察正是设计师活力的来源，时刻用好奇心保持对世界的观察，这是调皮的第一步。但设计师的好奇心还包括对用户的同理心，这是一种深度的好奇，所以叫作洞察。基于洞察的设计思维，并不满足于已经被整理出来的问题，而是总是跃跃欲试地去寻找问题背后的问题。

2）定义 / 综合 (define/synthesis)——要关注的领域（converging）

正如前文我们所说，设计是发散和聚合不断轮回的过程，所以第二步

① IDEO 是一家全球知名的设计与创新咨询公司，由美国产品设计师大卫·凯利（David Kelley）于 1991 年创立。凭借在产品设计、用户体验和创新管理等方面的专业能力，IDEO 已成为最著名的设计咨询公司之一，它为各大知名企业提供创新设计服务，例如苹果、微软、三星、IBM 等。IDEO 是 Innovation，Development，and Organization 的缩写。

② d.school 是斯坦福大学下属的设计学院，全称为 Hasso Plattner Institute of Design，又称 Stanford d.school。d.school 由斯坦福工业工程与工程管理学院的教授大卫·凯利（David Kelley）于 2005 年创立，它采用跨领域的教学方法，旨在培养学生的设计思维与创新能力。

我们把模糊的洞察定义成理性清晰的问题，调皮的个性在这一步似乎被压抑住了。但是别忘了最贪玩的顽童，往往也是最可以忘我地专注于游戏中某个细节的人。

3）开发 / 构思 (develop/ideation)——潜在的解决方案（diverging）

然后在开发构思阶段，设计师的顽童本色又一次充分展现了出来。带着明确的问题，我们设计师的目光又一次看向了广阔的世界，这一次我们看到作为设计者我们自己内在的丰富信息。

外面的世界需要什么？这个问题需要什么能力去解决？我们自己具备什么优势？在这一步我们已经回答了这三个问题。

4）交付 / 实施（deliver/implementation）——有效的解决方案（converging）

交出解决方案，这一步是一般人印象里设计师的工作。大家以为这些设计是从虚空中突然出现的，但他们不知道其实还有前三步的思考和准备。在这一步里，设计师的调皮通常表现为出人意料的表现形式，新奇的材料运用，甚至完全颠覆正常人思维的全新设计角度。是的，能被称为设计作品的，一般都是全新的事物。

顺着双钻模型捋完，我们设计师至少有四次机会从内卷的魔咒里逃脱，分别是洞察阶段对危机和机会的提早察觉、聚焦阶段对问题和自身的冷静分析、概念阶段对全新可能性的大胆假设以及实现阶段对全新机会的落地。

今天借着内卷的话题把基础理论复习一遍，也是想借机表达一个想法：有时候答案就在我们的衣兜里，遇到问题不要慌，先看看基础知识，它们是个大宝库。

精神富足，你还有享受佳作的能力吗？

本篇我们要聊的是你的享受能力是不是已经在不知不觉中消失，以及我们怎么重新找回这个根本能力。

"一个人能观察落叶、羞花，从细微处欣赏一切，生活就不能把他怎么样。"

—— **毛姆**

我已经很久没有完整看完一部电影。不管是什么类型的，不管是多大投资的，也不管导演和演员是谁。 因为我总是通过五分钟的快速讲解版看完它们。

不用我说大家也能感觉到，这不是什么好现象。但是它就是发生了，而且已经持续了两年左右。这让我感觉挺焦虑，一个天天鼓吹内容价值的人，自己却不能沉下心来欣赏一下内容行业的最高成就：电影。

好在我的症状只针对电影，书还是能读进去的。结果在前几天读的一本书里，我找到了解开这个谜题的线索。这本书就是《第四消费时代》，是一本讲述日本不同时期尤其是失去经济泡沫的三十年间的社会消费习惯的书。

书里有一个案例，讲的是在九州有一种全包式的旅行，四天三夜两人，费用共计六万元人民币，由于它提供一条龙式的服务，所以客人可以完全跟随旅行社的安排，舒适地进行景点参观和住宿。这种并不便宜的旅行服务销路极好。作者在书中感叹道：这种服务就是为了不会打发时间的日本人而设计的。因为一辈子只会按照既定的规则上班、下班、结婚、退休，所以变成有钱的老年人后，反而会被不会花钱困住。

这个案例让我明白了一个事实，至少在看电影这件事上，我已经处在无法享受的状态了。即使我有时间，也只想在短视频应用上看些速览版。也就是说电影，已经从我的内容享受列表中除名了，因为我不会享用电影了。

但仅仅两年前，我还是电影尤其是慢节奏电影的拥趸，感叹年轻人看《指环王》时抱怨节奏太慢。回想这两年，其实不光是我，还有很多东西都默默地改变了。这其中最大的原因，就是我们都被充分数据化了。数据当然是好的，可以让我们免于盲目。所以，我们 30 岁就赚到了本该 60 岁才能赚到的钱，然后去花多一倍的钱报名一条龙式的旅游服务，被一条设计好的旅行服务流水线带到一个个消费环节，学着别人那样进行所谓的高档消费把钱花光；然后再去奔跑式地赚钱，再按模版花掉，以此往复不止？

有人说"多快好省"，"多快省"我觉得我们都做得不错，唯独落下了"好"。那么什么是好？是对自己心理的处理，是变幻莫测的创新游戏，是诗意的余韵未了；是我们逐渐陌生了的电影、小说、戏剧、发呆、涂鸦、闲聊。这些又慢又少又奢侈的活动，它们中间包含着"好"。

我们说一个人过上了好日子，最直观的是他赚到了大钱，但是更重要的，是他仍保持"无能"的状态即有的事不必去做，有权拒绝。

作为设计师，作为内容创作者的我们，可能还要更进一步，我们除了无所事事，还应该重新打理一片自己的小花园。里面或许没种奇珍异宝，也不能卖钱卖票，但是它可以承载我们对自己的一点任性的小创作。正好，你们现在就在我的内容小花园里，所以我就借着"设计，几何？"来介绍一下这个小花园的神奇和如何开辟这片小园地的一点切身体验。

刚开始，我们可能会很慌乱，因为按照消费主义的设定，你不应该有这么一块园地。所以，这时你会需要一个理由开始。大家如果听过"设计，几何？"的第一期，就会发现整期我都在做这件事，我说自己看了很多作品，有能力定期更新内容，有一些有价值的信息和观点，等等。其实我只是在给自己打气。

现在我回头看，这件事其实挺没有必要的。你想开垦一块地，种点自己喜欢的花草，摆放点自己收藏的摆件，这需要理由吗？但是我们确实被工作驯化了太久，可能我们需要设定一个理由，比如我要训练一下自己的写作能力，比如我要有多少多少粉丝之类的。请允许自己给自己找个理由。

开始之后，我们还会遇上一个大麻烦，我们不知道要在园子里种点什么。因为我们一直都只是在走路，从未驻足观赏过任何花园。现在好了，有了这片小园地，我们重新给自己找到了一件事，一件除了刷短视频，看数据起伏之外的闲事。相信我，这个目前还很潦草的小花园，会帮我们把电影、小说、戏剧、发呆、涂鸦、闲聊统统找回来。

这样是不是我们就重新获得了慢慢欣赏别人作品的能力？不同于基于任务思维的机械拆解和复制，我们在花园里可以慢慢地体会，沉浸式地共情。把园子做好，让路过的游人交口称赞当然是一件好事，但做园子过程中自己对陌生植物的逐渐熟悉，在花草间轻松地行走，已经是做这件事的收获。

人生，尤其是做事，很大程度就只是差异与重复的游戏。

重复让我们有钱，但差异才让我们快乐，不妨从打造自己的小小花园开始，重新找回做内容、养花草的乐趣吧。有注意站酷动态的朋友应该能

感觉到，我们重新放宽了对习作和文章类内容的审核标准，其原因就是我们想提示大家，可以暂时从 KPI 的压力中解脱出来，写点什么，做点什么。毕竟，有钱了也要有心境才可以充分享受成功的喜悦。

不必等到我们老了去花费天价参加制式的旅行团，现在我们就可以在下班后，周末时，像一个已经财务自由的人一样，去写一些我们深信的内容，去做一个领导不可能通过的设计方案，去看一部不能提高工作效率的电影，和一个无所事事的人一起，度过什么成果都没有的一天。

所以，我计划先从一部没有任何剧情和字幕的电影开始，邀请你和我一起，重新找回在自己小花园发呆的幸福时光。

这部电影叫《天地玄黄》，是 Look Filmes 公司出品、由罗恩·弗里克执导的纪录片。该片于 1992 年 9 月 15 日在加拿大多伦多电影节首映。同样欢迎看过它的朋友，和我一起重温这段时光。

转行，化学高材生是怎么变成自由设计师的？对谈"非科班设计师"主理人逗砂

纪晓亮：我的读者大多都是设计师。无论是化学，还是食品化学与工程专业，可能对大家来说都是有点陌生的。所以从你小时候喜欢画画开始，简单地跟大家聊一聊，一个化学人才是怎么逐渐变成了一个人工智能绘画人才的？

逗砂：我从小就画画，高一的时候还继续在学艺术。但是到后来我寄宿了，那时候学业也比较繁重，所以后来就没考虑读设计或者艺术类专业，高考完之后就报了刚才说的食品化学与工程专业。

在大学的时候，我发现所学的专业确实不太适合我，天天做实验也不是我的兴趣所在。所以只在大一的时候随着从高中过来的惯性认真学习了一下，后面其实也没有怎么好好上课。但那时候很意外地选了一门叫"中外广告赏析"的课，参加了一个叫"金犊奖"的比赛，拿了一个非常小的奖，这让我觉得可能我还有另外一种选择。

到毕业的时候，我们当时有两种选择：毕业论文和毕业设计。毕业设计是去做工厂的工程制图，这对于我们来说就画一画其实也没什么难度。但可能因为我画得特别好，老师居然以为我是找了枪手代笔。在毕业答辩的时候，他甚至问我"是自己画的吗？"还好有同学替我说肯定是，应该也找不出其他的人来帮我画。后面老师还很震惊地说，早知道你画得这么

好，我给你申请一个优秀毕业设计了。

这个时候我还是没有想要去转行，所以毕业的时候去了出入境检疫局。我当时在检疫局过得特别压抑，虽然每天不忙，但是氛围让人感觉很不舒服，大家似乎都是来慢悠悠养老的。半年之后，我做了一个梦，我梦见我又回到了高考的那个时候，忽然间有个机会，可以重新考美院了，测试题很简单，我很容易地就过了。我当时是笑醒了。笑醒了之后的第二天，我在北京的大学同学跟我说，他所在的公司成立了一个互联网相关的部门，需要一个设计师，他问我要不要试试。我和对方人力在电话沟通了一下，做了一个小测试题，通过了就来了。

纪晓亮： 所以当时你来北京以设计师的身份入职了。

逗砂： 就是开始做设计了。当时是要做一个平面网站，其实刚开始做设计的时候，我连图片编辑软件都不太会。

纪晓亮： 足以应付工作吗？还是其实有点吃力？

逗砂： 还是有很多要学的，但是我发现可能是因为我看得比较多，或者因为我没有接受过系统性的教育，没有受过这些条条框框的限制，可能我做的东西反而还更符合老板的要求。还是很感谢这家公司的，它给了我很多机会。

纪晓亮： 我目前梳理了一个主线，你在绝大多数时间里还是挺符合我们的惯性认知的。学习好就应该报一个所谓排名更靠前的学校，报一个更热门的专业，应该去找一个更稳定的工作，享受一个更平静的人生等。但是这中间又似乎在不停地发生一些小且并不剧烈的意外，这些意外足以让你改变发展方向。

我觉得这里可能会对读者有一个很重要的提示。我相信大部分人应该

正处在前面那种没有意外、没有变化的生活里，所以我觉得你可以提供一个很好的参考，这个参考就是不管是主动还是被动，你要听从自己内心的呼唤去干点什么事，而且有可能也不会导致灾难性的后果。

逗砂：很多人有中年危机，其实是因为他们一直都是按照别人的方式去活，到了大概三四十岁的时候，忽然间觉得这么活挺没意思的，产生一种人生的幻灭感，包括可能会受其他一些事情的影响。有一本书《月亮与六便士》就描写了这样的情况。我后来做了一个设计类社群，叫"非科班设计"，社群里有大量对类似问题有困扰的小伙伴，或者其他一些因为莫名其妙的原因就转行的设计师。

纪晓亮：在这家小公司当了设计师之后，你又去了广告公司？

逗砂：广告公司还是不错的，我在广告公司也学到了很多东西。一屋子全是设计师，你想不学东西都不可能，而且那个时候真的算是接触到了专业的设计方法。后来我从广告公司去了互联网公司，因为我观察到，当时互联网行业看上去发展不错。

到了 2016 年左右，我也经历过一次裁员，会有一种不安全感。所以当时就特别想去找一些事情去安抚一下我的不安全感。我想做一些属于我自己的东西，而不是依附于公司平台的，然后我就开始发展自媒体。2016年的时候知乎和公众号都在红利和上升期，写的人很少，所以写起来也比较容易。而且当时因为文章被优设网转载，也给我带来了很多流量。

纪晓亮：那时候你做公众号、做社群可以赚钱吗？

逗砂：没有，我没有指望这些赚钱，因为我大部分的时间还是在工作，当时在区块链公司还是挺忙。但我通过做自媒体，观察到了一些设计师的跨界，认识到了职业的可能性。但我只是认识到了，你让我真的去走，我

内心也是很恐惧的，我还是觉得上班才是第一要义。

纪晓亮： 后面能够让你把上班这个封印给解开的超强力量是什么？

逗砂： 一是因为当时所在的公司内部波动性比较强，在数字货币行业，你时常会看到周围的一些人就炒炒币就财富自由了。这让人开始产生一些怀疑，比如之前的一些"努力才能获得成功"的惯性思维，是不是真的存在。

二是我工作上非常努力，试图想保住这个职位，想继续往上走，但就发现这条路很难，而且行不太通。我周围有一些做设计管理的，也不像大家想的做到管理层就轻松自在了，其实那些总监们找工作更困难。

2019 年，我有一段时间很排斥上班，觉得毫无意义。当时自己在家也尝试了去接私单。

后来到了 2021 年，我觉得其实上班也还好，并且我自己也有需求。我本身需要去学习行业内的东西，那时刚好有一个合适的机会，结果是否能成对我来说其实也不是特别重要，主要是我参与了这个项目，通过这个项目我了解了这方面的行业知识，对我来说就是一个提升。我可能不会再怀着之前的心态，要在某家公司干到地老天荒，我会要求项目比较好我才愿意干。

当你明白自己要什么的时候，那不管做什么只要能满足你的需求就可以，是不是上班，或者是不是自由职业，就不要太在意，形式其实没有意义。

纪晓亮： 你现在认为的努力是什么？

逗砂： 我现在认为的努力，是你要遵从内心深处最本真的想法，要对自己要诚实。你看，我对自己不诚实，所以我走了很多弯路，但到最后，我还是被逼无奈诚实地面对自己。人很难做到自己欺骗自己一辈子，到死

亡的时候，其实你什么都没有，你在乎的那些事情都会消散。所以不诚实对自身来说也没什么特别大的好处，你想逃避的事情很多时候来自于自己的一些妄想，它并不是真实发生的。

纪晓亮："逗砂"这个名字是从 2016 年的时候就开始用了吗？

逗砂：不是，更早，这个名字应该是从大学的时候开始用的。

纪晓亮：感觉这个名字，尤其配上你现在的头像，有些艺术气息在里边。

逗砂：近几年发生了一些事，包括我后来也认识了很多真正的艺术家。我渐渐想去创造一些东西，想体验一下创作者身份，然后生活中就真的发生了一些事情，促使我去实现了这个愿望。

我其实没有去明确我一定要去做艺术家或者做什么，我现在也没有觉得自己是一个艺术家。我觉得一件事情有意思，那我就可以去试试。我准备开拓一下小红书媒体平台，就做了一些东西。

纪晓亮：所以你一开始去做小红书的时候就是以 AI 绘画作为切入点的吗？

逗砂：对，AI 和 AR。我后面基本上都在关注 AI 相关的内容了，AI 绘画的内容应该算是目前为止阅读量最高的，但是它已经被刷到很后面去了。

纪晓亮：技术类的话题，缺点就是时效性。

逗砂：是的。但是我刚开始关注 AI 绘画的时候，压根没有想到它会迭代到现在这个程度。我那时候还是很初级的状态，但是我发现我刚关注没多久，Disco Diffusion 就出来了，之后我又开始学了。基本上是一边学一边做成教程分享在小红书上。

纪晓亮： 一边学一边做教程的习惯基本上可以认为是从"非科班设计"的时候开始养成的？

逗砂： 可以算是，我可以很快去学习新东西，再把它输出。

纪晓亮： 有可能是我的视野有限，你的内容基本上是我现在看到的与 AI 绘画相关的资料中，中文内容写得比较多而且能让人充分理解的。你可能是我的视野范围里这个类别做得最好的几个人之一了。

逗砂： 一是可能我正好关注到了这个领域，二是我之前写过很多东西，所以我在表达上可能会比其他人更顺畅一些。

纪晓亮： 其实我觉得这里边可能还有很重要的一点，就是你的非科班出身。如果你是科班出身，你不愿承认但是你会对这个东西有一种敌意，而这个敌意会阻止你去了解这个门类。不过我周围那些朋友，确实也有很多科班出身的，他们在了解，但他们了解之后就会被另一个事儿困住，就是不知道怎么去表达，怎么把这些认知写出来，再去传播给别人。

逗砂： 你说的这些因素要凑齐到一起，还是需要一个巧合。我之前看了一本书，书里这么说：

"你去做一件事情，它其实并不是必须要你这个人去做，只是你刚好碰到了，在这个时间点或者是地点，人物刚好卡住了筛选器，所以才是你。这个事情并不是因为你才发生的，它只是出现在了你正好在的那个位置。"

所以我们去做一件事情，也不要把自己想象得特别重要，其实只是你刚好站在那个时间节点上，不是你也会有其他人。如果正好是你卡到时间节点上，你就尽量把这件事情做好。

信念，你做事的动力是什么？对谈大宝电台主理人大宝

关于坚持做播客的来龙去脉

大宝： 我的节目最开始是叫"大宝对话设计师"。一是因为我听播客听到过的比较好的内容，都是四五个主播一起聊的模式。这样的话一唱一和，节目听起来就比较有节奏、有意思。然后自己做一期内容也很辛苦，而且咱都不是专业的播音，自己去读去录，听起来也会不那么自然，这是第一个想法。

第二就是，我本人稍微健谈一些，再找一个人来，他如果健谈，那就更好；他如果不那么健谈，我也可以跟他有个互动，这样气氛就不会那么僵硬。这个是当时"对话设计师"的方向。

还有一类就是答疑。在做电台之前我写了很多年公众号内容，积累了一些粉丝。当时，粉丝会跟我提问，如果每次都回答，就会浪费我很多的时间。

纪晓亮： 回答一个人是回答，回答一群人也是回答。

大宝： 对。还有我发现，可能因为我讲的都是大实话，且回应的方式也比较直接，很多内容都能听进人家心坎里。

纪晓亮：我觉得是这样的，大家都很聪明，也很敏感。如果你说一些冠冕堂皇的话，大家是很快能察觉出不对的。

大宝：我自己的感觉是这样的，比如说我请来刘兵克老师，那可能平面设计师或者字体设计师对他的内容会特别感兴趣。但是我们有的听众是UI设计师，听到后他可能心想，字体设计相关的知识我用不上，我用的都是系统默认的字体，我的工作主要是各种形态设计、布局设计。这类听众可能更希望我去找百度、腾讯的总监来聊一聊如何在职场上晋升的话题，这种风格就不一样。

坚持做自己感兴趣的内容就很好

纪晓亮：这个也是我想问的问题：读者需求这么多样，你是怎么处理的？

大宝：（笑）就是不管，我能做出内容就不错了。我现在能做到的就是尽量每周上线一期，然后有一些内容里涉及的人和事，我觉得可以满足大家猎奇的需求。

比如，有个韩国粉丝跟我分享，韩国其实特别在意字体设计这件事。我之前很少听说韩国人会设计字体，一般看到的都是日本人设计字体比较多。然后，她也跟我聊到韩国人的加班文化：晚上第一局是吃饭，第二局是喝酒，第三局继续喝酒，一直喝到凌晨两点钟，但是第二天还是正常起床上班。她说这就是正常韩国人的工作模式，前一天一般忙到凌晨两三点。

还有之前一期是对话在意大利上学的留学生，我就好奇在意大利是不是都喝浓缩咖啡（Espresso），他说在意大利是喝浓缩咖啡，他们会去一个

店里喝一口就走。而某品牌是给当地捐献了一栋楼，然后才被允许进入当地市场。类似这样的事情，如果身边没有在当地的朋友，那就不会有机会了解。

纪晓亮：这让大家丰富了人生阅历。

大宝：对。而那些大咖，大家会对他们预先有一定的认识和了解。比如白无常老师，大家知道他是做 C4D 的。那我就更希望他可以多聊一聊 C4D 的内容。

纪晓亮：我觉得你现在有一个优势，就是你有一群活跃度比较高的听众。感觉他们会给你提供很多的支持和建议，现在 5 年下来听你的播客是不是逐渐已经变成他们的一种习惯了？

大宝：是的，他们都是真实的听众。

纪晓亮：你中间有停更过半年，半年后是因为什么契机又开始更新了？

大宝：停更期间我会时常登录播客，看到每天都有人留言或者是关注。我就想，我都不更新了，大家还会听，那说明这些内容真的是给大家带来了一些帮助。后来我就复更了。

我的感觉是，播客由团队做跟个人独立完成的心态不一样。团队有运营和剪辑人员，而自己个人做的话，前 50 期、100 期就别看数据，持续发布就可以了，需要多一点时间来积累。

纪晓亮：这个就是我反复跟同事们说的，不要对数据有那么大的焦虑。现在大家会在很多自媒体渠道进行自己的内容分享，这些平台的产品经理们有数据考核的压力，所以他们的思维方式是会非常重视数据，并且把这种氛围传递了下来。但是对于创作者们，我觉得尤其在初期不应该对数据

有很大的考虑。如果在初期就被一些小样本的数据固定住了思路，对后续发展是不太好的。

大宝：对，所以做音频涨粉会特别慢。像我喜马拉雅账号的粉丝到现在就比较稳定，每期都会涨几个到十几个。播放量也是，从开始的每期两三百，到现在每期播放量有一两千，整体数据还凑合。但小宇宙的账号数据现在整体还没涨多少。

纪晓亮：小宇宙平台的整体氛围还是偏"专业播客"。喜马拉雅可能就是听书的，喜马拉雅的听众群体相对也会更杂一点。所以整体而言，你推荐设计师也做播客吗？我觉得设计师现在可以去试着拍点短视频。

大宝：就我个人而言，如果有一天我成立自己的工作室，那时候我可能都会去做。但现在做音频一是习惯，二是责任，我自己最真实的感觉就是我不能断，因为真的有些人在等你更新。我不指望最后播客能换来多大的价值，我觉得这单纯就是责任。

选择有潜力的职业发展方向更重要

纪晓亮：现在对互联网公司裁员的新闻报道比较多，针对这种职场环境，你有什么想法？

大宝：这个话题其实有不少同学跟我聊过，说想换工作什么的。我给大家的建议就是现在能不动就先别动。如果说是有更好的发展空间以及薪资待遇，那还是值得去挑战一下，但如果是同类公司之间的跳换，你过去可能也不见得是好事，或许有可能是从一个坑跳到另一个坑里。

过去，我们有个词叫"万物互联"，通过互联网实现不同载体的连接，但它也只是连接，本质上其实没有创造出价值。这里的"价值"指的是饿

着的人不会因为上了互联网就有饭吃。互联网一方面是物质上的连接，另一方面就是信息上的连接。

所以我推荐大家往两个方向发展：一是去正规的科技类公司，展现创造力；另一个就是去新国货品牌，它们的产品是民生需要，未来也可能会成为中国品牌的代表。在这样的品牌从事设计工作，会有较大的发挥空间，这些产品的竞争力会凸显中国美学，个人创意也能够更好地发挥出来。

我记得前几年站酷有一个"家乡红包"的设计活动，做这种设计会有归属感，能够为家乡做一些事情，而且这样的事情你一旦做好了，可能收益也增加了，一举多得。

非典型创业，推荐插画师是怎么成为 CEO 的？
对谈插画师司南

纪晓亮： 我们先来聊一聊"轻雾社"时期的故事吧。

司南： 我们开始有五个人，很多巧合让我们聚在一起。"轻雾社"后面陆陆续续又有很多朋友加入，所以它其实是一个合租的故事。当时我提出了概念，想要大家一起做一个小小的平台，可以一起创作作品对外发布，所以当时就有了"轻雾社"这个名字。

我们买了几张桌子放在大厅里一起创作，大家互相可以看到彼此在画什么。你看到的时候就会好奇，对方脑子里面到底装了什么东西？然后我们就会一起聊这个事情，比如创作灵感到底从哪来的。晚上我们吃完饭之后也会一起玩游戏，聊到一些好玩的事情。

纪晓亮： 所以那时候你们其实都是自由职业，大家基本上都是通过网络接私单然后在家完成？

司南： 初期我还去公司上班，后期决定还是自己出来把轻雾社做好，因为如果没有人去负责管理，轻雾社就成了一个很散漫的合租群体。

当时我跟小蔡一起聊，就说既然轻雾社想要往一个更高的维度去发展，就必须有人去负责管理。所以我们俩当时就决定把创作这件事情放到次要的位置，把运营跟管理的事情放到一个更高的维度上。也就是从那一

刻开始我们决定要去创业。

纪晓亮：一旦开头就无法结束的事。

司南：对，创业本身就是不归路，需要克服很多困难。平台做到 2015 年，我们又拿了一轮天使投资，之后我就发现责任感在我心里处在了一个更重要的位置，我不想让股东亏钱，也不想让投资人亏钱。

到了 2016 年，因为我们一直在往平台上堆叠功能，但没有匹配更好的营利模式，所以这个平台坚持不下去了。那时候我就决定要召开股东会，调整了原先制定的发展方向，回到我们相对来说比较熟悉的 IP 运营与内容创作，在 2017 年 7 月重新成立了"剩余文化"。

纪晓亮：也就是说，股东合伙人还是原来的这些人，只不过所有的方向都变了。

司南：对，技术相关的合伙人后面退出了，因为他对创作并不感兴趣。

纪晓亮：我们接着说说"森雨漫"的故事。

司南："森雨漫"涉及了一些图书的策划出版。一开始我们落实的还是内容，希望通过作品去做一些 IP，然后去完成数字化、商业化的变现。只不过我们可能会选相对来说不太一样的题材。当时我们已经有了类似的一些长篇连载，在平台上也是有一定人气的。

纪晓亮：在我看来，图书出版是挺重要的一件事。从一开始你们打算做自有 IP 内容，到后面给独立创作者做类似画集的单行本，这中间发生了什么事吗？你们的想法是怎么逐渐发生转变的？

司南：其实这个事情很简单，就是供需模式的变化。比如刚开始的时候可能你需要给平台供稿，平台就是需求方。后来供需的平衡被打破了。

比如说平台能给的稿费已经极低了，做不了风格式漫画，除非去做快餐式漫画可能还有点利润。但做快餐式漫画对我们来说，无论是性格还是效率都不合适。所以当时我们就想必须得有一个能够承载内容价值的载体，我们想的就是图书。我们自己投资做内容、印刷、销售以及与出版社合作，最后做成一本书，建立我们自己的一个生存模式而不去依赖他人。

纪晓亮：但是我感觉，高品质的画册还是蛮贵的。所以读者愿意持续花钱去买不同的漫画家出的画册的概率可能不太高。

司南：没错，但是每个人的需求不一样。像我们几个创始人更多是追求快乐的生活态度，基本上没有那种非得去买豪宅豪车的想法。我们觉得能有一些被欣赏的艺术家通过我们出了书，那就挺好。我们并不是奔着一个百亿市值的公司去的，我们也认为"慢就是快"，不会去轻易地追逐风口，因为这个东西太危险了。

纪晓亮：那你们的投资人对此也没有意见吗？他们也愿意慢慢陪着你们吗？

司南：可以坦白跟你说，基本上当时我们投资人投的很多文创项目，也就是我们活了下来，并且我们还能给他们分红。这就是我们说的"慢就是快"。我们的营收线也不算低。

纪晓亮：我觉得可能对大多数创作者都有启发的一点，就是你们的经历。以森雨漫为例，你们找到了一个很独特的价值支撑点，那就是作为创作者对漫画类内容的一种真正的品味。

司南：确实，我觉得很多人是本末倒置的。很多人想成为杠杆本身，但我觉得创始人应该做的是成为支点本身，并且去打磨做实。

纪晓亮：在创业期间，有什么有意思的事情吗？

司南： 比如开始的时候盲目扩张，这也是一种管理上的挑战。内部管理其实没有太大失误，最大的问题是在业务。当时招的大部分人都是搞创作的，专门为平台做内容。结果最后一算成本都回不来。比如原本跟平台谈好的合作数量是 50 部，结果到了年底平台只要了 3 部，也不是说平台不靠谱，而是这个商业模式本来就不靠谱。

纪晓亮： 那这几年的生生死死先聊到这儿，我们接着来说"速写班长"。

司南： 好的，其实"速写班长"也是机缘巧合下促成的。当时我们换了工作地点，一楼有一个图书馆，因为客观原因无法做活动。我们就想是不是可以请个模特，找人过来画速写，然后进行线上直播。因为直播需要运营成本，我们就想象征性收点报名费试试看，结果后来报名人数特别多。

纪晓亮： 所以"速写班长"是从线下开始的，这个挺特别的。

司南： 第一期差不多有 1000 多人，当时我们认为这是个比较好的商业模式，后面就开始做打卡活动。

纪晓亮： 现在回头看，你觉得为什么有这么多人会来参加这个活动呢？

司南： 本身森雨漫有几十万的粉丝基础，可能他们觉得反正价格也不贵，形式也挺好玩的，就报名试试看，跟几位老师一起画画。当时我们也有直播课，会请比较有名的人来，所以也算是一种模式转化，营造一堆人陪你一起画速写的那种氛围感。

纪晓亮： 现在网上做打卡活动的很多，但是总感觉你们有一种特别的氛围，现在我明白那个氛围是什么了，可能就是这种大家在一起画画的感觉。

司南： 嗯，其实我觉得现在已经有点大同小异了，因为模仿我们的人很多。但是我觉得这也不是什么大不了的事情，毕竟商业模式是不存在版权的。现在我们能成为头部的原因是在于我们投入了很大的成本，有时候我们会整个团队专门飞到云南去拍图，我们属于那种会在各个维度上追求极致的团队。

纪晓亮： 遇到问题，核心成员想着把所有精力用于研究怎么去提升而不是相互指责，这是很值得我们学习的一点。

司南： 这里我也补充一下，在我们团队里出现两个问题是必须要开除的，一是"小团体"，二是"非常主观地指责别人"。相对来说我们的管理模式还是比较有亲和力的，但在原则问题上我们是杀伐果断的。因为团队本身大多数都是运营、策划和编辑，与艺术家都是合作关系，所以对员工的要求也比较严格。

纪晓亮： 我觉得这对做设计或者学艺术的人的创业来说，是有可以直接复用的意义的。

司南： 而且我觉得艺术家或者设计师创业最大的问题，就是容易自嗨。

纪晓亮： 这个事有点矛盾，因为我们做事的动力就是自嗨，而且特别容易自嗨过头。

司南： 所有事情要讲求平衡，可以给自己创造任性空间。比如说我们为什么要自己出书？其实就是为了创造自己任性的空间，而不是单纯听从于甲方。

当你有足够多的案例的时候，就可以有一个判断逻辑和基本标准，你会知道整体的销售情况，通过自建的商业模式来给自己提供一个任性空间。

任性可以，但责任都是自己的。有一种人格是很危险的，可以把它称之为"习惯性失败人格"。我见过很多连续创业者一旦遇到困难，完全不会想办法去向上突破或者克服，就习惯性地让自己承受失败。

纪晓亮：对，我觉得并不是每个人都有条件像你们一样，把事情的每个环节都掌控好，但是每个人都可以把自己思考事情的方式调整成一种不找借口的模式。

喜怒哀乐，年轻创作者如何破圈？对谈漫画人矩阵

关于年轻创作者的喜怒哀乐

矩阵： 年轻的时候会认为我画的就是最棒的。现在经常会想起以前，以前虽然身上戾气很重，但确实会感觉搞创作是件很开心的事。现在觉得没有那么开心了，是使命告诉自己必须要干，而不是像以前自然而然觉得要干。

纪晓亮： 以《红日》为例，我认为要是没有这股劲儿，这个项目按说应该会自动停了。如果纯是一种工作上的召唤，感觉是完不成这个项目的。

矩阵： 可是确实慢，三年才画完。年轻的时候不想干就不干，我不挣你这份钱就完了。现在虽然觉得钱也没那么重要，但是用钱的地方多了，最起码要把这些用钱的口子填上，这件事很重要。

纪晓亮： 所以可以认为这是最悲哀的部分吗？就是到了 40 多岁这个年纪，有很多现实需要面对。

矩阵： 其实也不算悲哀。我还在干自己喜欢干的事，无非杂事变多了，但是悲伤谈不上。让你觉得确实很悲伤的事，那都是发生在年轻的时候。

那会儿特别愤怒，认为别人凭什么画得不好却挣那么多钱！

纪晓亮： 现在是怎么想开的呢？

矩阵： 现在就觉得这都不重要了，没什么可比性，人家也是靠辛辛苦苦工作得来的，我只是没选择像人家那么做罢了，所以我没有那些东西是正常的，没什么可羡慕的。

我前两天看自己以前画的短篇故事，确实是表现了对社会不公很强的愤怒感。岁数大了，不是说不愤怒了，是觉得有些东西可以用别的方式来表达。

创作者是否需要考虑如何满足读者

纪晓亮： 作为漫画作者，你是不是也在刻意地去为读者考虑，考虑怎么满足他们？

矩阵： 一个画漫画的人，如果天天都在考虑读者的想法与偏好，那你想表达的思考放哪儿？如果每天都是别人喜欢什么画什么，读者就成了甲方，创作者成了乙方，每天给读者干活，那还有什么意思呢？

比如《红日》，如果一开始我按着别人的想法去画，我自己画完都会觉得这是什么呀？再加上制作周期特别长，去年大家喜欢那样，今年你画完了，人家又喜欢这样的了。

所以以前我们最早在法国出书的时候，题材由法国出版社来定，他们不会因为今年流行什么就做什么。一本漫画要今年能卖，明年能卖，后年能卖，100 年后还能卖。因为这本书是一个单独的作品，它不存在于任何一个历史时期，它里面的故事只是为了阐述作者的思想。

纪晓亮：我觉得这背后是一种投资的心态，或者是一种做项目的心态，而不是一种做商品的心态。

矩阵：没错。但凡能流传很长时间的作品，都是作者最早自己想做的，没有人去引导他、控制他、约束他。

其实就是与读者建立信任。我要让你看到我的诚意，我只要有诚意，你就会尊重我。长此以往，最后就建立了一种特别深的互相信任，一种理解，这就是一种良性循环。

纪晓亮：我觉得这才是任何一个事业的本体，并不是我短期之内用一个什么方式让你服气了，或者用一个什么诱饵把你给吊住了。

矩阵：我其实特别希望有一天设计行业真的可以做到百花齐放，每个人喜欢做什么都可以成立。单一化的发展真的是不好的。中国文化这么深厚，可以有很多素材和表达形式。

纪晓亮：我觉得关键是要有一群与读者或者消费者建立了信任的创作者。

矩阵：没错，我也相信这点。只要我的读者相信我，他就会支持我，作为我的消费者，他就是我的衣食父母。有了读者的反馈，也让我在下一个作品中做得更好。

纪晓亮：我觉得未来的趋势是，大家会把更多的时间、精力、金钱花在自己喜欢的比较小众的兴趣上。

矩阵：我坚信一定是这样。中国现在处在快速发展的阶段，人们在物质生活层面都在一天比一天变好。等达到饱和状态之后，人们对艺术的追求也会变高，就会更聚焦在他认可的事上，而不是流行的事上。